解 构

科幻电影中的建筑创想

单智 李哲 著

建筑作为与人类生存息息相关的事物，也是科幻电影中一道不可缺少的风景。本书作者是中南大学专家，凭借自身专业和兴趣爱好，对经典科幻电影中的古代建筑、近现代建筑、当代建筑、未来地球建筑、外星建筑、太空建筑和虚拟建筑等7个方面进行了介绍。本书通过大众易于接受的形式讲解建筑知识，展现人类文明与科学技术发展，剖析建筑学与科幻要素相结合的科学工程，描绘了建筑多样性以及建造科学的知识全景。本书适合广大科幻爱好者和建筑爱好者阅读，更能为游戏美术设计人员提供一本不可多得的参考资料。

图书在版编目（CIP）数据

解构：科幻电影中的建筑创想 / 单智，李哲著. — 北京：机械工业出版社，2022.12
ISBN 978-7-111-72240-3

Ⅰ.①解… Ⅱ.①单…②李… Ⅲ.①幻想片 – 电影评论 – 世界 ②建筑设计 – 研究 Ⅳ.①J905.1②TU2

中国版本图书馆CIP数据核字（2022）第253130号

机械工业出版社（北京市百万庄大街22号 邮政编码100037）
策划编辑：苏　洋　　　　责任编辑：苏　洋
责任校对：张亚楠　王明欣　责任印制：张　博
北京华联印刷有限公司印刷

2023年4月第1版第1次印刷
170mm×240mm・13印张・187千字
标准书号：ISBN 978-7-111-72240-3
定价：78.00元

电话服务　　　　　　　　　网络服务
客服电话：010-88361066　　机 工 官 网：www.cmpbook.com
　　　　　010-88379833　　机 工 官 博：weibo.com/cmp1952
　　　　　010-68326294　　金　书　网：www.golden-book.com
封底无防伪标均为盗版　　　机工教育服务网：www.cmpedu.com

科幻电影中的建筑

何镜堂题

序

《解构：科幻电影中的建筑创想》的作者单智与李哲，曾多次就本书的创作征求我的建议，我非常乐意为其作序。单智是一名从事智能建造等建筑技术科研与教学的年轻教师，在相关领域崭露头角，而李哲是一名从事古建筑保护修缮等建筑艺术科研与教学的青年教师，在相关领域已成果颇丰。两位教师借助科幻电影这一舞台，通过建筑艺术与建筑技术的学科交叉，碰撞出思想火花，本书就是他们创新思想的精彩呈现。

本书通过科幻电影的视角，介绍了建筑艺术、建筑技术与建筑功能等人文艺术与工科交叉的知识，主要内容包括：经典科幻电影中的古代建筑、近现代建筑、当代建筑、未来地球建筑、外星建筑、太空建筑和虚拟建筑等7个方面。遵循人类建筑材料与技术研发历程，本书重点介绍了木石建筑、砌体建筑、钢结构建筑、钢筋混凝土结构建筑、钢-混凝土组合结构建筑等的建筑文化传承与演变，进而借助科幻电影的故事与光影，展示了人类未来在地下、外星、太空，甚至虚拟世界等空间中的建筑发展趋势与可能实现的技术路径。

本书具有视角独特、图文并茂、巧用现代传媒手段等三大特色，借助科幻电影，梳理建筑历史演变与文化传承，让人眼前一亮。

人类的历史是一部建筑艺术与技术所见证的发展史。古人在学习、认识并充分利用木石材料的力学性能的前提下，发展了一系列各具特色的木结构建筑、石结构建筑，有些建筑不仅成为建筑技术成功应用的典范，更成为人类文

明的璀璨明珠。随着工业革命的到来，钢铁冶炼技术日趋成熟，钢结构建筑得到了飞速发展，而混凝土材料的改进以及钢筋混凝土、钢-混凝土等新材料的不断研发，也带来了人类建筑与城镇化的腾飞，甚至引领着人类新的审美方向。人类创造了许多力与美融合的建筑奇迹，未来也将建造更多让人叹为观止的建筑，但是，如何生动形象地向广大青少年展示这些成果，埋下科技与艺术的种子，却一直是科研人员、教学人员共同关注的话题。

以《古今大战秦俑情》《流浪地球》《2001太空漫游》等为代表的科幻电影，给我们提供了一个展现人类建筑奇迹的平台，同时也给我们提供了一个激发未来建筑灵感的途径。科幻电影作为一类大众所熟知的艺术与娱乐形式，以科学知识为出发点，构建一个个绚丽多彩的幻想空间，是现实世界与人类丰富想象力结合的产物。本书正是通过科幻电影，以通俗易懂、直观丰富的形式，向读者们展现别具一番风味的建筑美与建筑科技。

总之，本书是一本涉及建筑学、土木工程、航空航天以及电影等相关专业、可供大学通识课选用的教材，亦是中小学生了解建筑艺术、建筑技术、未来建筑发展的优秀科普读物，更是科幻影迷、建筑迷、美图藏友、地标旅游爱好者等不可或缺的图书。

衷心期待《解构：科幻电影中的建筑创想》能得到读者的喜欢，给读者带来一次美妙的时空之旅。

余志武

2022年9月

余志武，中南大学教授，博士生导师，高速铁路建造技术国家工程研究中心主任，湖南省装配式建筑工程技术研究中心首席科学家，中国建筑学会混凝土结构委员会副主任委员，中国钢协钢-混凝土组合结构分会副理事长，第六届全国先进科技工作者，曾获国家技术发明二等奖2项，国家科技进步二等奖3项，中国铁道学会科学技术奖特等奖1项，湖南省科技进步一等奖4项，出版专著1本、教材3本，主参编规程5本。

作者序

仰望星空，脚踏实地

我生在一个小山村，和许多普普通通的小孩一样，我曾经害怕夜幕的黑暗、害怕指过月亮的后果、害怕当地人传说中的"猫精"……当《自然》《十万个为什么》这些课本书籍进入我的视野，我逐渐了解到白天黑夜、打雷下雨、地球月亮等，慢慢地不再害怕那些事物，有时候会举一些科学现象的例子来反驳祖母，甚至有一次还和别人激烈辩论过进化论和造物论。踏入中学校园，我感觉终于跳出了这个小山村。县城的中学给我们提供了种类繁多的图书杂志，除了到图书馆借阅各类榜单名著小说之外，《科学世界》《科学大观园》《时间简史》等一系列科普书刊成了我的最爱，科普书刊带我进入了神秘的宇宙之中。也是这个时候，阅读科幻小说、观看科幻电影成为我的兴趣爱好。尽管我的阅读量和观影量一直不高，但是从中学起，我一直坚持着这种爱好。《海底两万里》等小说、《科幻世界》等杂志、《星球大战》《异形》等电影，让我对异域探险，尤其是太空探险心驰神往。2001年的狮子座流星雨，彻底引爆了我对太空的热爱。多少次夜幕之下，我仰望星空，希望能够探寻宇宙的奥秘。

我的父亲是一名泥瓦匠。小时候，在祖孙三代人生活的这个小山村，父亲靠种地和给附近乡邻砌砖盖房养活一家人。后来为了供我们学习和生活开销，父亲不得不长年外出打工。从我儿时起他所聊到的鲁班祖师爷故事，以及他那轻抚我额角或握着我小手的粗糙龟裂的手掌，深深映在了我的脑海里。高考之

后,我没有选择探寻宇宙奥秘的天文专业,而是选择了土木工程专业。在本科学习过程中,我遇到了很多优秀的教师,有的治学严谨,有的幽默风趣,有的实践经验丰富,他们使我坚定了成为土木工程师的人生志向,我不再惋惜于没能从事自然科学研究。在本科生阶段,我系统观看了很多系列科幻电影,诸如《生化危机》《侏罗纪公园》等,并且经常去购买《科幻世界》杂志阅读。从研究生阶段起,我的兴趣爱好从原来的许多项一下子减少到了看电影一项。我的生活变成了"电影与远方",电影是以科幻类为主的电影,远方是误打误撞走上的土木工程科研与教学之路。"挑战杯"竞赛激发了我的科研兴趣,两位恩师的谆谆教诲引领我前行。铭记恩情,迈向远方。

 我们处在科技腾飞、信息爆炸、学科交叉的时代洪流之中。在计算机、互联网等科技的引领下,人类的科技发展水平飞速提高,近100年以来产生的知识和信息量,比过去人类几千年文明史所产生的还要多。伴随着互联网+、大数据、人工智能、元宇宙等一系列新概念、新技术的涌现,土木工程和工程管理领域也逐渐朝着智能建造、智能运维的方向发展,同时,随着新工科专业的创新与实践不断发展,工程技术、管理科学、大数据、信息管理、人工智能等学科交叉发展。智能建造、智能运维相关的科研、实践和人才培养稳步前进,一系列科研课题、技术开发、工程应用相继开展,相关专著、教材等成果初现。除了土木工程、工程管理、经济学与计算机、机械工程等相关工科专业领域的学科交叉,在课程思政等人才培养需求下,也涌现出了一批新的学科交叉形式和内容,诸如中南大学开设了"名侦探之化学探秘""影视中的法律世界"等课程,尤其是中南大学土木工程学院何旭辉教授和文学与新闻传播学院杨雨教授联袂主编了《诗话桥》,并开设了相应的全校性选修课程。在这本书的启迪下,我获得了一些灵感,想要自己写一本有关科幻电影与建筑的书籍。随即我到网络上查询文献资料,随着对相关信息的深入了解和内容主体的逐步清晰,我更坚定了撰写的信心。我内心激动欢欣不已,跟妻子分享讨论了具体思路,得到她极大的肯定与全力支持。我的很多新想法,都是在妻子的建议和鼓励下进一步实施的。随即,我同建筑系主任李哲教授探讨了这本书的思路,他全力

支持并参与了撰写。在写作过程中，有困难和短暂的彷徨，有坚持和许多个星夜归途，更有创作获得的喜悦和成就感。

历经寒暑交替，踏遍荆棘坎坷，在书稿即将出版之际，我内心汹涌澎湃。我要感谢老师同学、亲朋好友的帮助与鼓励。我曾经仰望星空，想要求索奥秘、冒险太空，后来踏上土木工程的科研教学之路。我希望能够一步一个脚印，做好土木工程科研、教学与技术开发工作，为新时期党和祖国的科技研发、科学普及与人才培养贡献一份绵薄之力。

<div align="right">单　智
2022年2月</div>

前　言

建筑（Architecture），有广义和狭义两种含义。广义的建筑物，是指人们为了满足社会生活需要，利用掌握的物质技术手段，并运用一定的科学规律和美学法则等创造的人工环境，是建筑（物）与构筑物的总称。狭义的建筑（物），是指房屋建筑，不包括构筑物。房屋建筑，是指由基础、墙壁、屋顶、门窗等结构组成，供人们在内居住、工作、学习、娱乐、储藏物品或进行其他生产、生活活动的空间场所。一般情况下，建筑相关专业多是指狭义的建筑。《道德经》中的"凿户牖以为室，当其无，有室之用"是对狭义"建筑"概念最早、最明确的表述之一。有别于建筑，构筑物一般没有可供人们使用的内部空间，人们一般也不直接在其内进行生产和生活活动，如烟囱、水塔、桥梁、雕塑等。建筑按照其使用功能，大致可分为：宫殿、民居等居住空间，寺庙、教堂等宗教场所，城堡、塔楼等军事防御设施，宝塔等纪念性设施。

本书中的"建筑"，是指过去、现在和未来供人们在内居住、工作、学习、娱乐、储藏物品或进行其他生产、生活活动的空间场所，可以是现实的，也可以是虚拟的，包括地球、外星、人造星球的地上和地下的房屋建筑、海洋中的潜艇以及太空中的空间站、飞船、虚拟空间等。

科幻电影（Science Fiction Film）是采用科幻作为题材的电影。确切来说，科幻电影是以建立在科学上的幻想性情景或假设为背景，在此基础上展开叙事的电影。有时候，科幻电影所涉及的理论或假设不一定被主流科学界认同，如

解构：
科幻电影中的建筑创想

超能力、时空穿梭等。科幻电影通常以可能的未来世界作为故事背景，用超越时代的科技元素来突出与现实世界之间的差异。许多科幻电影会关注社会议题，探讨人类处境等哲学问题。还有一些科幻电影改编自科幻文学作品，但电影只会吸取其中的文学或人文元素，而不太注重科学严谨性和逻辑性。

科幻电影诞生于默片时代。1902年，乔治·梅里爱（Georges Méliès）拍摄了《月球旅行记》。这部灵感来源于儒勒·凡尔纳（Jules Verne）小说的电影，以精巧的摄影效果得到了观众的高度赞扬。另一个早期经典的科幻电影是1927年的《大都会》。从20世纪30年代到20世纪50年代，科幻电影以低制作成本的影片为主。而在1968年斯坦利·库布里克（Stanley Kubrick）的《2001太空漫游》之后，科幻电影得到了人们空前的关注，并且成为更严肃的电影类型。20世纪70年代末期，随着电影《星球大战》系列第一部的上映并获得成功，使用了大量特效的大制作科幻电影逐渐流行起来，为日后科幻电影大片潮流奠定了基础。科幻电影不断突破人们的想象力，如今已成为最受人们欢迎的电影类型之一。而像《银翼杀手2049》《头号玩家》这样致敬经典，并隐藏了无数彩蛋的科幻电影，也唤起了人们对过往电影时代的美好回忆。过去一百多年，科幻电影深刻影响着电影产业的格局。科幻电影把各种奇思妙想搬上银幕，其中的特效技术也越来越先进，呈现出超乎想象的视听效果。2019年初引起轰动的《流浪地球》，激发了观众对中国本土科幻电影的热情，被许多电影媒体盛赞开创了"中国科幻元年"。也许，我们这个时代正在书写着中国科幻电影的精彩篇章。

建筑与电影天然就具有不可分割的联系。建筑既是承载人们大部分日常生产生活的空间，也是科幻电影中叙事的重要基础，亦即叙事空间。值得一提的是，电影术语"蒙太奇"是电影创作的主要叙述手段和表现手法之一，也被称为演员动作和摄影机动作之外的"第三种动作"，源自于建筑学的法语术语"Montage"的音译，意为构成、装配。

随着人们对科幻电影越来越喜爱，以及中国科幻电影的蓄势前行，我们希望通过科幻电影这个新视角，来展现建筑的美妙与神奇，为读者提供一个了

解建筑的过去、现在和未来的窗口，也为建筑史学、古建筑保护、建筑技术发展、智能建造、航空航天、未来建筑趋势等相关科学技术研究提供一个交流的平台。

本书从建筑功能、建筑技术与建筑艺术三个方面，来介绍在科幻电影中出现甚至推动了故事情节发展的典型建筑，着重展示了中国建筑的特色与发展。建筑功能、建筑技术与建筑艺术作为建筑的三要素，它们是辩证统一的，相互制约、互不可分。在一个优秀的建筑作品中，三者应该和谐统一。建筑功能是建筑目的，通常是主导因素，是第一性的；建筑技术是达到建筑目的的手段，同时又有制约和促进作用；建筑艺术是建筑功能与建筑技术的综合表现，优秀的建筑作品能形象地反映出建筑的性质、结构和材料的特征，同时给人以美的享受。

建筑技术是指与建筑采光、取暖、设备、环境以及建筑构造、建筑节能、防震、抗震等方面相关的一项综合性技术手段和设计方法，它对建筑物的使用功能起着重要的作用。随着新时期中国社会经济迅速发展，科技水平不断提高，中国建筑技术也获得了长足发展，取得了举世瞩目的成就。

建筑艺术是指以建筑技术为基础的一种造型艺术。F.W.J.谢林在《艺术哲学》里说，建筑是凝固的音乐；也有人说，建筑是一首哲理诗，这都说明了建筑的艺术性。尽管世界上绝大多数的建筑纯粹是为了建筑功能而建造的，但由于人们追求美的天性，多数建筑具有别样的美感。譬如，有些建筑基于力学原理设计建造，产生稳定的美感；有些建筑就地取材，形成与环境协调的和谐美感；而有些建筑通过设计师或使用者的视角添加装饰等专门美化，也就具有了特殊美感。

建筑风格也称建筑样式，一般认为是一种区域性的或者国际性的建筑物风格，是对某一建筑师、建筑学校或历史时期建筑特色的描述。最重要的建筑风格划分方法是根据地区及时代划分的，并且与当时艺术风格的发展方向密切相关。中国建筑，以斗拱和屋檐为最显著特点，是世界建筑中独树一帜的建筑风格。

本书将潜艇、空间站、元宇宙、宇宙飞船、外星建筑等纳入其中，就是基于本书对"建筑"的定义。事实上，可以预想，随着人类社会的不断发展和互联网与虚拟技术的不断推广，人类未来将不可避免地在海洋、太空、外星甚至虚拟世界中进行生产生活。这些地方的建筑，是本书中"建筑"不可回避也不可或缺的重要组成部分。

基于上述考虑，我们将全书分为上、下两篇，上篇3章，下篇4章，共7章。上篇主要探讨经典科幻电影中的古代建筑、近现代建筑与当代建筑，介绍木建筑、石建筑、砌体建筑、钢建筑、钢筋混凝土建筑、钢-混凝土建筑、潜艇、空间站等建筑的历史文化传承。具体结构安排如下：

第一章梳理中国木建筑的历史演变与文化传承，金字塔等典型石建筑的建筑艺术与建筑技术，中国砌体建筑的历史演变与文化传承。

第二章介绍钢建筑、钢筋混凝土建筑和潜艇等近现代建筑的发展历史、建筑技术与建筑艺术。

第三章分析钢-混凝土建筑、钢筋混凝土壳体建筑、空间站等当代建筑的建筑技术、建筑艺术现状与趋势。

下篇重点梳理并鉴赏经典科幻电影中的未来地球建筑、外星建筑、太空建筑和虚拟建筑，包括第四至第七章：

第四章概述未来地球赛博朋克建筑风潮、沉浸式体验风尚、反乌托邦科幻电影中的空间叙事、未来人类地下城的发展趋势。

第五章赏析未来外星建筑、人类移民建筑、我国航天发展历程、仿生建筑发展趋势等。

第六章主要分析经典科幻电影中太空飞船的建筑功能、建筑艺术以及人类生活状态。

第七章重点介绍经典科幻电影中的虚拟建筑、元宇宙、囚禁人类身体让人类生活在虚拟世界的建筑、梦境建筑等。

感谢梁雨灵、邱利杰、黄超、傅定康、宋盈、罗小勇、谢亮、姜纪水、刘哲政等人在本书创作过程中给予的支持与帮助。我们要特别感谢何继善院士为

本书题字。

 本书在撰写过程中，还得到了许多专家学者和朋友的持续关注与鼎力支持，有的在百忙之中帮我们查阅一手文献或提供原始数据，有的帮我们实地查访建筑遗址、拍摄现场照片，有的在我们的研讨交流会中细心纠错或提出不同观点以供借鉴参考，有的在我们实地调研的过程中为我们提供诸多帮助并亲自充当向导、陪同考察……凡此种种，都给予我们莫大的鼓励与信心，因篇幅限制，我们无法一一罗列他们的名字，但谢意将一直珍藏在心里，并成为我们继续前行的动力。

 本书只是"建筑多学科交叉"课题的阶段性成果之一，我们团队尚处于探索的初期，团队成员中既有资深学者，又有崭露头角的青年学者，还有初出茅庐的研究生。我们尝试着充分调动师生团队合作的积极性，但是由于水平和时间所限，本书不足之处，恳请读者指正，我们将在之后的修订版中进一步修改完善。

目 录

序
作者序　仰望星空，脚踏实地
前　言

上篇

第一章　科幻电影中的古代建筑 ... 002

《古今大战秦俑情》阿房宫
——斗拱的威严与神韵 ... 002

《变形金刚2：卷土重来》金字塔
——石头恒久远，一座永流传 ... 012

《神话》长城
——砖块铸就东方巨龙 ... 020

第二章　科幻电影中的近现代建筑 ... 030

《特种部队》埃菲尔铁塔
——侠骨柔情的钢铁建筑 ... 030

《蜘蛛侠》熨斗大厦
——屹立陆地的混凝土旗舰 ... 039

《海底两万里》"鹦鹉螺号"
——驰骋海洋的潜艇 ... 046

CONTENTS

第三章　科幻电影中的当代建筑　…053

《流浪地球》上海中心大厦
　　——直耸云霄的钢-混凝土建筑　…053

《后天》悉尼歌剧院
　　——美轮美奂的壳体　…062

《地心引力》国际空间站
　　——迈向太空的第一站　…070

下　篇

第四章　科幻电影中的未来地球建筑　…078

《银翼杀手》泰瑞公司大楼
　　——赛博朋克建筑风潮　…078

《侏罗纪公园》恐龙主题公园
　　——沉浸式体验新风尚　…085

《雪国列车》最后一班列车
　　——独立建筑生态系统　…095

《生化危机》蜂巢实验室
　　——人与地下城　…099

第五章　科幻电影中的外星建筑　…107

《星际特工：千星之城》阿尔法空间站
　　——外星城市赞歌　…107

XV

《月球》月球基地
　　——外星探索历程　　... 120

《安德的游戏》蚁巢建筑
　　——仿生建筑智慧　　... 128

第六章　科幻电影中的太空建筑　　... 134

《2001 太空漫游》"发现一号"飞船
　　——漫游银河　　... 134

《普罗米修斯》"普罗米修斯号"飞船
　　——寻根溯源　　... 141

《太空旅客》"阿瓦隆号"飞船
　　——逐梦太空　　... 148

第七章　科幻电影中的虚拟建筑　　... 154

《异次元骇客》虚拟建筑
　　——迈入元宇宙　　... 154

《黑客帝国》矩阵世界
　　——家在哪？你又在哪？　　... 159

《盗梦空间》梦境空间
　　——层层造梦，何以为家？　　... 167

后　记　未来建筑猜想　　... 174

参考文献　　... 185

解构：科幻电影中的建筑创想

上 篇

第一章 科幻电影中的古代建筑

《古今大战秦俑情》阿房宫
——斗拱的威严与神韵

　　《古今大战秦俑情》改编自李碧华的小说《秦俑》。影片分别以秦朝、民国及20世纪70年代为背景,讲述了秦朝郎中令蒙天放与少女韩冬儿的三世爱恋。

　　建筑作为一门艺术,其重要性绝不逊于书法、绘画等。中国古代建筑,是以木结构为主的建筑体系,结合了中华各具特色的地理环境,反映了古人令人惊叹的智慧与创造,是东方建筑体系的代表。凹曲线屋面与斗拱是中国古代建筑的基本特征,外檐出挑的凹曲线屋面是中国殿堂建筑最引人注目的外形,《诗经》云,"如鸟斯革,如翚斯飞"。斗拱作为榫卯技术大成的组合结构,不仅是结构需求,更是我国古建筑独特艺术形象的重要组成部分。影片中并未交代这座威严的宫殿究竟是秦帝国哪一座朝宫,其檐角上翘,状若轻盈飞举;大柱斗拱,难掩宝殿威严,具有鲜明的古代木结构建筑的特征。中国建筑史将中国古代宫殿建筑的发展分为四个阶段:第一,"茅茨土阶"的原始阶段;第二,盛行高台宫室的阶段;第三,宏伟的前殿和宫苑相结合的阶段;第四,纵

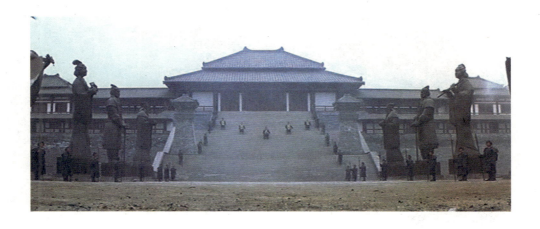

电影《古今大战秦俑情》中的秦朝宫殿

向布置"三朝"的阶段。秦代宫室是第二、三阶段过渡期的典型例子。

斗拱是中国建筑特有的结构,什么是斗拱结构呢?"斗"是垫在两个拱之间的方形木块,"拱"是立柱和横梁间柱顶上叠加的一层层向外探出的弓形短木,合称"斗拱"。斗拱不但是我国古典建筑的鲜明特征,而且是木建筑形制流传演变的重要标志。斗拱出现于商周;在秦汉应用成熟,成为中国建筑最主要且独有的特征。盛唐以来,我国斗拱具有完整的体系:柱头铺作、补间铺作、转角铺作,并有了"计心造"与"偷心造"两种做法。宋代《营造法式》问世后,斗拱有了制度、等级、名称、次序、尺寸、规定的做法。明清时期,斗拱已不起承重受力之用,只担装饰之职。值得一提的是,中国建筑学会的会徽就是线条简洁的斗拱。直到今天,斗拱不仅是中国古建筑智慧的象征,更是我国一个重要的文化意象。

"骊山北构而西折,直走咸阳。二川溶溶,流入宫墙。五步一楼,十步一阁;廊腰缦回,檐牙高啄;各抱地势,钩心斗角。盘盘焉,囷囷焉,蜂房水涡,矗不知其几

解构：
科幻电影中的建筑创想

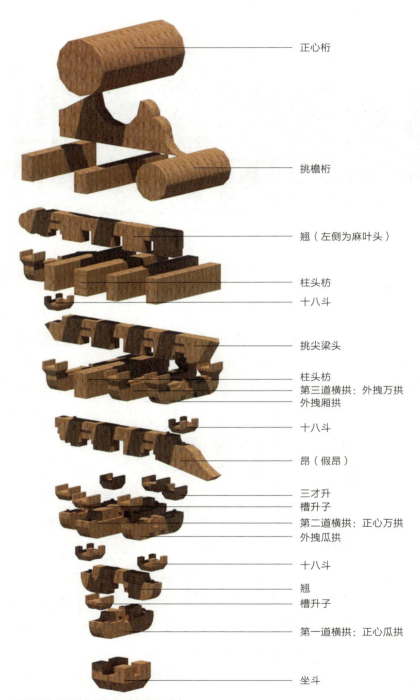

五踩翘昂斗拱结构分解图（刘哲政 绘）

第一章　科幻电影中的古代建筑

秦朝宫殿复原图（清华大学公开课《中国建筑史》）

千万落。"杜牧通过瑰丽的想象，结合当时的实际建筑，还原了阿房宫宫殿建筑的辉煌壮观。斗拱之美，美在"钩心斗角"，美在交错相叠又互不干扰。《阿房宫赋》写于唐敬宗宝历元年（公元825年），此时朝廷大兴土木，修建宫室，杜牧当时通过对阿房宫兴建及毁灭的描写，借古讽今，针砭时弊。

　　阿房宫是秦朝修建的新朝宫，始建于秦始皇三十五年（公元前212年），与万里长城、秦始皇陵、秦直道并称为"秦始皇的四大工程"，它们是中国首次统一的标志性建筑，也是华夏民族开始形成的实物标识。考古发掘表明，

解构：
科幻电影中的建筑创想

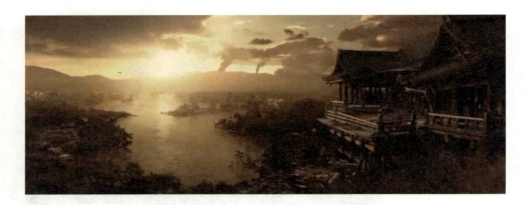

电影《日本沉没》中的清水寺

阿房宫只建成了前殿地基。1961年，阿房宫遗址被国务院公布为国家第一批重点文物保护单位。

改编自小松左京所著同名科幻小说的灾难电影《日本沉没》（2006），讲述了由于地壳变化，整个日本将在380多天后沉没，于是日本政府与民众合力自救的故事。其中出现的日本国宝级建筑之一、京都最古老寺院——清水寺，是久负盛名的仿唐建筑，每年游客如织，1994年被联合国教科文组织列入《世界遗产名录》。它始建于公元778年，不费一根钉子，其外围著名景点三重塔也使用了大量的斗拱技法。

日本古建筑中的转角斗拱做法，比较值得注意的是鬼斗，其特点是斗底相较于斗顶旋转了90°。鬼斗虽然不是日本古建筑特有构件，但在中国仅可见于云南（如通海秀山古建筑群）、陕西（如长武昭仁寺大殿）等个别古建筑，由于对日本建筑风格及地理特征的普适性，鬼斗被广泛用于日本古建筑的转角处。

初版《比较法建筑史》（*A History of Architecture on the Comparative Method*）末章中，英国建筑史学家弗莱彻把中国建筑、日本建筑、伊斯兰教建筑以及印度建筑列在

"非历史建筑"之列,认为我国古建筑不具有"历史性"与"艺术性"。1901年起,日本建筑学家走遍中国,对我国古代建筑进行诸多调查,伊东忠太出版了《中国建筑史》,对我国的木结构建筑历史及测绘水平出言讥讽,"研究广大之中国,不论艺术,不论历史,以日本人当之皆较适当。"伊东忠太之后,陆续有日本学者被派遣至中国调访古建筑。其中,另一位日本建筑学家关野贞的研究最具系统性与广泛性,他发表了一系列论文,研究中国传统古建筑。这些日本建筑研究者认为在中国已经不可能看到完整的唐代木制建筑。这样的背景下,朱启钤先生于1925年私人兴办研究中国传统营造学的专门学术研究机构——中国营造学社。随后,朱先生抱着对营造学的极大热爱,联系了梁思成、刘敦桢、林徽因等学者,一群接受了西方系统建筑学教育的知识分子纷纷放弃国外的高薪工作,投身于祖国的古建筑研究与保护工作中。

我国现存最著名的,也是最完整的唐代木结构建筑是建于公元857年的佛光寺大殿。其原址有一座七间、三层、九十五尺(约31.67m)高,供有弥勒巨像的大阁,于"会昌毁佛"㊀期间被毁。十余年后,重建了现存的佛光寺大殿,为七间、单层,佛像比例严谨壮硕。巨大的斗拱共有四层"出跳"——两层华拱,斗拱高度约为柱高一半,其中每一构件都各司其职,从而使整幢建筑显得庄重异常,为后世建筑所罕见。

营造学社发现佛光寺的历程,可谓一波三折。在法国汉学家保罗·伯希和所著的《敦煌石窟》中,梁思成林徽因夫妇发现了一幅描绘佛教圣地五台山全景的唐代壁画《五台山图》。图中,幽林深山上有一座被标为"佛光寺"的建筑。两人据此初步断定,五台山有座"佛光寺",至少可追溯至唐朝。1937年6月,梁思成与林徽因、莫宗江等人骑着毛驴前往五台山寻找胜迹。他们找到一处东大殿,殿内蝇虫四飞、蝙蝠乱窜,恶臭不断。在艰苦条件下,以林徽因隐约发现的大梁上淡淡墨迹为突破点,他们辨认出了大梁上书"佛殿主女弟子宁公遇",石柱上另刻有"唐大中十一年"。如此对寺庙多个构件反复研究

㊀ 唐武宗李炎在位期间,推行了一系列"灭佛"政策,以会昌五年,即公元845年4月颁布的敕令为高峰。

解构：
科幻电影中的建筑创想

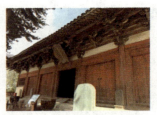

佛光寺大殿（宋盈 摄）

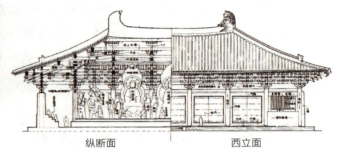

纵断面　　　　　　西立面

佛光寺大殿纵断面和西立面图

确认三日，终于下定结论：东大殿确为唐代建筑。梁思成林徽因夫妇怀着国内殿宇必有唐构的执着信念，在此得到了实证。立于东大殿檐下，殿前松涛沙沙作响，古刹绵延千年的厚重历史、建筑之美，便沁人心扉，瞬间神怡。

自1932年首次外出调查古建筑至1937年抗日战争全面爆发前，是营造学社实物调研最频繁、取得成果最丰富的时期，这期间学社积累整理了大量文字记录和测绘数据、图纸、照片。其中，对山西古建筑的考察成果尤为丰硕。1933年9月、1934年8月、1936年冬和1937年6月，梁思成林徽因夫妇先后四度奔赴山西，发现了大同的上下华严寺和云冈石窟、应县木塔（佛宫寺释迦塔）、洪洞广胜寺飞虹塔、晋祠圣母殿和鱼沼飞梁，以及五台山佛光寺等。同时，梁思成、刘敦桢等学社成员在认知和解读古代营造文献方面有了很大进展，他们结合相关资料、县志，规划了详细考察路线。在考察中他们不顾危险爬上梁木、屋架甚至塔顶进行拍照与测绘。在实物与文本互证的研究过程中形成了一套高效实用的考察程序，至今仍为学界样板。"书生报国无他物，唯有手中笔做刀"，一根柱、一檩

梁、一个斗拱……学社成员对中国建筑的诠释，结束了中国人对华夏文明体系中的建筑文化没有发言权的尴尬局面，也是对中国建筑在国际建筑界遭受误解的最好辩驳。

与佛光寺一并发现的，还有世界上现存最古老、最高的木结构塔式建筑，也是吉尼斯纪录"世界最高木塔"的保持者——佛宫寺释迦塔，也称应县木塔。它位于我国境内山西省朔州市应县佛宫寺大殿前的中轴线上。它于辽清宁二年（公元1056年）建成。木塔由于材料特性，绝大部分已消逝在历史长河中。应县木塔是现存唯一的木结构楼阁式塔，无钉无铆，与比萨斜塔、埃菲尔铁塔并称"世界三大奇塔"。应县木塔大胆继承了汉、唐以来富有民族特点的重楼形式的设计，充分利用传统建筑技巧，广泛采用斗拱结构。全塔共用斗拱54种，每个斗拱都有一定的组合形式，是中国古建筑中使用斗拱种类最多，造型设计最精妙的建筑，堪称一座斗拱博物馆。它们彼此咬合交叉，将梁、枋、柱结成一个整体，每层都形成了一个八边形中空结构层，在受到外力（如地震）时，通过斗拱间的变形和摩擦，能很好地消散外力，如同"减震器"一般。木塔层数是"明五暗九"，"暗层"中加入了斜向的支撑杆件，原理上类似于现在钢结构中的桁架结构。"暗层"形成了坚固的外层结构，内层又使用内外两圈柱形成了"金厢斗底槽"，这种内外加固建造方式沿袭至今便为"筒中筒结构"，广泛应用于超高层建筑。正是这种充满着智慧的木结构建造方式，使得纯木结构的应县木塔能够达到67.31m（约为20层楼）的高度，并从建立之日起至今，承受了7次大地震历千年而不倒，令人叹为观止。

据传，应县木塔遵照设计方案，建成时略有倾斜，在当地气候因素作用下循风力，经过约五百年之后逐渐摆正塔身，充分反映了中国古代木结构柔性体系特征，更体现了现代工程管理的全寿命周期思想。应县木塔建成后广负盛名：辽道宗为其赐名"释迦塔"；明成祖朱棣永乐年间题写匾额"峻极神工"；明武宗朱厚照正德年间题写匾额"天下奇观"；民谣"沧州狮子应州塔，正定菩萨赵州桥"广为流传；后世称其为"天下第一塔"；梁思成曾评价道："这塔真是一个独一无二的伟大作品。不见此塔，不知木构的可能性到了

解构：
科幻电影中的建筑创想

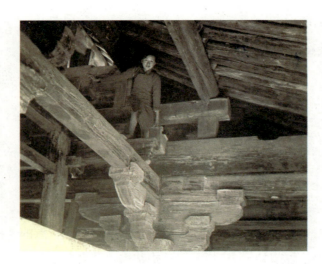

现代建筑家林徽因测绘工作照（1933年，河北正定开元寺）

山西应县佛宫寺释迦塔侧面图

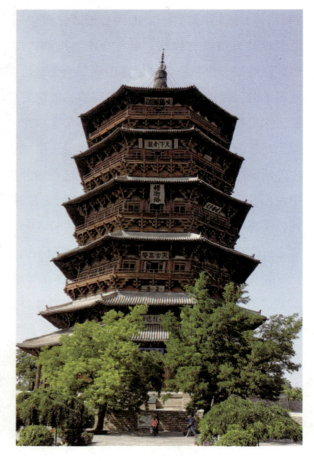

山西应县佛宫寺释迦塔
（刘权 摄）

什么程度。我佩服极了,佩服建造这塔的时代,和那时代里不知名的大建筑师,不知名的匠人。"

我国是最早应用木结构的国家之一,木结构建筑在唐朝已形成一套严整的制作方法,北宋李诫主编的《营造法式》是中国也是世界上第一部木结构房屋建筑的设计、施工、材料以及工料定额的法规。木结构的广泛使用,奠定了它在中国传统建筑中的核心地位。木结构建筑中,墙体并不承重,由木质构架承重,故有"墙倒屋不塌"一说。其结构亦类似于现代建筑广泛应用的框架结构,采用梁、柱式的木构架,扬木材抗压抗弯之长,避抗拉抗剪之短。可以说,木结构建筑具有现代框架结构与桁架结构的雏形,并具有良好的抗震性能,表现了古代中国人的无穷智慧。

斗拱可称作中国古建筑的灵魂,它构思巧妙、制式缜密。可以说,无论是从建造技术还是从造型艺术的角度来看,斗拱都让中国古建筑充满了灵气。因为它的存在,中国古典木结构建筑的屋顶得以出檐深远、优美壮观,更在一定时期作为承重构件存在,兼具建筑的艺术之美与实用

上海世博会中国国家馆

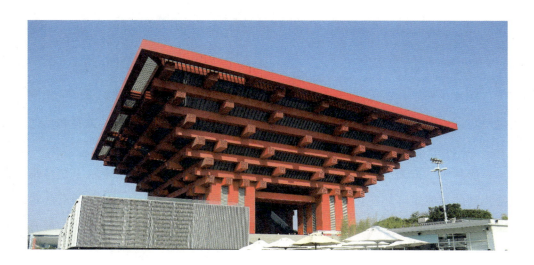

之美。

　　为将传统建筑造型和斗拱的历史文化融入现代建筑设计中，建造有中国特色的民族建筑，建筑师们也不断努力创新，如2010年上海世博会中的中国国家馆。上海世博会中国国家馆建筑在对传统斗拱的现代化设计上，用立体构成式的手法创新演绎了传统斗拱部件要素，使传统建筑的构件烦琐度大大降低，化繁为简。横平竖直的斗拱形式，在千百年后的今天，演奏了斗拱的现代化韵律。

　　如今，全球钢筋混凝土建筑每年要消耗约全球能源总数的40%，产生约36%的碳排放，建筑业已经成为全球节能减排的重要领域。我国是世界上建筑行业规模最大的国家，每年新建建筑面积约20亿m^2，建筑业转型升级势在必行。木材作为一种古老的建材，消除了现代建筑的冰冷感，彰显了亲和力与人文光辉。现代木结构建筑不仅具有绿色低碳、节能环保和可持续发展的特性，还有着装配式建筑可预制化、工业化生产和现场安装的优势，能很好地满足人们对于高品质住房的物质和精神的双重需求，未来有着巨大的发展潜力和市场前景。

《变形金刚2：卷土重来》金字塔
——石头恒久远，一座永流传

　　影片《变形金刚2：卷土重来》讲述了山姆因为掌握了有关变形金刚的起源以及在远古时期到访地球的线索，而被霸天虎军队追击，汽车人、美军和其他多国部队联合起来抵抗霸天虎袭击的故事。

　　影片中，霸天虎、山姆与汽车人赶往埃及，寻找原能矩阵。然而，历经艰险找到的原能矩阵却在众人眼中化成了一堆沙土，只能从沙土中追寻最后的希望。汽车人开始对金字塔展开挖掘工作，正义与邪恶在这片金色的沙漠中展开

了殊死搏斗,象征着历史的金字塔群,见证着这场正邪之战的始终。

位于非洲北部的尼罗河流域是人类文明的发祥地之一,数千年前,世界四大文明古国之一的古埃及在尼罗河的哺育下发展起来,其灿烂光辉的文明一直给世界以神秘色彩。全部由石材建造而成的建筑物,首先出现在古埃及。石砌体建筑是用石材和砂浆等砌筑而成的,因其可就地取材,在产石地区应用尤为广泛,且经济实用。古埃及石砌体建筑的特点是雄伟浑厚、气势恢宏。作为本片战场主要建筑的金字塔,其建筑材料全部采用重达数吨甚至十几吨的石块。古埃及人在石器或青铜器时代能够完成如此宏伟的工程,可谓人类奇迹。即便历经数千年,饱经风霜,它们依然如同忠诚的卫士,坚定地矗立在尼罗河西岸。

古埃及金字塔是古代七大世界奇迹中最为古老,也是唯一现存的。金字塔建造之初,用来作为古埃及法老的陵墓。古埃及人的"来世观念"根深蒂固,法老们对身后事的安排极尽奢华。大约在古埃及第二至第三王朝时,古埃及人有了法老死后要成为神,其灵魂要升天的观念,金字

电影中的埃及古建筑

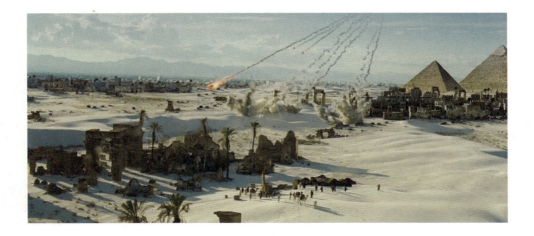

解构：
科幻电影中的建筑创想

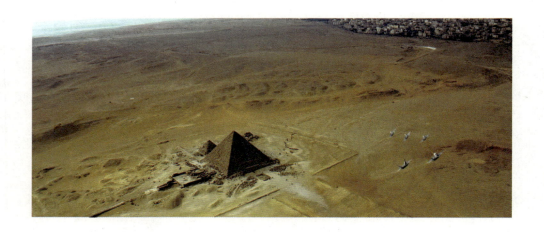

电影中的金字塔

塔就是法老的天梯。埃及目前共发现118座金字塔，每座的建造周期约为20年。金字塔按发展历程依次有阶梯、角锥、弯弓和石棺四种建筑形式，其中最有名的是角锥形金字塔，象征着对太阳神的崇拜，修建在尼罗河西岸——太阳落下的一侧，象征着法老的去世。公元12世纪，埃及阿尤布王朝的苏丹曾计划将金字塔拆除，然而，经过计算的拆除费用竟与建造费用相当，着实是个惊人的数字。

电影出现的吉萨金字塔群，位于埃及北部尼罗河三角洲的吉萨，修建于约公元前2575年—前2465年，由古埃及第四王朝的三位法老胡夫、卡夫拉和孟卡拉建造，是古埃及金字塔最成熟的代表。三座金字塔排列整齐，距开罗市中心由近到远依次是胡夫金字塔、卡夫拉金字塔、孟卡拉金字塔。

吉萨金字塔群中，最大的一座是胡夫金字塔，是吉萨地区历史最为悠久、规模最大的金字塔。法老胡夫在公元前2590年—前2568年间统治着古埃及，这座金字塔修建于约公元前2580年—前2560年。胡夫金字塔原高146.70m，四边各长230.36m，在长达3000多年的漫长

第一章 科幻电影中的古代建筑

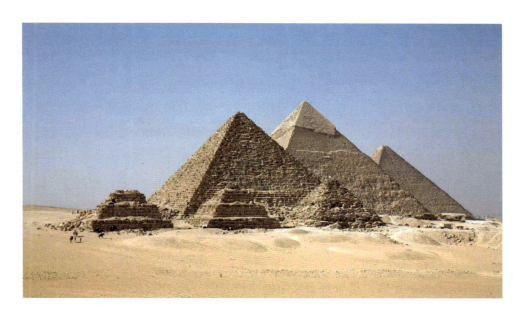

吉萨金字塔群

岁月里，它一直作为世界最高建筑物而矗立，直到1311年，这个纪录才被重建后的高达160m的林肯大教堂打破㊀。经数千年风雨冲刷侵蚀，胡夫金字塔覆盖于外表的石灰已经全部剥落，如今的高度已降至136.5m，底边长227.5m，占地面积52906m²，绕塔一周约1km。

胡夫金字塔整个塔身由230多万块石头叠成，平均每块重达2.5t，塔身每块石头都经细工磨平，石块之间未施泥灰之类的粘连物，完全靠石块本身的重量与形态紧紧压在一起。在建造胡夫金字塔的过程中，至少有20年每天平均使用1.45万个劳动力，用工人数的单日峰值甚至一度达到令现代建造行业瞠目结舌的4万个劳动力。修建胡夫金字塔，需要一个极为水平的底座，为符合要求，古埃及劳动者先

㊀ 1311年，林肯大教堂铅包尖顶建成，成为当时世界上最高的建筑物，但史学家发现，第一座超过胡夫金字塔高度的建筑物应该是中国古代的永宁寺塔。永宁寺塔建成于519年，加上塔刹通高约为147m，534年被大火焚毁。

修建墙壁将地块围拢，向其中注水，利用水平面将墙体部分削平，再排出一部分水以降低水平面，继续削平，循环往复，直至达到目的。胡夫金字塔建造至今已近5000年，依旧十分牢固，其外形没有明显倾斜变形，棱角线条仍然清晰可见。它不但外观雄伟壮丽，而且塔内结构复杂，有甬道、石阶、墓室和附属庙堂，墓室四壁还雕刻有装饰绘画及其他纹样。据相关研究估计，如果我们现在准备重建胡夫金字塔，大约需要50亿美元，和目前全球最贵的办公楼——位于美国加利福尼亚州库比蒂诺市的苹果公司全球总部Apple Park造价相近。

卡夫拉金字塔是法老卡夫拉的陵墓，他在大约4500年以前统治着古埃及。卡夫拉金字塔原高146.5m，现高136.4m，与父亲胡夫的金字塔相较，其塔壁更陡，倾斜度为52°20′，且处于吉萨最高处，底座比胡夫金字塔足足高出了10m，故而远远望去，是吉萨金字塔群中最高的一座。孟卡拉金字塔高61m，较之另外两座显得尤其娇小。1883年，一艘开往英国的轮船在西班牙沿岸沉没，与之一同沉没的，还有一座发现于孟卡拉金字塔的精美石棺，至今仍未找到……

夏日农闲时期，古埃及人从每个村落挑选身强体健的男子，以10万人为一个大群来劳作，每个大群工作3个月。现代科学家推测，古埃及人在没有炸药，也无钢钎的情况下，用铜或青铜制的凿子在岩石上打孔，然后插入木楔，灌上水，随着时间的流逝，木楔渐渐膨胀，岩石便被胀裂，以此开采巨石。他们利用畜力和圆木，把巨石运到建筑地点，沿着沙土堆成的斜面把巨石拉上金字塔已建成的部分，如此循环往复，一层坡一层石地建造起金字塔。在4000多年前的时代，生产工具非常落后，古埃及人采集、搬运数量众多，质量重大的巨石，砌成如此宏伟壮丽的建筑，对人力、物力都是难以想象的消耗。经过现代精密测量发现，金字塔在线条、角度等方面的误差几乎等于零！

金字塔还有许多未解之谜，尤其在数学与天文方面，古埃及人的智慧更是神秘莫测。以胡夫金字塔为例，胡夫金字塔底角不是等边三角形的内角60°，而是51°51′，它的各侧面三角形的面积都等于其高度的平方；塔高与塔基周长比就是赤道半径与周长之比，因而若用塔高来除底边的2倍，即可得到圆周率；

底部周长（以英寸为单位）除以100，恰好为一年的天数；塔高和地日距离也有密切的关系。数学家们认为这些比例绝非偶然，这是古埃及人已经知道地球是球形，甚至知道赤道半径与周长之比的实证。古埃及人善用星象观察事物，制作历法，计算尼罗河泛滥的周期，胡夫金字塔与天文学的关系也极为曼妙，猎户腰带3颗星中，有2颗星根据一个固定的轨道旋转，当一颗在另一颗的正上方时，其连线正好交于胡夫金字塔所在的位置。吉萨金字塔群的3座金字塔，可与夜空中这3颗星一一对应。胡夫金字塔底面正方形的垂直分线延伸至无穷处，正是地球的经线，这条经线把地球上的陆地和海洋分成了两半，也平分了尼罗河三角洲。

狮身人面像意为"恐惧之物"，是一种古埃及神话中的怪物，有人的头、狮子的躯体，长着一双翅膀。吉萨金字塔群前的狮身人面像是埃及最古老且最高大的一座，高20m，长57m，加上两只前爪全长73m，面部长约5m，宽4.7m，由石灰岩雕刻而成，面朝正东方。它头戴王冠，两耳侧有扇状的头巾，前额上刻着"cobra"（眼镜蛇）圣蛇浮雕，颈部装饰着项圈，身上有羽毛图案。人们发现狮身人面像上还有红色、黄色与蓝色颜料的痕迹，推测其可能一度有颜色。时至今日，仍然没有发现任何有关其建造用途与建造细节的文献或资料，真相等待着人们的进一步挖掘。

深邃迷人的金字塔，高耸在几乎终年无雨的辽阔晴空下，直指云霄，表现出了建筑的恢宏大气；屹立在茫茫沙漠中，灰白色的石块与黄色沙漠组合在一起，展示出了人工与自然的和谐。

除了埃及金字塔以外，世界其他地方也有形态各异的金字塔，如著名的玛雅金字塔。玛雅文明是美洲文明代表之一，它虽然处于新石器时代，但在天文学、数学、农业、艺术等方面都有极高成就。

灿烂的玛雅文明成就了独特、别致的奇琴伊察城邦，也是玛雅文明最主要的城市。它建造于公元8世纪—9世纪，位于丛林深处，城内有建造精巧的金字塔、富有艺术感的寺庙与呈几何布局的街道。部分建筑物使用云母隔音、隔热。那么，没有"车轮"存在的玛雅文明，是如何运来这些云母的呢？位于奇

解构：
科幻电影中的建筑创想

琴伊察中心的玛雅金字塔底座呈正方形，阶梯分别朝向正北方、正南方、正东方和正西方，它顶部为一座神庙，供奉着玛雅神话中的羽蛇神——库库尔坎，牧师们在神庙内举行祭祀仪式。玛雅金字塔高24m，加上顶部神庙高30m。在春分、秋分这两天，太阳光在金字塔阶梯角落边缘映下投影，似蛇沿着金字塔爬行；站在北侧地面击掌，能听见类似鸟鸣的回声。玛雅金字塔也有无数数字巧合之谜等待解开。玛雅金字塔四周共有4座楼梯，每座各91阶，加上最上面1阶正好是地球公转一周的数目——365，每一面都是52块面板，喻意以52年为循环周期的玛雅历。1930年，考古学家发现，玛雅金字塔建造在一座更为古老的神庙之上，该神庙极有可能也是一座金字塔。这样，玛雅金字塔就成了"金字塔上的金字塔"。

时至今日，金字塔的艺术风格有了长足的发展，其中最著名的莫过于20世纪80年代法国著名艺术博物馆卢

玛雅金字塔
（史聿丰 摄）

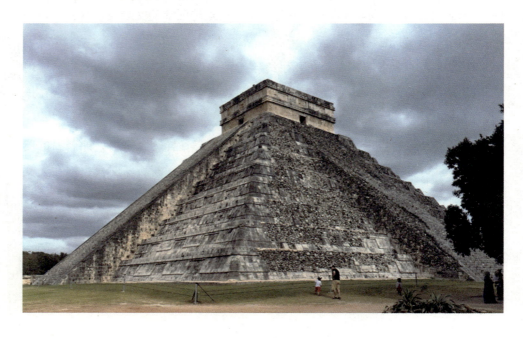

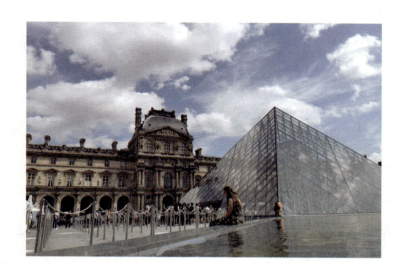

卢浮宫金字塔
（陈峰 摄）

浮宫扩建时建造的玻璃金字塔，卢浮宫金字塔。该玻璃金字塔高21.64m，底边长34m，为著名美籍华人建筑师贝聿铭设计。其设计有许多独到之处，它既可反映巴黎不断变化的天空，又可加强地下建筑的采光。同时，玻璃金字塔不仅扩大了视野、加深了空间层次感，而且创造性地融合了古建筑设计与现代科技，保留了卢浮宫原有的宫殿式建筑风格，随着时间流逝，渐渐被世人接受与喜爱。1997年竣工的长沙"世界之窗"入口处的玻璃金字塔，就是仿其所建。建筑大师奥托·瓦格纳（Otto Wagner）在《现代建筑》一书中指出，新结构、新材料必然会导致新形式出现，并反对历史样式在建筑上的重演。因此他主张对建筑形式进行净化，并创造新的形式。玻璃金字塔可以说是这一理论的一个掠影，虽然它是完全的现代主义风格，但并没有背离卢浮宫的古典主义建筑氛围。对于金字塔这一古代建筑形式元素的挪用，从现代主义对于形式的强调来看，恰好实现了古与今的某种对话。因此，玻璃金字塔并不突兀，甚至形成了穿越时空的协调美感。

解构：
科幻电影中的建筑创想

古代石砌体建筑不仅对现代建筑的建筑风格产生了深远影响，还见证了古文明的演化更迭。见微知著，从这些古文明留下的建筑遗迹中，我们也可以推测它们当时科技与文化的高度繁荣。如何让这些文明的精华融入现代建筑，甚至是城市建设中，泽被后世，也是我们需要思考的问题。

《神话》长城
——砖块铸就东方巨龙

影片《神话》讲述了一段秦朝大将军与和亲公主古今交错、刻骨铭心的旷世爱情。

影片中，玉漱在山涧为蒙毅翩翩起舞，她身后的长城就是大秦国界。长城使用大量砖砌体砌筑而成，砖砌体使用砖和砂浆砌筑，是使用最广的一种建筑材料。

关城是长城防线上最为集中的防御点。嘉峪关号称"天下第一雄关"，建于明洪武五年（公元1372年），由宋国公冯胜提议并主持修建，于嘉靖十八年（公元1539年）完

电影《神话》中的长城

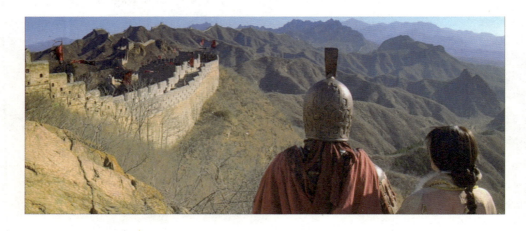

工，断断续续修筑了168年。它是明长城⊖最西端的关城，也是我国现存规模最大的关城。它切断了当时西域与中原必经之路，将敌人逼入峡谷内、拦于关城外，主宰着东西交流。嘉峪关关城由内城、外城、罗城、瓮城、城壕和南北两翼长城组成，全长约60km，现存面积约为3.35万m^2，约等于4.6个足球场。内城是关城的心脏，内城城墙分两次筑成。初筑时由黄土夯高约6m，后由土坯砖夹砂石黄土加高3m，再加上垛口，内城城墙总高约有现代住宅的三层楼高。瓮城与内城形成掎角之势，易守难攻。又因关西面敌，防务最重，瓮城西侧20m处加筑一道凸字形罗城城墙，墙基厚7.5m，上阔约5m，由黄土夯筑，砖石包砌，以抵御风沙侵蚀。正中建有嘉峪关关楼，高约17m，为三层单檐歇山顶结构。

据记载，嘉峪关城墙所用黄土，被筛选后经烈日烤晒或进行炒制，让其内的草籽失去活性，避免出现草籽发芽导致墙体开裂的问题，同时加丝麻、灰浆搅拌均匀，甚至还加糯米浆以增强黏性。验收时，验收官让人在距城墙一

嘉峪关

⊖ 明长城是明朝在北方山区修筑的军事防御工程，亦称边墙，东起辽宁虎山，西至北京居庸关，另修建祁连山东麓到甘肃嘉峪关。

解构:
科幻电影中的建筑创想

定距离内用箭射墙,若箭头没入墙中,则需重建。反之,则证明城墙坚固合格。严格的工程管理制度造就严密的军事防御体系,嘉峪关数次抵挡了吐鲁番汗国的进攻,为大明王朝守和平、扬国威。乾隆二十四年(公元1759年),清朝统一西域,西北疆界扩至伊犁一带,嘉峪关驻兵减少,城门下的检查制度却仍在沿袭。

长城是中国古代第一军事工程,全长超21万km,作为世界文化遗产,它更是中国乃至世界工程建筑史上一颗璀璨明珠。长城气势恢宏,雄伟壮阔,沿线地势险峻,且是人工作业,工程的复杂度与难度可见一斑。长城执行了严谨的工程计划、严格的分工制管理和严厉的工程质量管理。在事先确立走向的前提下,长城建设实行分工制,并且分区、分段、分片同时展开,保证工程进度的同步性,体现了有效的施工安排。对工程所需土石及人力、畜力、材料及其搭接关系都安排得井井有条,环环相扣,进一步保证了工期。工程质量管理主要体现在工程验收制度上,如前文提到的用箭射墙,箭头没入返工的规定;又如后世考古

长城

发现长城字模印文砖,在入窑焙烤、砖坯未干时即用印模压上文字,记录了筑城单位、番号、责任,体现了古代建筑工程的"责任细分制"。

长城沿自然地形因势而建,"天人合一"。"因地形,用险制塞"是修筑长城的一条重要经验,秦始皇时期便得到了肯定,后被司马迁写入《史记》,为之后历朝历代修筑长城时沿袭。我国古代,凡修筑关城隘口,都会选择在两山峡谷之间,或是河流转折之处,或是平川往来必经之地,这样既能把持险要部位,又能节约人力和材料,以达"一夫当关,万夫莫开"的效果。修筑城墙更是需要充分利用地形,如居庸关、八达岭的长城都是沿着山脊修筑,有的地段从城墙外侧看去非常险峻,内侧则甚是平缓,有"易守难攻"的效果。辽宁境内,明代辽东镇的长城中有山险墙、劈山墙,就是利用悬崖陡壁,稍微把崖壁劈削就成为长城,修筑城堡或烽火台亦是如此。还有一些地方完全利用危崖绝壁、江河湖泊作为长城的一部分,工程建造思维奇巧无比。

长城砖

解构：
科幻电影中的建筑创想

如今，长城古老的烽火台下，高铁疾速穿行，炎黄子孙仍伫立在祖先的土地上，续写着传说。五千年历史轨迹的重合和交织，古老的烽火台和现代科技，都是兴国安邦、民康物阜的宝藏与见证。

我国另一著名砖砌体建筑是位于西安的大雁塔，又称大慈恩寺塔，是西安的地标性建筑，2014年成功被列入《世界遗产名录》。大雁塔看起来朴实无华，却是建筑史上一块璀璨的瑰宝。作为我国现存最早、规模最大的唐代砖仿木结构的四方形楼阁式砖塔，最初，它参考了印度著名的礼佛高塔——菩提伽耶（大觉塔），共建5层，由于砖

长城烽火台下
高铁疾驰

表土心结构的脆弱性，风吹雨打，塔体坍塌。武周时期，在原塔址重建为东方传统宫殿和佛塔相结合的楼阁式塔，加高至10层，高约92m。唐末，大雁塔被兵火损毁，只剩下7层；五代时期后唐，对大雁塔进行修缮，从此大雁塔均为7层；明代时对塔身进行了加固包砌，在维持了唐代塔体基本造型的基础上，外表完整地砌上了60cm厚的包层，包砌厚度从上到下逐渐变大，越向底层塔身越肥厚，占地2061m²——这便是如今看到的大雁塔。大雁塔现高64.1m，塔底边长25.5m，塔体为方形角锥体。其整体造型简朴，结构严谨，远远望去，雁塔浑厚，与周边的仿古建筑群相得益彰。大雁塔屹立在西安，见证了古城的悠久历史。俄国作家果戈理写道："建筑是世界的年鉴，当歌曲和传说已经缄默，它依旧还在诉说。"延续至今的古建筑，就是一本需要细细品读的、底蕴深厚的历史书。

中国本无塔，自东汉佛教从印度传入中国后，才逐步开始了兴建佛寺、佛塔、佛窟。到了唐代，由于广泛吸收外来文化，佛教得到了空前发展，各地纷纷大量建造佛寺、佛塔。大雁塔始建于唐永徽三年（公元652年），是玄奘取经归来，为贮藏经书、扬大国风范所建。在贞观二十二年（公元648年），唐高宗李治为纪念其亡母，重修了大雁塔外的慈恩寺。两者都有皇恩浩荡、宣扬佛教文化之意，大雁塔广场的台阶便很好地彰显了这一内涵。由北往南拾级而上，共分九级，每级五个踏步。中国古代把数字分为阳数和阴数，奇数为阳，偶数为阴，奇数中最大的数字"九"、奇数中最中间的数字"五"，具有尊贵调和的内涵，所以有"九五至尊"之说。它用于大雁塔广场的台阶建造，彰显皇权至上。大雁塔，是佛塔（古印度佛寺的一种建筑形式）随佛教传入中原地区，并融入华夏文化的典型物证，凝聚了中国古代人民劳动智慧的结晶，是中外合璧建筑的典范。

雷峰塔，又名西关砖塔，与大雁塔同属中国九大名塔，原塔亦为砖砌体结构。雷峰塔位于浙江省杭州市西湖区，是"西湖十景"之一。历史上的雷峰塔，建成于北宋太宗太平兴国二年（公元977年），由吴越王钱俶所建，后于南宋乾道七年（公元1171年）重建。吴越是指五代十国时期的吴越国，定都杭州。第五

解构：
科幻电影中的建筑创想

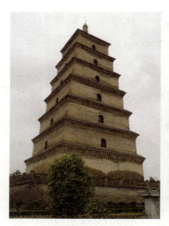

西安大雁塔（张望 摄）

西湖十景之七——雷峰夕照

代吴越王钱俶，在位31年（公元947—978年），于公元978年纳土归宋，在位时尤尚佛教，建造了许多佛寺、佛塔、佛教造像及刻经。为创建雷峰塔安藏《华严经》而写的《黄妃塔碑记》正文首句即为"敬天修德，人所当行之"。钱俶认为，"刻经造塔"就是"敬天修德"的一种，是人应该做的事。

雷峰塔采用了砖塔心木外檐的砖木混合结构，历史上多次遭遇损毁，木构部分在明代被入侵的倭寇完全烧毁，只留下砖塔心。1924年，雷峰塔的砖塔心也倒塌了，仅仅留下了遗迹——残垣断壁和碎砖瓦堆积成的一座小山丘。雷峰塔倒塌后，发现了数种砖，使用数量最多的为长一尺二寸，宽八寸，厚三寸㊀的实心砖。据王士伦《吴越浮屠匠心独具 寺塔之建 倍于九国——兼谈喻皓》一文记载，塔砖上有"壬申"字样，这是北宋开宝五年（公元972年）的干支纪年，应为砖块烧制时间。一部分塔砖侧面模压出捐

㊀ 10分＝1寸，10寸＝1尺，10尺＝1丈，3丈约合10m。

助造塔者的姓氏，如"吴王吴妃""吴子吴妃"等，另一面则模压佛像。南宋画家李嵩在《西湖图》中绘制了当时雷峰塔的形象，由此可知雷峰塔属于"楼阁式"塔，每层皆有腰檐和平座，此外目前还有数张倒塌前的照片留存。

古塔倒塌70余年后，为了满足旅游观光的需求，1999年，浙江省政府和杭州市政府以原雷峰塔为原型，仿造唐宋楼阁式塔开始修建新雷峰塔，重建工程于2002年竣工。新雷峰塔主体是平面八角形，各层盖有铜瓦，飞檐翘角，转角处有铜斗拱，总高达71.679m，塔身对径长28m，边长11m，八边边长之和为88m，塔底是原雷峰塔遗址。同时，由于新塔的下部需要包容原有古塔较大的遗址，需要大跨度的无柱空间，不能沿用中国传统的造塔技术——砖木结构砌筑，而是采用钢结构建筑。

千百年间，这些古老的建筑忠诚地履行着自己的使命。嘉峪关战时为防，平时为关；宝塔饱经风霜，矗立不倒。直至今日，它们见证了朝代的更迭与科技力量的迅猛发展。如果古建筑会说话，是否也会凝望着鳞次栉比的摩天大楼，与现代建筑共话历史？往昔苍凉可叹，今日繁华可爱，山河无恙，风景独好。

《西湖图》雷峰塔部分（现藏上海博物馆，南宋李嵩 绘）

解构：
科幻电影中的建筑创想

到了现代，古塔依然有着强大的生命力，上海金茂大厦就是借鉴古塔，对"筒中筒结构"的经典复现。美国芝加哥著名的SOM建筑设计事务所（Skidmore, Owings and Merrill）作为设计方，将世界最新建筑潮流与中国传统建筑风格巧妙结合，成功设计出世界级的跨世纪的经典之作。金茂大厦不仅是海派建筑的里程碑，而且是上海著名的标志性建筑物。大厦占地2.36万m^2，建筑面积约29万m^2，高420.5m，共88层，整体结构高宽比达9∶1。其外形随着楼高，渐渐地向上向里收缩，构成中国古代宝塔式造型。金茂大厦主楼采用框筒结构，核心筒为八角形的现浇钢筋混凝土结构，24~26层、51~53层、85~87层设有3道钢结构的外伸桁架，将核心筒与复合巨形柱连成整体，以提高塔楼侧向刚度。上海金茂大厦充分融合了中国传统文化与现代高新科技的特点，既是中国古老塔式建筑的传承和发展，又是现代建筑风格在浦东的全新演绎。

岁月长河积淀了日益丰富的建筑形式。木心在《哥伦比亚的倒影》中写道："历史短促的国族，即使是由衷的欢哀，总嫌浮佻庸肤，毕竟没有经识过多少盛世凶年，多

上海金茂大厦

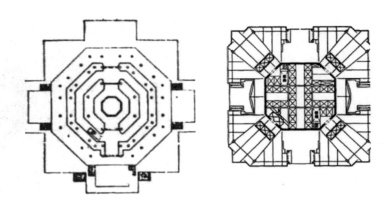

应县木塔（左）与金茂大厦（右）平面结构对比图

少钧天齐乐的庆典、薄海同悲的殇礼……"中华民族厚重的历史，不仅孕育了自强不息的民族精神，也孕育出璀璨夺目的民族文化，形式多样的古建筑就是民族文化中关键的一环。在科幻电影中，我们可以领略到祖先巧夺天工的技艺、自然和谐的智慧以及自强不息的灵魂，未来的建筑形式也一定会更加精彩。

第二章 科幻电影中的近现代建筑

《特种部队》埃菲尔铁塔
——侠骨柔情的钢铁建筑

影片《特种部队》讲述的是美国政府组建的"特种部队",使用各种尖端武器,与企图征服世界的恐怖组织"眼镜蛇"展开的惊心动魄的战斗。

影片中,"眼镜蛇"要以埃菲尔铁塔为目标测试纳米虫的威力,使用纳米虫弹头射击埃菲尔铁塔,数以百万的纳米虫马上开始啃噬铁塔,坚固的钢结构如同泡沫般被飞

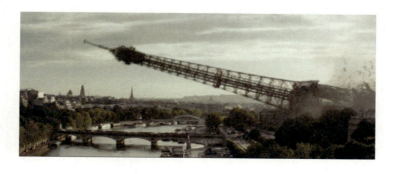

电影《特种部队》中的埃菲尔铁塔

速地侵蚀，因严重损伤，伴随着一阵阵惊恐的尖叫声，让无数人心驰神往的铁塔轰然倒塌……

埃菲尔铁塔耸立在法国巴黎的战神广场，被法国人昵称为"铁娘子"，它与美国纽约的帝国大厦、日本东京铁塔同被誉为西方⊖三大著名建筑。为举办1889年世界博览会，用以庆祝法国大革命100周年，法国政府进行埃菲尔铁塔的建设招标。当时，高达169m的美国华盛顿纪念碑刚刚完工，法国人希望超过这个记录，在巴黎市中心建造一个300m的高塔。1886年5月法国政府宣布了一个设计大赛，当时法国的工程师和建筑师们都被邀请参加研究关于在巴黎战神广场竖起一个底座为125m^2，高度300m铁塔的可能性。53岁的古斯塔夫·埃菲尔（Gustave Eiffel）于1886年6月提交了图纸和计算结果，1887年1月18日中标。他把铁塔

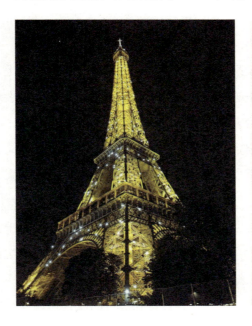

埃菲尔铁塔
（陈峰 摄）

⊖ 西方并不是地理上的西方，而是建筑风格与建筑结构属于西方。

想象成一个乐善好施的巨人，它的高度约两倍于胡夫金字塔（146.70m），双腿伫立在巴黎中心，四道拱边则寓意着世博会本身。建成之后，人们发现置身于巴黎就可以在任何一个角落看到埃菲尔铁塔。如果说巴黎圣母院是古代巴黎的象征，那么埃菲尔铁塔就是现代巴黎的象征。

埃菲尔铁塔作为钢结构建筑，除了基础采用钢筋混凝土之外，全身都由钢构件构成，共使用18038个金属材料和约250万个铆钉，重达10000t，其中金属框架重量7300t。铁塔采用交错式结构，底部在每边128m长的底座上分布4个巨型倾斜柱墩，倾角54°，由第一层平台支承；第一层平台和第二层平台之间有4个微曲的立柱；再向上4个立柱转化为几乎垂直的、刚度很大的方尖塔，在标高为276.13m处设第三层平台，直达300m，加上电视天线24m，铁塔总高324m。铁塔依托三个平台，分别设置了三个瞭望台，最下层瞭望台位于57.63m处，设有会议厅、商店、餐厅等各种服务设施，正中央有一圈透明玻璃地板，能够清楚看见附近的河水和建筑，融入了整个城市的美景；中层瞭望台距地面155.73m，观光效果是最好的，远离了城市的喧嚣却没有"高处不胜寒"的冷清；最高层瞭望台在276m处，供游人远眺，可将整个巴黎尽收眼底。

埃菲尔铁塔外观采用了三层式设计，整体造型挺拔向上，造型典雅又富有原始而纯粹的力量美感。塔身为钢架镂空结构，底座紧贴大地，越往上越向内收缩，上窄下宽，给人以平衡稳定的美感，大到整个塔体，小至每一个部件在三维坐标系中均对称，层次分明、气势宏伟。并且，塔柱具有高扬的动势，又具备抵抗强大竖向重力荷载和水平风荷载的力感；水平横梁的设置与塔柱的线形相协调，使结构的受力更加简捷，形式更加优美。

埃菲尔铁塔保持世界最高建筑纪录40余年，主要归功于钢结构形式。钢结构是指由钢材制作的构件连接而形成的承受和传递荷载的结构，与木结构、砌体结构、钢筋混凝土结构等同属于土木工程的主要结构形式。钢材之所以能够在建筑领域广泛应用，是因为其自重轻、可回收利用，同时拥有非常好的物理力学特性。

钢是对含碳量质量百分比介于0.02%～2.11%的铁碳合金的统称，建筑物所

采用的钢结构与炼铁、炼钢密不可分。人类对钢结构的探索由来已久，我国是最早使用铁器的国家之一，战国时代铁器盛行，逐渐替代了铜器。公元前206年建造的陕西汉中樊河铁索桥，是世界目前已知最早的铁索桥，领先其他国家2000余年。公元1706年（清康熙四十五年）建成的泸定桥，全长103m，由13根铁锁链组成，跨度为当时世界之最，在119年后才被英国梅奈大桥超越。

1640年英国资产阶级革命，随着经济的不断发展，劳动力成本不断提升，英国工场的手工业生产逐渐无法满足市场需求。18世纪60年代起，蒸汽机改良等一系列技术革命引起了手工生产向机器生产转变的巨大飞跃，英国最早爆发了工业革命。这个时期，随着生产方式的发展和不断涌现的新材料、新设备与新技术，建筑突破了以往高度与跨度的局限，在平面与空间的设计上有了较大的自由度，引起了建筑形式的重大变化。铁以其天然的工业化属性，与蒸汽机、煤共同成为促进工业革命技术加速发展的主要因素。随着铸铁业的蓬勃发展，1779年英国在塞文河上建造了第一座生铁桥，1796年伦敦又出现了更新式的单跨拱桥——桑德兰桥，全长72m。在房屋建筑方面，生铁最初应用于屋顶，比如1786年巴黎法兰西剧院使用了铁结构屋顶，1801年英国曼彻斯特的萨尔福特棉纺厂的七层生产车间首次使用了工字形截面生铁结构。

19世纪50年代，克里米亚战争爆发，英国人亨利·贝塞麦（Henry Bessemer）为法国军队制造了一种新的细长炮弹，但由于传统的铸铁炮筒太脆而无法使用，只有更强性能的材料才能发射。贝塞麦发现将融化的生铁放进转炉内，吹入高压空气，便可燃烧掉生铁所含的硅、锰、碳等炼成钢，这种大量产钢的方法使贝塞麦成为钢铁之王。于是，人类从生铁时代跨入钢铁时代。

1871年，一场大火席卷了美国芝加哥，木制房屋接连被点燃，数万人失去了家园。经事后调查，房屋采用易燃的木材是造成惨剧的主要原因。灾后芝加哥进行了如火如荼的重建，期间诞生了世界上第一座摩天大楼——家庭保险大厦，整座建筑共10层，高达42m。为了支撑这一巨型结构，同时也为了避免类似灾难再度发生，建筑师威廉·詹尼（William Jenne）采用钢框架结构建造大楼，这也是钢结构在建筑中的首次应用，因此，詹尼有了"摩天楼之父"的称号。

大楼主要分成两部分，下部6层采用熟铁梁框架，上部4层采用钢框架，而墙壁不必承担整座建筑的重力。后来这座大楼又加盖了2层，增高至55m，这个高度在世界上除了塔形建筑，是任何其他建筑都无法企及的。大楼在建造过程中引起了很多争议，许多人不认可摩天楼的建筑形式，认为这仅仅是纸上谈兵；建成之后，依然有很多人批判这座建筑的安全性，说它迟早要倒塌，甚至都不敢靠近。但这座建筑最后稳稳矗立在芝加哥长达46年之久，直到1931年由于材料老化才被拆除。

自由女神像是钢结构建筑的代表作之一，位于美国纽约市哈德逊河口附近，1984年，自由女神像被联合国教科文组织世界遗产委员会列入《世界遗产名录》，成为世界文化遗产。1876年，为庆贺美国独立100周年，法国提议向美国赠送自由女神像雕像。雕像在巴黎制作完成后被拆散，通过蒸汽船和帆船运送到纽约后再重新组装，于1886年10月23日落成。雕像由弗雷德里克·巴特勒迪（Frédéric Bartholdi）设计，有人说这尊雕像的原型是希腊神话中智慧与战争女神雅典娜（Athena），也有人说，她的原型是设计者的母亲。女神身着古希腊风格的服装，头戴象征世界七大洲的七道尖芒的冠饰，右手高举火炬，左手拿着《独立宣言》，面容端庄而慈祥。雕像置于一座高47m的混凝土台基上，以120t钢铁为骨架，80t铜片为外壳，通过30万只铆钉装配固定，总重量达225t。雕像高46m，连同基座共93m高。其基座底部是一个博物馆，人们可以通过雕像内的螺旋形阶梯登上其头部，这相当于攀登了一幢12层高的楼房。1924年，自由女神像被指定为美国国家纪念碑。自由女神像出现在很多科幻电影中，如科幻灾难片《后天》。

美国帝国大厦是钢结构建筑的另一个典型代表，是保持世界最高建筑地位最久的摩天大楼，从1931年—1972年，共41年。1955年，被美国土木工程师学会评为现代世界七大工程奇迹之一。帝国大厦位于美国纽约市曼哈顿第五大道，是一座多功能写字楼，同时也是纽约市的著名旅游景点之一，总体积96.4万m^3，共有102层，高381m。1950年增添天线，将总高度提升至443m。帝国大厦采用装配式工艺，是著名钢结构和石材装配式建筑，于1930年动工，1931

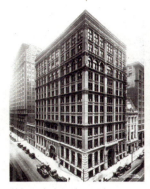
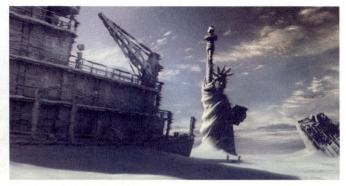

芝加哥家庭保险公司大厦　　电影《后天》中的自由女神像

年落成，建造过程只用了410天，几乎是每周建造4层半，有着世界上罕见的建造速度纪录。而且，其造价比预计的5000万美元约减少了18%。所用材料包括5660m³的印第安纳州石灰岩和花岗岩、1000万块砖和730t铝和不锈钢。近百年风云变幻，帝国大厦不再是世界最高建筑，却丝毫不能撼动其作为纽约地标建筑的地位。帝国大厦的身影在很多电影中出现过，其中最著名的有1933年的科幻电影《金刚》。

　　钢材赋予了材料本身、钢结构和钢建筑更加生动活泼的美感。首先，钢材具有极强的光反射与吸收能力，通过特有的加工工艺处理能呈现出亮面或者雾面。亮面钢材具有极好的放射性，结合光线照射表面的明暗对比明显，形成多变的光影效果，再与光滑的曲面结合就更能突显建筑形体的特色；表面肌理均匀细密的雾面钢材拥有出色的光吸收能力，呈现哑光特性，给人素雅与柔和之感。于是，钢材的不同生产工序处理就能表现出不同的金属质感，能表现出材料的本质美，使其拥有多样化的视觉效果，丰富了人们的感官体验。其次，钢结构作为一种杆件结构，相

解构：
科幻电影中的建筑创想

对于密实封闭的混凝土结构更加轻盈，使建筑具有视觉上的穿透性；通过构件的重叠、交错，建筑体量的扭曲、旋转等，可产生视觉空间上的旋转、起伏，并有向前、向上的动感。钢结构自身的材料特性使建筑可以实现较大的跨度和空间高度，平面布局更加灵活，空间的分隔、拓展变得自由随意，成就了很多丰富、有趣、流动的经典空间模式。通过力学计算和逻辑安排，呈现出非对称、非常规几何形体的奇异形式，简洁的几何形体和夸张的尺度使钢结构建筑的造型表达更加游刃有余，尤其是需要非盒子式的个性形态的大型公共文化建筑，往往有令人震撼的效果。

 钢结构与其他材料碰撞产生了新的艺术火花。与玻璃幕墙的组合，开辟了一种建筑技术美学，带来一种简洁并能体现时代特色的建筑外观效果，表现出一种新颖的建筑形态，如英国伦敦水晶宫；钢与金属板融合的建筑也越来越多，金属板极强的可塑性更加容易形成各种各样的空间曲度和奇异形状，不同方向的光线照射会出现不同的金属光泽，金属表皮的反光与折射展现出艺术性的光影效果，

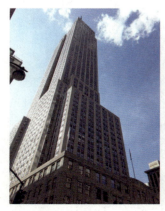

帝国大厦（单智 摄）

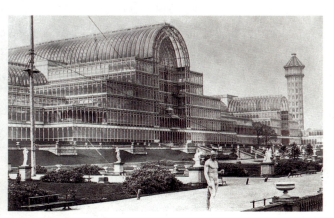

水晶宫

第二章 科幻电影中的近现代建筑

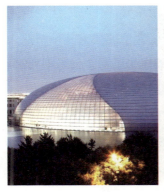

国家大剧院

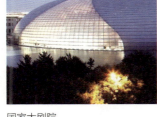

国家游泳中心（水立方）

在建筑的美学表达方面具有得天独厚的优势，具有无与伦比的精致与典雅，如我国的国家大剧院；钢与膜结构广泛应用在建筑领域，尤其是大跨度体育建筑，具有很好的力学稳定性，创造出充满张力的曲线，综合表达自然美与技术美，如国家游泳中心（水立方）。

英国伦敦的水晶宫由钢铁、玻璃和木头制成，是19世纪世界最著名的标志性建筑之一。1849年，在英国皇家艺术学会上，阿尔伯特亲王（Prince Albert）建议举办一次大的展览会，以展示世界文化与工业科技，同时展示英国的工业强国地位。1851年5月1日，万国工业博览会开幕，来自世界各地的人们，欢聚在当时世界最宏伟和最富想象力的神奇建筑——水晶宫的巨大穹顶下。水晶宫原本是展示世博会展品的一个场馆，位于博览会的中心，玻璃墙壁闪闪发光，就像在阳光照射下的水晶一样，结果却成了第一届世博会中最成功的展品。水晶宫长约564m，宽约124.4m，共有3层，占地面积约7.4万m^2。整个建筑的主要构件是平板钢筋、角铁、螺丝和铆钉，这些都是对工业

037

革命中新技术、新材料的运用。水晶宫第一次完全采用单元部件的连续生产方式，配备大规模的机器生产，将工地上的繁复工作简化为单纯地安装预制件，通过装配式结构的手法建造，不但节省了开支，而且缩短了工期，仅用不到9个月时间就建造完成。水晶宫共用去铁柱3300根、铁梁2300根，平屋顶用于排水的空心管道均为钢制，采用的玻璃为平面或桶状，该建筑在材料和制作工艺上呈现出技术美学，在结构、色彩和空间层面上呈现出逻辑美学。170多年前的水晶宫设计和建造包含了在今天看来也是非常先进的建筑新思想，如仿生学、建筑模数、预制装配、产业化制造、绿色生态等，首创工厂预制构件、现场装配的模式，是现代钢材骨架和玻璃幕墙建筑的开山之作。

近些年，随着冶金技术的发展，各类高性能的钢材不断问世，推动了钢结构在建筑领域的应用。与混凝土结构和砌体结构相比，钢结构具有无可比拟的优势，发展钢结构建筑是"藏钢于民"、完善战略储备、拉动经济发展的重要抓手，是推进建筑业转型升级发展的有效路径，符合国际发展潮流的要求，也符合可持续发展的要求。钢结构作为工程的建筑主体，不仅仅保障了工期和质量，还增加了工程建筑的美感和艺术性。衡量钢结构建筑的技术水平，主要看跨度和高度，钢结构建筑在高度、跨度、长度、造型等方面发展很快。多年来，高层建筑、广播电视塔、体育场馆屋盖造型在世界各大城市不断地攀比竞争，在人类建筑史上创造了一个又一个奇迹。随着生产力的发展，土地资源的日益紧张，钢结构建筑必将是重要的发展对象，相信在未来的工程建设中必将担当越来越重要的角色。

《蜘蛛侠》熨斗大厦
——屹立陆地的混凝土旗舰

影片《蜘蛛侠》是由美国导演山姆·雷米（Sam Raimi）执导的超级英雄类型电影，改编自漫威同名漫画。影片主要讲述了一名高中生彼得被一只转基因蜘蛛咬了之后，获得超人的力量，并利用这种超能力与犯罪行为对抗的故事。

熨斗大厦，是一个热门的旅游景点，于1966年被指定为纽约市地标，1979年成为美国国家历史名胜古迹，1989年被指定为美国国家历史地标。它坐落在纽约23街、百老汇大道和第五大道交叉的一个三角形的街区上，状如熨斗，所以就被叫作熨斗大厦。熨斗大厦建于1902年，是钢骨混凝土结构建筑的始祖之一。作为一栋87m高的22层建筑，曾是全美在钢结构摩天大楼来临之前最顶尖的建筑之一。大厦由芝加哥的建筑师丹尼尔·伯恩罕（Daniel Burnham）设计，采用了文艺复兴时期的设计美学，并且融入了古典装饰风格，为大楼添加了一丝欧洲古典建筑的

电影中的熨斗大厦

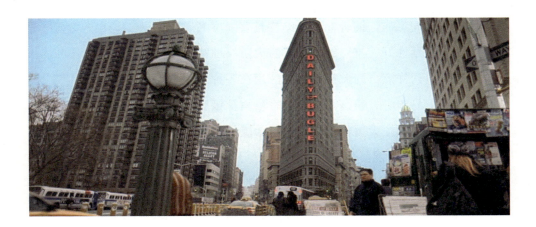

解构：
科幻电影中的建筑创想

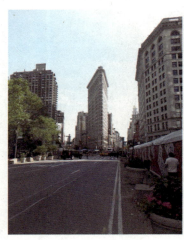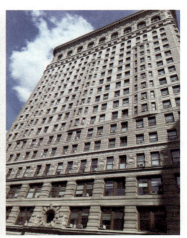

熨斗大厦（单智 摄）

韵味，形成了类似古代三段柱式结构——柱基、柱身和柱头三部分的摩天大厦。熨斗大厦外层覆盖石灰石材料，并采用赤陶上釉，增强了大厦的沉重感，但又不失浓厚的美感。大厦中首次使用了电梯这个划时代的设备，让人们免受爬楼梯的困扰。

钢骨混凝土结构最早出现在欧洲，是在钢结构和混凝土结构的基础上演变和发展起来的。钢骨混凝土结构是钢筋混凝土结构与钢结构的一种组合结构形式，它是在钢筋混凝土中配置钢骨（型钢），并使钢骨与混凝土组合成为一个整体共同工作。钢骨混凝土结构具有强度高、刚度大、重量轻、延性好、抗震能力强、防火防腐性能好及便于施工等一系列优点，因此被广泛地应用在各种工程中。北京的国际贸易中心、长富宫饭店、香格里拉饭店，上海的希尔顿酒店、瑞金大厦，郑州的京广大厦等超高层建筑的底部几层都是钢骨混凝土结构。

混凝土一般指水泥混凝土，由胶凝材料、颗粒状集料（也称为骨料）、水，以及加入的外加剂和掺合料按一定

比例配制，经均匀搅拌，密实成型，养护硬化而成的一种人工石材。其具有抗压强度高、经济性好、可塑性好、用途广泛、经久耐用等优点，是目前用量最大的土木工程材料之一。约公元前3世纪，古罗马人无意间发现将天然火山灰加入自然砂石和石灰石中一起搅拌制成砂浆，硬化后强度很高，因此古罗马人在建筑工程中超大规模地使用了混凝土。不过，那时的人们并不清楚混凝土的原理，随着古罗马帝国的衰亡，这项技术也就失传了。直到1824年，英国烧瓦工人约瑟夫·阿斯谱丁（Joseph Aspdin）调配石灰岩和黏土，首先烧成了人工的硅酸盐水泥，并取得专利，成为水泥工业的开端。之后，许多人对如何克服混凝土抗拉强度很低这一问题进行了研究。

钢筋混凝土，是指通过在混凝土中加入钢筋与之共同工作来改善混凝土力学性能的一种组合材料。1855年，法国人约瑟夫·蓝波特（Joseph Lambot）将铁丝网放入混凝土中制成了小船，并在巴黎世博会上展出，这可以说是最早的钢筋混凝土制品。1867年，法国人约瑟夫·莫尼耶（Joseph Monier）取得了用网状配筋制成桥面板的专利，使钢筋混凝土工艺加速发展。1879年，法国工程师弗朗瓦索·埃纳比克（Francois Hennebique）开始制造钢筋混凝土楼板，几年后，他在巴黎建造公寓大楼时，采用了经过改善且迄今仍然普遍使用的钢筋混凝土柱、梁和楼板。1884年，德国一家建筑公司购买了约瑟夫·莫尼耶的专利，进行了钢筋混凝土的科学试验，研究了钢筋混凝土的强度、耐火性及钢筋与混凝土的黏结力。1887年，德国工程师科伦（Konen）首先发表了钢筋混凝土设计的计算方法；约瑟夫·莫尼耶出版了有关钢筋混凝土价值重大的公式和设计原则的《莫尼耶系统》；英国人威尔森（Wilson）申请了钢筋混凝土板专利；美国人海厄特（Hyatt）对混凝土梁进行了试验。1900年，巴黎世博会上展示了钢筋混凝土在很多方面的应用，在建材领域引起了一场革命。1918年，美国人艾布拉姆（Abrams）发表了著名的计算混凝土强度的水灰比理论，钢筋混凝土开始成为改变世界景观的重要材料。

钢筋和混凝土之所以可以共同工作，是由它们自身的材料性质决定的。首先，钢筋与混凝土有着近似的热膨胀系数，不会由于温度变化而产生过大的变

形差。其次，钢筋与混凝土之间有良好的黏结力，有时钢筋的表面被加工成不同的形式（称为变形钢筋），来提高混凝土与钢筋之间的机械咬合。同时，为了保证钢筋与混凝土之间的共同工作，往往会在钢筋端部设置弯钩、锚件等。此外，混凝土中的氢氧化钙提供的弱碱性环境，会在钢筋表面形成一层钝化膜，从而使钢筋不易锈蚀，提高了材料的耐久性。

混凝土的另一个发展方向是清水混凝土，因其具有很好的装饰性又被称为装饰混凝土。清水混凝土通过一次浇筑成型，不做任何外装饰，展示出现浇混凝土的自然表面效果，在现代建筑领域具有广泛的应用。清水混凝土形成一种特色鲜明的自然厚重、朴实无华、清新雅致的艺术表现力，勾勒出朴素但不失典雅的美感，被人们称为"一种低调的奢华""最纯粹的建筑语言"。与普通混凝土相比，清水混凝土具有表面平整、立体感强、绿色环保等优势，但同时，现代清水混凝土对诸如配合比、模板生产制造、浇筑工艺以及养护等方面提出了更严苛的要求。

清水混凝土起源于20世纪20年代的欧洲。随着混凝土广泛应用于建筑领域，现代主义建筑先驱勒·柯布西耶（Le Corbusier）、密斯·凡·德·罗（Ludwig Mies Van der Rohe）等人把设计的目光从外表装饰烦琐的古典建筑风格，转向了对新建筑形式的积极探索和实践，混凝土材料本身强烈的质感、鲜明的刚硬性和沉静的理性，引起了他们的注意，清水混凝土建筑应运而生。20世纪两次世界大战使城市遭受了严重的破坏，为满足巨大的住房需求，清水混凝土建筑开始步入市场，解决了当时很多人流落街头的问题，因此，清水混凝土在20世纪60年代越来越多地出现在西欧、北美等地。显然，在当时大量应用清水混凝土完全是因为其简单、快捷、经济，而并未考虑过清水混凝土的表面装饰问题。早期的清水混凝土建筑耐久性较差，极易潮湿变色，久而久之，混凝土渐渐发黄，失去了原有的装饰特色，这个问题没有很好的解决办法。直到日本清水混凝土技术取得了一些新的发展，他们充分利用现代外墙修补技术改变了前期不修饰混凝土表面的方式，对拆掉模板后的混凝土墙面进行处理，使混凝土表面水平，同时充分展现了混凝土特有的朴素感。时至今日，清水混凝

土技术已越来越成熟，成为当代建筑一种不可或缺的艺术表现形式。

提到清水混凝土就不得不提一位现代主义建筑大师——安藤忠雄（Tadao Ando），其突出成就在于为流动的混凝土赋予了一种几何秩序，这也使他获得了"清水混凝土诗人"的称号。作为日本著名的建筑大师，安藤忠雄自幼贫困，曾一度以职业拳击谋生，未接受过系统建筑科班教育的他被称为"没有文化的日本鬼才"。凭借着对建筑的热爱，安藤忠雄从小项目着手设计，逐渐建立了自己的建筑风格，甚至创造了自己的建筑哲学，成为当今最为活跃、最有影响力的世界建筑大师之一。带圆孔的清水混凝土墙面是安藤忠雄建筑的显著特征，在建筑外一般全部或局部采用清水混凝土墙面，墙面上的圆孔是残留的模板螺栓。在清水混凝土的施工中，高超的模板制造工艺、优质的混凝土铸造和严格的工程管理共同造就了"安氏混凝土美学"。

古罗马斗兽场位于意大利罗马市中心，以庞大、雄伟、壮观著称于世，是世界上最大的圆形露天竞技场，也是中古世界七大奇迹、新世界七大奇迹之一，在建筑史上堪称典范的杰作。斗兽场是举行角斗比赛表演的地方，参加角斗比赛的人或野兽，往往需要搏斗到一方死亡为止。

古罗马斗兽场
（陈峰 摄）

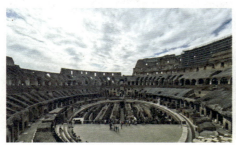
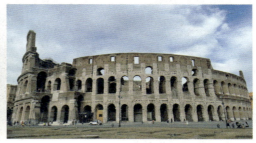

解构：
科幻电影中的建筑创想

由于公元847年、1231年古罗马城所经历的两次地震，古罗马斗兽场毁损明显，仅存遗迹。以描绘历史风物著名的美国画家托马斯·科尔（Thomas Cole），面对古罗马斗兽场不禁赞叹"即便已成残骸，依旧华丽灿烂"。

古罗马斗兽场建于公元70—80年间，俯瞰呈椭圆形，建筑形态起源于古希腊时期的剧场，使用材料包括石灰华、饰面混凝土等。其长轴188m，短轴156m，周长527m，中央为角斗台，长轴86m，短轴54m，地面铺设地板，角斗台外面围着约60排看台。角斗台下是地窖，关押猛兽和角斗士。角斗台周围的看台由三层混凝土拱结构建成，每层80个拱，形成三圈不同高度的环形圈廊，第一层是皇帝和贵族的座席，第二层为古罗马高阶层市民席，第三层则为一般平民席。场内看台可容纳观众5万~8万人，底层地面有80个出入口，可确保场内观众在15~30分钟内疏散完毕。雄伟壮观的拱券结构、令人惊叹的巨大体量、精巧严谨的舞台装置，还有集古罗马艺术之大成的装饰艺术……两千年后，每一个现代化的大型体育场，都刻有古罗马斗兽场的烙印。

钢筋混凝土的另一个极具特色又充满艺术内涵的建

纽约古根海姆博物馆
（a：李志刚 摄；b：费文明 摄）

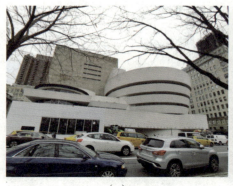

（a）

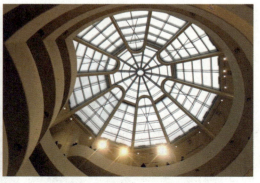

（b）

筑是古根海姆博物馆。它是国际知名的艺术博物馆、20世纪最重要的纽约地标建筑之一，也是古根海姆博物馆群的总部，在2008年被指定为美国国家历史地标，并于2019年被联合国教科文组织列入《世界遗产名录》。它由近代著名建筑师弗兰克·劳埃德·赖特（Frank Lloyd Wright）设计，建成于1959年。其位于美国纽约第88街和第89街之间的第5大道拐角处，面对纽约中央公园。馆内陈列着大量世界上最杰出的印象派、后印象派、早期现代和当代艺术收藏品。博物馆占地面积约3500m²，混凝土筑成的巨大的白色"漩涡"融合着时间和空间，底部直径约28m，向上逐渐增大，从一层流入另一层，盘旋而上。其简约的外观与其他任何建筑形式都迥然不同：像茶杯、白色弹簧、海螺……还有一些建筑界人士认为，它是一座颠倒过来的金字塔，颇具神圣感。这种倒置产生的升腾意象表达了积极乐观的态度，也呼应了馆内收藏的大量抽象画作中宇宙苍穹的意象。进入博物馆，映入眼帘的是一个宽敞明亮的圆形大厅，展览区是一条微微倾斜的连续不断的螺旋形坡道，高约30m，从底楼以螺旋线优雅地盘旋而上，指引参观者的视线随之环绕，直到顶楼，顶部是一个花瓣形的混凝土框架玻璃顶。赖特将古根海姆的内部空间比作波浪，因为它似乎像"静止的水波一样绵延不绝，无边无尽"，"宁静和连贯"的感觉油然而生，给繁华喧嚣的纽约带来别具一格的艺术冥想港湾。

　　随着高层建筑的持续发展，改善混凝土的性能是当今混凝土技术发展的主要方向。高性能、高强度混凝土与传统混凝土相比有许多优点，如强度高、变形小，适用于大跨、重载、高耸结构；耐久性好，能抵抗恶劣环境的影响；减小截面尺寸，降低结构自重并提高结构刚度。由于上述优势，混凝土的需求量越来越大，相应的资源耗用也越来越大，给环境造成严重负担。因此，发展具有节约资源优势的高性能混凝土，是解决现代化建设高质量发展与钢筋混凝土工业对环境污染矛盾的重要途径，符合国家的可持续性发展的要求。

解构：
科幻电影中的建筑创想

《海底两万里》"鹦鹉螺号"
——驰骋海洋的潜艇

电影《海底两万里》是理查德·弗莱彻（Richard Fleischer）执导的冒险片，影片讲述了博物学和生物学家阿龙纳斯教授与尼摩艇长驾驶"鹦鹉螺号"探险海底世界，十个月内历经的种种冒险，见识了各种奇观。《海底两万里》是"现代科幻小说之父"凡尔纳的科幻小说三部曲之一，是最具神秘色彩和社会价值的一部，是其巅峰之作。

"鹦鹉螺号"是一个自给自足的海底小世界，拥有漂亮的客厅、舒适的卧舱、宽敞的图书阅览室和豪华的娱乐场，照明和动力采用海水发出的电。

美丽的海洋浩瀚无边，神秘的海底深不可测，多年来，人们前仆后继对深海进行探索，不断地挖掘大洋深处的魅力，事实上，所有的行动都离不开潜艇。

"鹦鹉螺号"结构猜想图

第二章 科幻电影中的近现代建筑

电影《海底两万里》中的"鹦鹉螺号"

威廉·伯恩在1578年设计出潜艇的原型

据记载，公元前332年，亚历山大大帝曾用潜水钟潜入水下。意大利文艺复兴时期的艺术大师列奥纳多·达·芬奇（Leonardo da Vinci），曾构思"可以在水下航行的船"；最早通过文字记载相关研究的是意大利人伦纳德（Leonard），他于公元1500年提出了"水下航行船体结构"理论；1578年，英国人威廉·伯恩（William Byrne）在《发明与设计》中首次详细的阐述潜艇原理——如果水中物体的重量不变，那么只要改变体积大小就能使它上浮下沉。在他的设想中，潜艇由一个木制封闭容器制成，外包防水皮革袋，转动木制螺杆伸缩皮袋，就能增减水量调

047

节浮力，使潜艇上浮下潜；1620年，荷兰物理学家科尼利斯·德雷尔（Cornelius Dreyer）成功地制造出人类历史上第一艘潜艇，其体型像一个木柜，木质结构，外面覆盖涂有油脂的牛皮，内部装有作为压缩水舱使用的羊皮囊。下潜时往羊皮囊中注水，上浮时则将羊皮囊中的水挤出，该潜艇以多根木桨驱动，可载12名船员，能够下潜3~5m，被认为是潜艇的雏形，所以德雷尔被称为"潜艇之父"。

潜艇有很多优点，尤其是别具一格的"军事天赋"——隐蔽且安全。因此，战争需求催化了潜艇的快速发展。第一艘军用潜艇是1776年的"海龟号"，它由美国人戴维·布什内尔（David Bushnell）设计，橡木外壳，全高2m，下潜深度6m，由艇内的压载水舱控制沉浮，通过顶部的2根通气管换气。"海龟号"由人力螺旋桨提供动力，有水平和垂直两组螺旋桨，通过舵控制方向。艇外悬挂带有定时引爆装置的防水炸药包，"海龟号"可潜至敌舰下方，将带有钻头的炸药包置于敌舰底，逃离时启动定时引爆装置摧毁敌舰，由此拉开了潜艇战的序幕。1797年，美国天才发明家罗伯特·富尔顿（Robert Fulton）向法国政

1776年制造的"海龟号"

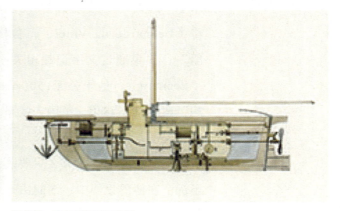

罗伯特·富尔顿的潜艇计划

府提交了一份潜艇计划,并命名为"鹦鹉螺号",在拿破仑·波拿巴(Napoléon Bonaparte)的支持下,于1800年完工,1801年试航成功。该艇形如雪茄,外壳为铜制,框架为铁制,全长6.89m,最大直径3m,下潜深度9m。水面航行用风帆推进,水下由人力螺旋桨推进,用压载水舱控制浮沉,"鹦鹉螺号"的攻击方式与"海龟号"相同,但在实战中效果甚微。1851年,巴伐利亚炮兵下士威廉·鲍尔(William Power)根据富尔顿的设计改进制成了"火焰号"潜艇,其动力装置与自行车相似,用脚踏轮带动螺旋桨转动。1863年,法国建成"潜水员"潜艇,形如海豚,全长42.67m,排水量420t,下潜深度12m,是当时最大的潜艇。"潜水员"潜艇首次使用压缩空气发动机作为动力,能在水下航行3小时,由于潜艇在水下时发动机的稳定性较差,以失败告终。随着工业革命带来的科学技术发展,现代潜艇终于登上历史舞台。1897年5月17日,"霍兰号"潜艇建造成功,由爱尔兰人约翰·霍兰(John Holland)设计。全长15m,采用双推进系统,艇内装有汽油发动机和以蓄电池为动力的电动机。在水面航行时以汽油发动机为动力,航速可达12.96km/h,可续航1852km,在水下潜航时则以电动机为动力,航速可达9.26km/h,可续航92.6km。该艇可搭载5名船员,装有1具艇艏鱼雷发射管和3枚鱼雷,并在潜艇前后各搭载一门火炮,通过操纵潜艇自身瞄准目标。"霍兰号"机动性好,取得了前所未有的成功,被誉为"现代潜艇的鼻祖",霍兰也被称为"现代潜艇之父"。

深海中蕴藏着丰富的资源,是人类发展的资源宝库,更是维护国家海洋权益的主战场。保护性开发海洋资源,

解构：
科幻电影中的建筑创想

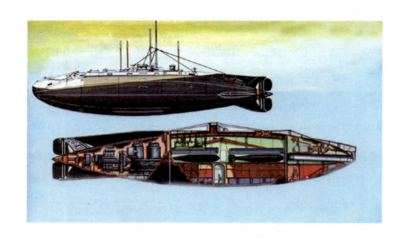

"潜水员"潜艇

建设海洋强国，深海装备必不可少，载人潜水器无疑是最重要的组成部分。

中国载人潜器的研制始于1971年。1971年3月，海军和六机部在武昌造船厂成立了深潜救生艇研制工作组。经过艰苦奋战，研制工作组于1986年完成深潜救生艇的总体研制和设计工作，并将其命名为7103救生艇。它长15m，重35t，最大下潜深度300m，是我国当时最先进的救援型载人潜水器。2002年中国科技部将深海载人潜水器研制列为国家高技术研究发展计划（863计划）重大专项，启动"蛟龙号"载人深潜器的自行设计、自主集成研制工作。

"蛟龙号"的主要使命是将科学家、工程师及各种仪器设备带到起伏多变的深海海底，通过潜水器定高巡航、水中悬停定位、坐底等工作模式，开展海洋地质、地球物理、生物和化学等方面的科学研究。项目由702所组建的科研队伍承担，从2004年开始组装十几万个零部件，历经6年艰苦奋斗，于2009年8月完成总装。在2009年至2012年的海试过程中，经313个项目测试，"蛟龙号"全部达到设计指标。2012年6月27日，再次刷新"中国深度"——7062m，

也刷新了世界最大下潜深度纪录，标志着中国成功地跻身于国际深海载人"高技术俱乐部"。2013年起，"蛟龙号"进入实验性应用阶段，5年间下潜100多次，搭载450余人次专家亲临南海、太平洋、印度洋海底，执行矿区勘探、生态调查和深渊科考等重要任务。"蛟龙号"的下潜深度可探索全球海洋99.8%的广阔区域，可海洋中最深的那0.2%对于我们依然是"禁地"。2020年11月10日，"奋斗者号"在马里亚纳海沟成功坐底，深度达到10909m。不仅刷新了中国深潜器的纪录，也是世界上首次同时将3人带到地球最深处。

　　成功的背后是科技工作者巨大的付出，他们的默默耕耘，直面巨大挑战，不懈坚持……"蛟龙号"载人潜水器的成功是我国载人深潜发展历程中的一个重要里程碑。它不只是一个深海装备，更代表了一种精神，一种不畏艰险、赶超世界的精神，它也吹响了中华民族向深海进军的号角。

　　《海底两万里》为我们描绘了一幅奇伟瑰丽的海洋画卷，鼓励人们勇于探索的同时，也告诫人们要保护海洋，谴责滥杀滥捕，不能破坏海洋生态系统。海洋占了地球总面积的71%，显然是一个更广阔的世界。海洋生态系统

"蛟龙号"潜水器

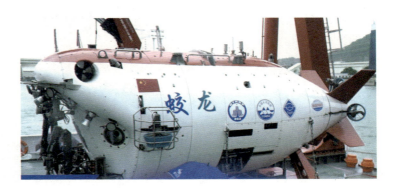

中拥有已知物种约25万种，还有更多的物种尚待发现。对鱼类的掠夺性开发、湿地的破坏、大量污染物的排放、海洋石油开发、海洋矿物开发、有毒物质的排放、海洋温度持续上升、海水中的含氧量不断减少、海洋酸化不断加剧……这些可怕的行为有些至今仍在继续。据统计，每年有800万吨塑料垃圾进入海洋，占海洋垃圾的75%左右，超过800种海洋和沿海物种通过对塑料的摄食、被缠绕、幽灵捕鱼或被漂流物分散而受到影响，每年大约有1500万个海洋生物因塑料垃圾而死亡，仍有不断恶化之势。根据世界自然保护联盟濒危物种红名单，目前几乎1/3的造礁珊瑚、鲨鱼及其近亲，以及1/3以上的海洋哺乳动物濒临灭绝。预计到21世纪末，仅气候变化一项就会使海洋净初级生产力减少3%~10%，鱼类生物量减少3%~25%。让人伤心的是，电影中多少栩栩如生的海洋生命在我们的现实世界中永远消亡，成为纸上的化石。

我们生活的是一个互联互通的生态圈，保护海洋，不仅是在拯救这颗存在了40亿年的蓝色星球，更是在拯救人类自己。保护海洋，不需要有"蜘蛛侠"的超能力，也不需要有"钢铁侠"的高科技，只要我们在日常生活中注意对水资源的保护，如减少合成洗涤剂的使用、注重水资源的重复使用等；只要我们合理地选择食用海鲜，如减少食用海鲜的频率、选择可再生的海鲜种类等；只要我们减少使用塑料制品，如自带水杯、减少一次性塑料吸管的使用、使用帆布袋和其他能重复使用的袋子等；只要我们呼吁身边的人做出改变，如支持供应可再生海洋产品的商家、依法举报贩卖珍稀海洋动物的不法行为、支持那些倡导海洋保护的艺术作品和影视作品等。滴水能穿石，垒土能成台，当我们行动起来，这些简单的日常小事，就能改善海洋环境，共筑一个更美好的蓝色家园。

第三章 科幻电影中的当代建筑

《流浪地球》上海中心大厦
——直耸云霄的钢-混凝土建筑

电影《流浪地球》根据刘慈欣的同名小说改编。讲述太阳生命周期即将到达红巨星阶段,太阳系已不再适合人类生存,面对绝境,人类启动"流浪地球"计划,试图带着地球一起逃离太阳系,寻找人类新家园的故事。

影片中有一段救援队在上海中心大厦的奋斗的感人情节,那么,现实中的上海中心大厦你了解多少呢?上海中心大厦项目于2008年11月29日开工建设,2014年年底土建工程竣工,2017年1月投入试运营。大厦位于中国上海浦东陆家嘴金融贸易区核心区,是一幢集商务、办公、酒店、商业、娱乐、观光等功能于一体的超高层建筑,建筑总高度632m,结构高度约为580m,地上127层,地下5层,总建筑面积57.8万m^2,其中地上总面积约41万m^2,地下总面积约16.8万m^2,占地面积30368m^2,绿化率33%,是目前已建

解构：
科幻电影中的建筑创想

电影中的上海中心大厦

成项目中中国第一、世界第二高楼。作为陆家嘴核心区超高层建筑群的收官之作，上海中心大厦已成为上海金融服务业的重要载体。同时，在优化陆家嘴地区整体规划、完善城市空间、提升上海金融中心综合配套功能、促进现代服务业集聚等方面也发挥了重要作用。

万丈高楼平地起，上海中心大厦位于长江入海之前所形成的冲积平原上，地质情况相对较差，且所在地距黄浦江岸仅180m，坚固的基础决定着项目最终的成败。本工程主楼桩直径1000mm，桩身设计强度等级C45，共计桩数947根。桩型分A、B两种，单桩承载力特征值均为10000kN。A型桩成孔深度86.7m，有效长度56m，数量247根；B型桩成孔深度82.7m，有效长度52m，数量700根。

大厦基础底板厚度达6m，混凝土总用量约60881m^3。

上海中心大厦主体结构依靠三个相互连接的系统保持稳定。第一个系统是27m×27m的钢筋混凝土芯柱，提供垂直支撑力；第二个系统是钢材料"超级柱"构成的一个环，围绕钢筋混凝土芯柱，通过钢承力支架与之相连，这些钢柱起到支撑大楼、抵御侧力的作用；最后一个系统是每14层采用一个2层高的带状桁架，环抱整座大楼，每一个

第三章 科幻电影中的当代建筑

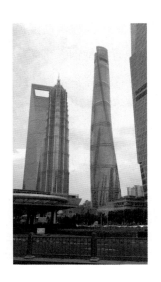

上海中心大厦
（任松岭 摄）

桁架带标志着一个新区域的开始。

2021年9月8日，台风"灿都"加强为超强台风，中心附近最大风力达到17级以上，预计将路过我国江浙地区。那么，上海中心大厦能否扛得住呢？上海中心大厦有一个最亮眼的设置——阻尼器，大厦的阻尼器又被称为"上海慧眼"，它由配重物和吊索构成，类似巨型复摆，该阻尼器重达1000t，约占大厦总质量的0.118%。安装的位置位于大厦的倒数第三和第四层，距离地面583m，用12根钢索吊在大厦内部，每根钢索都长达25m。当出现大风的时候，阻尼器就会出现摆动，摆动可以降低大风对大楼的影响，降低的幅度超过43%。所以，上海中心大厦能够一次又一次地扛住台风的袭击。

上海中心大厦是钢-混凝土组合结构建筑，该结构是指建筑的主要承重构件如梁、板、柱等均采用钢-混凝土组合构件，或部分采用钢-混凝土组合构件。首先，与钢结构相比，钢-混凝土组合结构可节约钢材达50%以上，其外包

混凝土可提高结构的耐久性和耐火性。其次，与钢筋混凝土结构相比，钢–混凝土组合结构由于配置了型钢，可大幅提升构件承载力，提高结构抗震性能。再次，钢–混凝土组合结构具有更大的刚度和阻尼，使钢材的强度优势得以充分发挥，有利于控制结构变形，此外，型钢本身可承受施工阶段的荷载，可省去部分模板支撑，有利于加快施工速度，缩短施工周期。

目前常用的钢–混凝土组合结构有五大类：压型钢板与混凝土组合板、钢与混凝土组合梁、型钢混凝土结构、钢管混凝土结构和外包钢混凝土结构。

压型钢板与混凝土组合板是在带有各种组合形式凹凸肋或槽纹的压型钢板上浇筑混凝土而形成的板。压型钢板与混凝土之间的组合作用是依靠压型钢板上凹凸不平的齿槽、加劲肋或设置的抗剪连接件获得的。压型钢板既可以作为施工阶段浇筑混凝土的永久性模板，又可作为使用阶段的受力构件，可加快施工速度、使结构受力合理，经济效益显著。

钢–混凝土组合梁由型钢梁与混凝土翼板通过抗剪连接件相连而形成的共同工作的整体构成。这种组合形式能充分发挥钢材抗拉性能好和混凝土抗压强度高的性能优势，提高梁的刚度和稳定性。钢与混凝土组合梁结构重量轻、施工速度快、增加房屋净空高度，经济效益显著。

型钢混凝土结构是指在混凝土中配置型钢，并配有一

压型钢板与混凝土组合板截面

定的纵向钢筋和箍筋的结构。根据配钢形式的不同，分为实腹式配钢和空腹式配钢两类。抗震结构中多采用实腹式配钢构件。

钢管混凝土结构是指在钢管内填充混凝土形成的结构。钢管内可只填充混凝土，也可配置钢筋。按截面形式的不同，钢管混凝土构件可分为方钢管混凝土结构、圆钢管混凝土结构和多边形钢管混凝土结构。方钢管混凝土结构和圆钢管混凝土结构有较广应用。

外包钢混凝土结构是指在混凝土构件外部配置钢板或角钢的结构。可用于大中型工业厂房内固定各类管道线路

钢－混凝土组合梁
带板托的组合梁（左）
无板托的组合梁（右）

型钢混凝土柱、梁
（a）实腹式配钢型钢－混凝土柱截面
（b）空腹式配钢型钢－混凝土柱截面
（c）实腹式配钢型钢－混凝土梁截面
（d）空腹式配钢型钢－混凝土梁截面

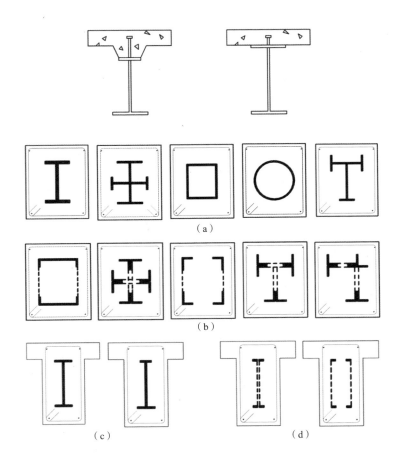

 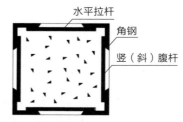

钢管混凝土结构截面形式　　　　　　　　外包钢混凝土结构截面形式

而不需要设置预埋件，及已有建筑物加固改造等。

BIM（Building Information Modeling）技术在上海中心大厦亦有成功应用。上海中心大厦在建设初期即全面规划和实施BIM技术，使之应用于项目建设全过程。此时，BIM理念刚刚传入中国，中国超高层建筑上并无成功运用的案例，上海中心大厦成为"第一个吃螃蟹的人"。实践证明，BIM技术有效帮助了业主方对项目成本、进度计划及质量的直观控制和管理。在大厦建成后，BIM技术继续为上海中心大厦公司的运维管理团队提供直观、实时、详尽的基础信息资料，实现精细化管理。BIM是以建筑工程项目的各项相关信息数据作为模型的基础，进行建筑模型的建立，通过数字信息仿真模拟建筑物所具有的真实信息，具有信息完备性、信息关联性、信息一致性、可视化、协调性、模拟性、优化性和可出图性八大特点。BIM不是某个特定的软件，而是一项先进的信息技术，一种全新的管理理念。BIM技术以三维数字技术为基础，可以将建筑的功能特性、物理特性以数字表达，整合项目相关信息建立工程数据模型，实现建筑信息资源共享，为项目全寿命期决策管理提供依据。

第三章　科幻电影中的当代建筑

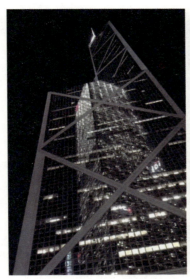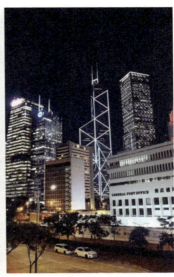

香港中银大厦（费文明摄）

香港中银大厦是钢-混凝土组合结构建筑的另一个典型代表。中银大厦是中国银行在香港的总部大楼，位于香港中西区中环花园道1号，地处中西区经济和金融核心地带，由美籍华裔建筑师贝聿铭设计。中银大厦于1982年年底开始规划设计，1985年4月动工，1989年建成，占地面积约8400m^2，总建筑面积约12.9万m^2，地上70层，楼高315m，加顶上两杆的高度共有367.4m，建成时是全亚洲最高的建筑。大厦外形像竹子节节高升，象征着力量、生机、茁壮和锐意进取的精神。中银大厦不但是一座建筑，而且是中国银行在世界银行界显著地位的象征，它不仅使老殖民地的其他标志性建筑相形见绌，还象征了香港回归后的美好前景。

香港中银大厦在科幻电影中有着极高的出镜率。2008年上映的《蝙蝠侠：黑暗骑士》红极一时，蝙蝠侠从315m高的中银大厦楼顶一跃而下，把香港的夜景完全收录其

059

解构：
科幻电影中的建筑创想

电影中的中银大厦

中，是令影迷至今难忘的经典画面；2013年上映的《超级战舰》中，美国国家航空航天局（National Aeronautics and Space Administration，NASA）在太阳系外发现了一颗存在智慧生命的类地行星，为了探索外星智慧生物，NASA启动"灯塔计划"，在夏威夷建造深空通信阵列基地，向其发射高功率探测信号。几年后，外星飞船突然造访地球，到来时击毁了中银大厦；2013年上映的《环太平洋》中，外星殖民者借助太平洋底部的虫洞"缺口"接连派出身形庞大、残忍迅猛、带有剧毒的怪兽，有条不紊地实施着它们的殖民计划。人类联手打造"贼鸥计划"，制造出与怪兽体型相当的机甲战士。机甲战士与怪兽大战香港，中银大厦被狂暴的海底怪兽袭击；2021年上映的《哥斯拉大战金

第三章 科幻电影中的当代建筑

刚》中，哥斯拉和金刚两位上古神兽在中银大厦前展开了一场巅峰对决。

钢-混凝土组合结构在土木工程行业应用愈加广泛，取得了良好的社会经济效益。工程实践表明，钢-混凝土组合结构适应结构向大跨、高耸方向发展的需要，符合现代施工技术和工业化建造要求。伴随着泵送混凝土技术的发展和高强度、高性能、轻质混凝土技术的应用，以及各种新型钢-混凝土组合结构的出现，钢-混凝土组合结构将进入一个全新的发展时期。我国作为全球钢产量最高的国家，适当减少钢筋混凝土结构也是绿色发展、可持续发展的必然要求，采用钢-混凝土组合结构的优势将更加明显。

电影中的中银大厦

电影中的中银大厦

061

解构：
科幻电影中的建筑创想

《后天》悉尼歌剧院
——美轮美奂的壳体

《后天》是由罗兰·艾默里奇（Roland Emmerich）执导的灾难科幻片，该片于2004年5月28日在美国上映。主要讲述了温室效应造成地球气候异变，全球即将陷入第四次冰河期的故事。

影片中，温室效应使得全球变暖，引起极地冰山融化，中断了北大西洋暖流，各种极端天气陆续出现，龙卷风、海啸、地震在全球肆虐。电影海报中出现了悉尼歌剧院被滔天洪水所淹没的场景。

悉尼歌剧院可谓是澳大利亚最为著名的地标式建筑，其对于澳大利亚的重要性无须赘述。它不仅是联合国教科文组织评选的世界文化遗产，也是电影导演们最为青睐的取景地之一。在科幻动作电影《机器之血》中，成龙将打斗场景搬到了悉尼歌剧院的屋顶。

悉尼歌剧院这样负有盛名的地标建筑，除了作为电影中的完美背景，它也和美国纽约的自由女神像、旧金山的

电影《后天》海报中的悉尼歌剧院

第三章　科幻电影中的当代建筑

电影《僵尸世界大战》中的悉尼歌剧院

金门大桥、法国巴黎的埃菲尔铁塔一样，难逃被灾难和科幻大片导演"摧毁"的命运。在《后天》中，悉尼歌剧院被洪水淹没；在《僵尸世界大战》中，悉尼歌剧院则被炸得像碎掉的蛋壳；在超级英雄的世界里，万磁王直接掀翻了悉尼歌剧院的白色贝壳的屋顶。

现实世界中的悉尼歌剧院位于澳大利亚新南威尔士州悉尼市区北部悉尼港的便利朗角（Bennelong Point），1959年3月动工建造，1973年10月20日正式投入使用。剧院占地面积18400m^2，坐落在距离海面19m的花岗岩基座上，最高的壳顶距海面67m，总建筑面积88000m^2，包括一个2700座的音乐厅、一个1550座的歌剧院、一个420座的小剧场，以及展览馆、录音厅、酒吧、餐厅等大小房间900个。

悉尼歌剧院的外形犹如即将乘风出海的白色风帆，由10块大"海贝"组成，与周围景色相互呼应。外观为三组巨大的壳片，耸立在南北长186m、东西最宽97m的现浇钢筋混凝土结构基座上。第一组壳片在地段西侧，四对壳片成

063

悉尼歌剧院
（彭思源 摄）

串排列，三对朝北，一对朝南，内部是大音乐厅。第二组在地段东侧，与第一组大致平行，形式相同但规模略小，内部是歌剧厅。第三组在它们的西南方，规模最小，由两对壳片组成，里面是餐厅。其他房间都巧妙地布置在基座内。整个建筑群的入口在南端，有宽97m的大台阶，车辆入口和停车场设在大台阶下面。这些"贝壳"依次排列，前三个一个盖着一个，面向海湾依抱，最后一个则背向海湾侍立。

1955年，澳大利亚新南威尔士州政府为悉尼歌剧院举办了全球性的设计比赛，吸引了来自32个国家的233名设计师参赛，最终意外胜出的是名不见经传的丹麦籍建筑师约翰·伍重（Jorn Utzon）。评委美国设计师埃罗·沙里宁（Eero Saarinen）看到伍重的设计后，欣喜若狂，力排众议，最终确立了其优胜的地位。

伍重的设计想法十分独到，这一想法便是"第五立面"，不仅需要东、南、西、北四个立面美观，还应当有一个从上往下看也十分优美的"第五立面"。于是，伍重按照这一理念设计了壳形的屋顶与巨大的基座。在设计之初，伍重考虑了屋顶的结构问题，按照其原始想法，屋顶

悉尼歌剧院草图
（约翰·伍重 绘）

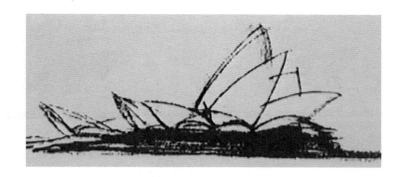

厚度当在100~500mm之间，在便利朗角这个三面环海的狭长基座上，通过薄壳结构形成的贝壳或者帆状的屋顶，表达了建筑师对于这一基座的特殊理解与感受。

建筑设计可以天马行空，不顾梁柱，但结构设计必须脚踏实地，确保安全。结构设计方案是由建筑师和结构工程师紧密沟通和交流所得到的。为了保持伍重的原始想法，奥雅纳公司（Arup Group）的工程师们在1957—1962年之间开发了多达12种不同版本的混凝土屋顶设计方案。屋顶从伍重原始草图的自由形状逐渐演变为最终设计的球形几何形状。

奥雅纳公司的结构工程师提出采用带有预应力Y形、T形混凝土肋骨的预制壳体，及因之而带来的厚重边沿结构，其灵感来源于古代哥特式拱券。这种三铰拱并列拼接而成的肋拱"壳体"结构，外表面呈球面形状，其凹面形成招风的"口袋"。因此，拱在风吸力的作用下，其受力状态与普通拱结构在重力荷载作用下的情况完全相反，拱外侧受拉，必须利用拱的自重和施加预应力的方式予以抵消。拱在风荷载和自重作用下所引起的整体倾覆问题，则需在拱脚采取抗拉措施予以解决。

结构体系的受力问题虽然得以解决，但是在施工方

解构：
科幻电影中的建筑创想

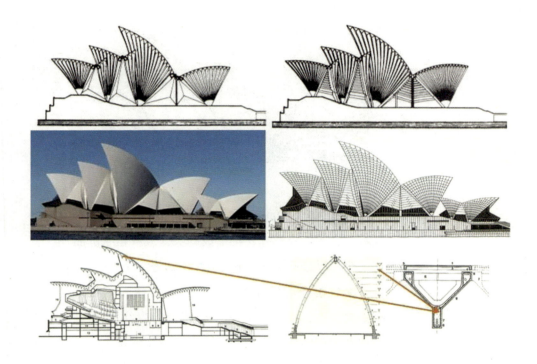

悉尼歌剧院预制混凝土拱肋－壳体结构

面却仍有很大的困难。原始设计缺乏规律，各扇形结构的弯曲度不同，毫无逻辑，在无规律弯曲面的接合上相互接触，难以确保工程质量。最终结构设计方案是由伍重在肋拱方案的基础上提出的，所有的壳体都是半径75m球体的一部分，所有的混凝土都可以在相同的模具中铸造。

　　值得一提的是，在悉尼歌剧院的设计中，奥雅纳公司的工程师们开创了计算机辅助设计的先河。在此之前，建筑行业的工程师们并不使用计算机进行计算，结构分析计算是在各种工具的帮助下手工进行的，例如计算尺和对数表，或者最多使用像库塔（Curta）计算器或FACIT计算机这样的小型机械、手摇装置。奥雅纳公司率先在悉尼歌剧院项目上应用电脑，推动了建造技术的发展，并彻底改变了工程实践的面貌。奥雅纳公司的工程师们还进行了一

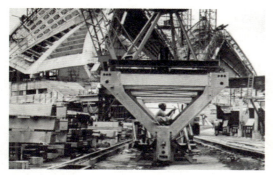
悉尼歌剧院拱肋施工

悉尼歌剧院门口的青铜浮雕模型

系列的模型试验，以评估不同版本屋顶设计的稳定性。这些试验包括在南安普顿大学（University of Southampton）结构实验室的一个大型有机玻璃屋顶模型上进行的应力分布试验，以及在英国国家物理实验室（National Physical Laboratory，NPL）和南安普顿大学的屋顶模型上进行的一系列风洞试验。

1965年，悉尼歌剧院超前的设计方案和高昂的工程预算，使伍重和他的设计方案成为舆论中心。随着歌剧院逐渐成型时，它成为悉尼焦点的同时，也成为一个政治斗争的靶子。自由党在大选中打败了工党，新南威尔士州公共工程部部长大卫·休斯（David Hughes）被迫收紧开支。伍重的处境变得越来越艰难，甚至拿不到工资，不得不辞去悉尼歌剧院总建筑师之职，对他来说，不能继续建造歌剧院无疑是一个巨大的打击。澳大利亚设计师彼得·霍尔（Peter Hall）接任，所幸的是，他延续了伍重的建筑风格，完成了歌剧院的内部建筑设计。

1973年，经过建筑师和结构工程师们14年的不懈努力、通力合作，悉尼歌剧院最终得以屹立于大海之滨。悉

解构：
科幻电影中的建筑创想

尼歌剧院如同海边礁石上洁白巨大的贝壳，又像是一组迎风扬帆的船队，与海湾中的片片白帆相互掩映，富有诗意，充满浪漫的色彩，这是每一个去过悉尼歌剧院或者见过悉尼歌剧院照片的人都会有的联想。

2003年，伍重被授予普利兹克奖（The Pritzker Architecture Prize）。评选委员会在宣布获奖得主时，将伍重设计的"白帆型"悉尼歌剧院称为"20世纪最具标志性的建筑之一"，并盛誉这项设计"毫无疑问是其最杰出的作品……是享誉全球极具美感的作品。它不仅是一座城市的象征，而且是整个国家和整个大洋洲的代表"。伍重的遭遇不禁让我们反思，我们应该怀有更加开放和包容的心，来理解同时代的建筑作品，以及它们背后的创作者。

与悉尼歌剧院相同，罗马小体育宫在建筑风格与结构形式上均展示了建筑师和结构工程师的惊人技艺。罗马小体育宫设计者为意大利建筑师维泰洛齐（Vitellozzi）和工程师皮埃尔·奈尔维（Pier Nervi）。这座简洁而优美的体育馆是奈尔维的结构设计代表作之一，在现代建筑史上占有

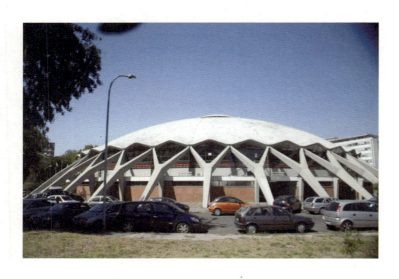

罗马小体育宫
（李哲 摄）

重要地位。

罗马小体育宫是为1960年罗马奥林匹克运动会修建的练习馆，兼作篮球、网球、拳击等比赛场馆，建于1956—1957年。小体育宫可容纳观众6000名，增加活动看台可容纳观众8000名。小体育宫平面为圆形，直径60m，屋顶是球形穹顶，在结构上与看台脱开。穹顶的上部开一小圆洞，底下悬挂天桥，布置照明灯具，洞上再覆盖一小圆盖。穹顶宛如一张反扣的荷叶，由沿圆周均匀分布的36个"Y"形斜撑承托，把荷载传到一圈地梁上。斜撑中部有一圈白色的钢筋混凝土"腰带"，是附属用房的屋顶，兼作联系梁。球顶下缘由各支点均分，向上拱起，避免了不利的弯矩。从建筑效果上看，既可使轮廓丰富，又可防止因错觉产生下陷感。小体育宫的外形比例匀称，小圆盖、球顶、Y形支撑、"腰带"等各部分相得益彰。小圆盖下的玻璃窗与球顶下的带形窗遥相呼应，又与屋顶、附属用房形成虚实对比。"腰带"在深深的背景上浮现出来，既丰富了层次，又产生尺度感。Y形斜撑完全暴露在外，混凝土（清水混凝土）表面不加装饰，显得强劲有力，表现出体育所特有的技巧和力量，使建筑获得了强烈的个性。

小体育宫以优美的球形穹顶著称于世，它是一个建筑设计、结构设计和施工技术巧妙结合的优秀艺术品。穹顶由用钢丝网混凝土预制的1620块菱形板拼装而成，板间布置钢筋现浇成"肋"，板上再浇筑混凝土，使之形成整体，兼做防水层。预制板的大小是根据建筑尺度、结构要求和施工机具的起吊能力决定的。条条拱肋交错形成精美的图案，如盛开的秋菊，素雅高洁。穹顶边缘的支点很小，Y形斜撑上部逐渐收缩，颜色浅淡，与悬挂在穹顶上的深色吊灯对比，穹顶好像悬浮在空中一般。如此独特的意境令人赞叹，难怪奈尔维被称作"钢筋混凝土诗人"。小体育宫整个大厅的尺度处理别出心裁，如穹顶中心的尺度最小，越往边缘，肋槽尺度逐渐增大，与支架相接时尺度最大。最外边的肋槽把荷载传递到支点上，而它们的轮廓与Y形斜撑上部形成的菱形，与预制板的菱形相似，但是，它们是通透的。这种相似形状的有韵律地重复和虚实对比手法，使整个穹顶分外轻盈和谐。

解构：
科幻电影中的建筑创想

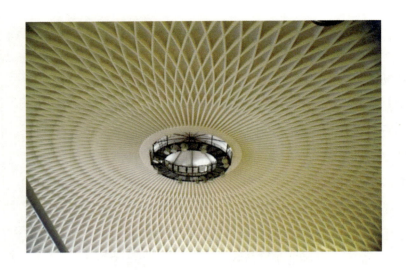

罗马小体育宫穹顶
（李哲 摄）

　　壳体结构是由空间曲面型板或型板加边缘构件组成的空间曲面结构。壳体的厚度远小于壳体的其他尺寸，具有很好的空间传力性能，能以较小的构件厚度形成承载能力高、刚度大的承重结构，能覆盖或维护大跨度的空间而不需要空间支柱，能兼承重结构和围护结构的双重作用，从而节约结构材料。壳体结构可做成各种形状，以适应不同建筑造型的需求，未来将更加广泛地应用于工程结构之中。

《地心引力》国际空间站
——迈向太空的第一站

　　《地心引力》由阿方索·卡隆（Alfonso Cuarón）执导，影片获得第86届奥斯卡最佳导演、最佳剪辑等7项大奖。影片讲述了"探索者号"航天飞机上的3名宇航员，出

第三章　科幻电影中的当代建筑

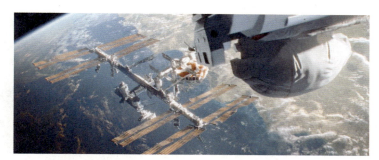

电影《地心引力》中的国际空间站

电影《地心引力》中的"天宫一号"空间站

舱进行哈勃望远镜维修任务时，遭遇太空碎片袭击，导致航天飞机被击毁后，在太空中自我拯救的故事。

影片主角在两座空间站奋力求生的场景扣人心弦，那么，现实中的空间站你又知道多少呢？1969年7月20日，美国宇航员阿姆斯特朗（Armstrong）在月球上迈出了个人的一小步，此时美苏两国正处于激烈的太空竞赛过程中，苏联的登月计划已明显落后于美国，于是将竞赛重心转移到空间站的建设上，并于1971年成功发射了人类历史上的首个空间站——礼炮1号。空间站的发展已历经四代：

第一代空间站：苏联礼炮1—5号、美国天空实验室、中国天宫一号、中国天宫二号，其特点是单舱单对接口；

第二代空间站：苏联礼炮6号、7号，其特点是单舱双对接口。

第三代空间站：苏联和平号，中国空间站，其特点是多

071

模块，积木式结构；

　　第四代空间站：16国共同建造的国际空间站，其特点是多模块，桁架式和积木式混合结构。

　　礼炮1号空间站于1971年4月19日进入轨道，主要用途是测试空间站系统组件，全长15.8m，最大直径4.15m，加压空间体积99m³，空载质量18.9t，主要由传送舱、主舱、辅助舱和天文台四部分构成。传送舱呈圆锥形，与飞船相连接的对接口直径2m，与主舱连接处直径3m，主舱直径4m，有7个工作台，数个控制板和20个舷窗。辅助舱包含控制装置、通信装置、电力供应装置、维生系统以及其他辅助装置。礼炮1号安装有猎户座1号太空天文台，天文台的镜面望远镜和梅森系统可以收集星体的紫外光谱图。礼炮1号空间站的成功运行，标志着载人航天已经从规模较小、在轨时间较短的载人飞船阶段，进入规模较大、在轨时间较长的空间站阶段，标志着人类对太空的探索能力进一步加强。

　　礼炮2号空间站于1973年4月4日进入轨道，礼炮3号空间站于1974年6月25日进入轨道，礼炮4号空间站于1974年12月26日进入轨道，礼炮5号空间站于1976年6月22日进入轨道。苏联建造的第一代空间站，其特点是只能与一艘飞船对接，空间站携带的食品、燃料、氧气等较少，在轨飞行时间较短。第一代实验性质的空间站，为苏联下一步建造更安全可靠、寿命更长、应用领域更广的第二代空间站积累了大量宝贵经验。

　　礼炮6号空间站，于1977年9月29日进入轨道，全长14.55m，最大直径4.15m，加压空间体积90m³，空载质量约19.8t，主要由过渡舱、工作舱、中间室、仪器舱和两个非密封舱组成，主要用途是宇宙摄影、天文学和天体物理学观察、植物栽培试验、生物医学研究等。礼炮7号空间站，于1982年4月19日进入轨道，用途和构造与礼炮6号空间站相同。苏联第二代空间站，与第一代空间站相比均增加了一个对接口，除了接待"联盟号"飞船外，还可与"进步号"货运飞船对接，为宇航员补给各种生活所需的物品。

　　苏联和平号空间站，于1986年2月20日开始在太空建造，它的功能包括航天

员居住、电力供应和科学研究等。和平号空间站属于第三代空间站，采用积木式结构，主要由核心舱、量子1号舱、量子2号舱、晶体舱、光谱舱和自然舱6个舱室构成。和平号空间站共完成24个国际科研计划，进行了1700多项、16500多个科学实验，帮助15个国家完成了太空研究。

美国天空实验室，于1973年5月14日进入轨道，主要用于生物医学、空间物理、天文观测、资源勘探和工艺技术等试验，由轨道舱、过渡舱和对接舱3个舱室组成。

国际空间站是在轨运行的最大空间站，拥有众多的现代化科研设备，可开展大规模、多学科的基础和应用科学研究。国际空间站由16个国家共同建造、运行和使用，是有史以来规模最大、耗时最长且涉及国家最多的空间国际合作项目。国际空间站的首舱曙光号功能货舱，于1998年11月20日发射升空。目前属于俄罗斯的舱室有"曙光号"功能货舱、"星辰号"服务舱、"码头号"对接舱、"搜寻号"小型研究模块、"黎明号"小型研究模块；属于美国的舱室有"团结号"节点舱、"命运号"实验舱、"寻求号"气闸舱、"和谐号"节点舱、"宁静号"节点舱、"穹顶号"观测舱、"莱奥纳尔多号"多功能后勤舱、毕格罗可充气活动模块；属于欧洲的舱室是哥伦布实验舱；属于日本的舱室是"希望号"实验舱。国际空间站的运输方式，主要是俄罗斯"联盟号"载人飞船和"进步号"货运飞船、美国航天飞机、欧洲ATV货运飞船、日本HTV货运飞船。国际空间站上的科学实验项目，主要有物理科学、生物学与生物技术、技术开发与验证、人体研究、地球与空间科学和教育活动与推广等六大研究领域。

我国自主研制的天宫一号，于2011年9月29日发射升空，主要目的是突破掌握空间交会对接技术，为建设空间站积累经验。天宫一号主要由实验舱和资源舱组成，全长10.4m，最大直径3.35m，起飞质量约为8.5t，设计在轨寿命2年。天宫一号主要用于进行地球环境监测、空间环境探测、复合胶体晶体生长三个方面的科学实验，获得了大量宝贵的实验数据。天宫一号的成功，标志着中国已经拥有建立短期无人照料空间站的能力。

解构:
科幻电影中的建筑创想

天宫一号

　　天宫二号于2016年9月15日发射升空，承担验证空间站相关技术的重要使命，是中国第一个真正意义上的太空实验室，是天宫一号的备份产品。天宫二号取得的相关科研成果，有量子密钥分配、伽马暴偏振探测仪、热毛细对流实验、综合材料实验、拟南芥和水稻、空间地球科学及应用、技术验证等。天宫二号是完成空间实验室阶段任务的关键之战，为中国空间站的建造和运营奠定了坚实的基础，积累了宝贵的经验，对于推进中国载人航天事业持续发展，具有十分重要的意义。

　　2021年4月29日11时，中国天宫空间站天和核心舱发射升空，标志着天宫空间站正式在轨建造。

　　天宫空间站是一个多模块在轨组装的空间实验平台，是规模较大、长期有人参与的国家级太空实验室，可支持航天员长期在轨生活和工作，额定乘员3人，设计寿命10年。在轨运行期间，由神舟飞船往返运送航天员，完成乘组轮换，由天舟飞船完成物资补给和废弃物下行。天宫空间站初期将建造天和核心舱、问天实验舱、梦天实验舱3个舱段，可同时停泊一艘神舟飞船和一艘天舟飞船，后期可根据

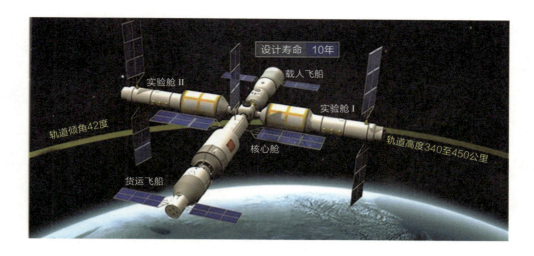

中国天宫空间站

科研需求增加舱段。问天实验舱已于2022年7月25日与天和核心舱组合体在轨完成交会对接，梦天实验舱也于2022年11月1日完成对接。

　　2021年12月9日与2022年3月23日神舟十三号飞行乘组航天员翟志刚、王亚平、叶光富，在中国空间站为广大青少年带来了精彩的太空科普课——"天宫课堂"第一课和第二课，展示了空间站的内部构造、航天员们工作生活场景，并通过一系列科学实验讲解了实验背后的科学原理。2022年10月12日神舟十四号飞行乘组航天员陈冬、刘洋、

中国天宫空间站航天员睡眠区

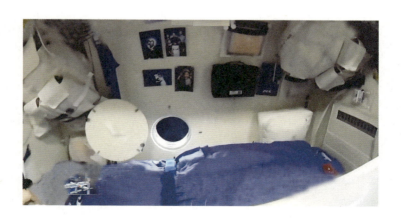

蔡旭哲又带来了"天宫课堂"·第三课，这也是中国航天员首次在问天实验舱内进行授课。

　　地球是人类的摇篮，但人类不能永远生活在摇篮里。地球是宇宙中唯一已知有生命的星球，她大约形成于46亿年前。大约35亿年前，地球开始孕育出最初的单细胞生物——蓝藻。大约5.5亿年前，地球进入无脊椎动物时代。大约4亿年前，生命从海洋走上陆地。大约250万年前，地球出现了独特的生物，我们称之为"人类"。大约1万年前，人类进入"农业时代"，"工业革命"距今不过250余年。生命的进化不断加速，人类的生存空间不断得到扩展。展望未来，人类必将步入更加广阔的宇宙，我们的征途将会是星辰大海！

解构：科幻电影中的建筑创想

下 篇

第四章 科幻电影中的未来地球建筑

《银翼杀手》泰瑞公司大楼
——赛博朋克建筑风潮

影片《银翼杀手》是史上最经典的科幻片之一。这部赛博朋克风（cyberpunk）电影，讲述了在遥远的未来，也就是2019年的洛杉矶，警察部门的"银翼杀手"戴克追杀叛逃复制人（机器人）的故事。

那什么是赛博朋克呢？赛博朋克一词，源于美国作家布鲁斯·贝斯克（Bruce Bethke）1983年发表的小说《Cyber Punk》，由"Cyber"即"计算机控制论"与"Punk"即"朋克反叛文化"两个词组合而来。威廉·吉布森（William Gibson）在《神经漫游者》中为赛博朋克下了一个定义，即"高科技，低生活"。随着科幻电影对未来场景的想象和空间的营造更加大胆新颖，逐步形成了赛博朋克的电影类型。作为赛博朋克电影的开山之作，《银翼杀手》具有阴郁的风格和霓虹灯、大屏幕、巨构建筑、亚洲

赛博朋克都市

符号等典型赛博朋克元素。

影片《银翼杀手》构筑了一个"未来已旧"的未来世界，过度发达的科技带来的并不是更加美好的社会，而是物质丰腴之后精神上的极度匮乏。流光溢彩的高科技空间，对应着颓废、混乱的底层空间；未来乐观主义的高楼，对应着未来悲观主义的现实。这部电影是赛博朋克第一次在大荧幕上大放异彩，把文学中的思想和情感视觉化。

在赛博朋克电影中，巨构建筑是典型元素之一。巨构建筑，是指由巨型结构体系建构的、可容纳城市整体或部分功能的大型综合体。其主要特征是大跨度结构、空中流线贯通、功能高度集中、系统运作高效集约化。这一建筑概念的早期思想来源于20世纪初的意大利未来主义和苏维埃构成主义，是西方现代主义建筑思想的重要分支。勒·柯布西耶（Le Corbusier）的"光辉城市"、鲍里斯·约凡（Boris Iofan）的"苏维埃宫"、矶崎新（Arata Isozaki）的"空中城市"、雷姆·库哈斯（Rem Koolhaas）的"大出走"等充满未来主义色彩的巨构建筑描述，也影响着同为先锋艺术的电影。巨构建筑在某种意义上是霸权的象征，在一个完善的统治中枢的控制下，实现多方力量

解构：
科幻电影中的建筑创想

警察局总部大楼

的平衡，以维持社会与经济的稳定。巨构建筑不仅是高度集中、高效运作的功能形式的极端表现，也象征着集中式的大生产、社会关系紧密连接以及各方势力和共同利益均衡下的稳定状态。一般来说，这样一个宏大的建筑体，它或是具有执行权力的暴力机关，或是民间掌握尖端技术的企业总部大楼，二者分别体现了极权与垄断。

在《银翼杀手》中，掌握了仿生人研发技术的巨头企业泰瑞公司，其公司大楼即是这样一座建筑。泰瑞公司大楼有着和埃及金字塔般的巨大体量和象征稳定的三角形构造，表面像电路板一样散发着金色的光芒。公司大楼共有800层，数千米高，俯瞰着整个洛杉矶。其外部变幻的灯光、大量的管道和网格式的结构，在朦胧的夜晚中，展现了一种独特的、可变的神秘性。它无时无刻不让人们仰望着企业的压迫式宣传，充满了表现主义意味。

电影《银翼杀手》中的泰瑞公司大楼

而几乎完全一致的建筑物，同样出现在影片的续集《银翼杀手2049》中，作为华莱士公司地球总部大楼存在。从楼体的外立面来看，毫无疑问地由厚重材料与具有强烈秩序感的造型传达出对权力的暗示，而巨构建筑理想的实现则隐含着技术主义前提，技术的骨架支起了无限膨胀的极权意识。

《银翼杀手》给我们展现了一个工业过剩、各种族混居、文化形态极为复杂的2019年的洛杉矶。古典与现代元素的融合在影片中表现得淋漓尽致，除了那些粗犷的摩天大楼之外，街道两侧的建筑几乎都带有明显的立面

电影《银翼杀手》和《银翼杀手2049》中的企业大楼

摩天大厦

解构：
科幻电影中的建筑创想

立面三段式结构建筑

三段式结构，其中相当一部分建筑又是作为摩天大楼的入口出现。

　　整部电影中最著名的建筑莫过于位于市中心的泰瑞公司大楼，该建筑就是针对人类建筑史上最古老的建筑符号之一——埃及金字塔的隐喻。一定程度上，它们都是奴隶社会的象征，泰瑞公司生产的复制人就是奴隶；也都是该社会中"帝王"的陵墓，公司首脑泰瑞博士命丧于此，遗体被保存在底部冷藏室。同时，该建筑在细节上采用了高技派手法，突出了工业感与机械感，外表面看起来如同一块表面被艺术处理过的电路板，加之被酸雨腐蚀成的金属图案，体现了最原始的建筑整体与未来感十足的细节巧妙结合。这究竟是对过度工业化的反思，还是对时代轮回的隐喻？这座虚构建筑所表达的内涵耐人寻味。

泰瑞公司大楼

影片对于未来地球城市也进行了一系列的假想与探索，除了人口膨胀以及移民风潮所造成的社会混乱外，阶级之间的差距也进一步被拉大。上层阶级早已移民外星，底层民众则在地球拥挤的街道上苟延残喘。这就像是影片中的建筑，高耸入云的摩天大楼，尽管宏伟，却极为死板、冰冷；街道旁的建筑，尽管细致，却尤其拥挤、杂乱。在赛博朋克世界观中，未来城市全部被人造物所占据，抬头一眼望到的不是天空，而是直插云霄的摩天大楼、遮天蔽日的飞行器，没有阳光、没有花香、没有湖水，只有冰冷的金属质感、生硬的几何形状充斥着整个城市。《银翼杀手》中的建筑设计影响了日后几乎所有同类型的影片，它也被众多建筑师、城市研究者奉为研究城市意象的经典。其续作《银翼杀手2049》，虽然它拥有相对独立的故事线，但在叙事空间营造方面依然延续了前作的基调。

《银翼杀手2049》中的华莱士公司大楼内部空间给了观众震撼的冲击力。影片主角K进入大楼内部，看到的是一个L型接待台。它用厚重的墙体与大厅分割开来，仅在墙中间撕开一条水平窄缝，从中透出的黄色光晕，以及反人性的窄缝高度，无不展示了华莱士公司的垄断地位和由此带来的目空一切。

接待员领着K在楼中穿行，犹如蝼蚁爬行，他们依次经过了漫长的楼梯、宽敞的模型展示过道，以及阔大恢宏的数据储存室。这段路径的空间设计充满寓意，当他们到达模型展示过道时，透过巨大的门洞回望，深邃的楼梯通往无尽的远处。进入廊道，昏暗的光线透过一侧镂空的墙体，铺打出一道道相错的光影，形成了冷峻的空间节奏。

K来到地球总部华莱士的办公区。它被一片广阔的水域包围，借用了西班牙尼安德特人（Neanderthal）博物馆的设计。斜向的墙面依然塑造了下大上小的空间，光线从顶部撕开的口子倾泻而下，赋予了整个空间无尽的诗意：深邃、孤寂、萧索……

赛博朋克描绘的城市图景是建筑师库哈斯所谓"曼哈顿主义"在新技术条件下的极端状态。欧美城市发展的最新实践也并没有支持这种远景，从资本主义商业竞争的内在逻辑看，它似乎也不会是普遍状况——有什么样特定的空间

解构：
科幻电影中的建筑创想

电影《银翼杀手2049》中的华莱士公司地球总部接待台

过道型展示空间

条形窗走廊

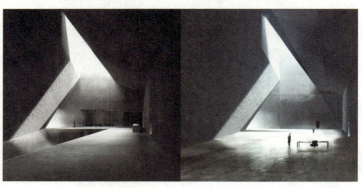

西班牙尼安德特人博物馆（左），为电影中的华莱士办公区（右）

形式，要视投资和需求的增长情况而定。投资者往往会在地价上涨后开辟新的战场，科技进步带来的生产方式变革也让科技公司在郊区的平面化办公成为可能，甚至可以在全世界任何地方组织生产体系。城市空间会随着生产方式的每一次变革进行调整，重新释放其最大潜能，赛博朋克不会是唯一最终的答案。

《侏罗纪公园》恐龙主题公园
——沉浸式体验新风尚

影片《侏罗纪公园》讲述的是努布拉岛的主人哈蒙德博士将努布拉岛打造成恐龙的乐园——"侏罗纪公园"。但在哈蒙德带孙子孙女首次游览时，公园的电脑系统却被破坏，造成了无法挽救的失控局面。

影片《侏罗纪公园》中的游客中心是一座两层的钢筋混凝土建筑，带有锥形的穹顶，里面有陈列厅、放映厅和研发室等功能区。22年后，重装上阵的侏罗纪系列新篇《侏罗纪世界》将观众带回故事的原点，在场景设置上也致敬了前作《侏罗纪公园》。老公园的游客中心已成废墟，里边杂草丛生，取而代之的是全新的游客中心及周边配套设施，从图中可以看到入园区、新游客中心（创新中心）以及霸王龙的笼区。从外形上看，新旧游客中心有几分相似，但新游客中心更具现代化，锥形的穹顶更加高耸，采用了透光性能更好的玻璃屋顶。展厅新增了丰富的沉浸式体验内容，如大屏和多屏展览与讲解、VR/AR、全

解构：
科幻电影中的建筑创想

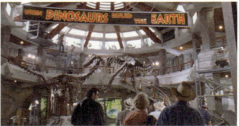

电影中游客中心室内外场景

电影中已成废墟的旧游客中心

电影中全新游客中心及配套设施

电影中的沉浸式恐龙世界

息投影，营造出一个沉浸式的恐龙世界，让置身其中的游客与"恐龙"互动，甚至参与创作，全方位体验感官层面的震撼和文化层面的认同。

在现实中，与侏罗纪公园经营模式类似的主题公园当属环球影城主题公园。值得一提的是，奥兰多环球影城的一个岛还原了电影中的侏罗纪公园。奥兰多环球影城拥有形式多样的刺激项目，令人叹为观止的真人特技表演，以及精美绝伦的童话建筑，是世界上最著名的主题公园之一。这里每个项目的流程都与经典电影完美契合，主题公园分为环球影城主园区、冒险岛、火山湾三个园区。在奥兰多环球影城冒险岛，游客可以参观侏罗纪公园的大型娱乐场所，其中包含好莱坞原始游乐设施的复制品、数家餐厅、礼品店、可欣赏风景的慢飞游乐设施，还有儿童游乐场和博物馆。

近年来，主题公园的一个重要发展趋势是融入当地历史文化，并利用数字技术带来沉浸式展览体验。"沉浸式"是近几年较为新颖的概念，事实上，沉浸式体验早在18世纪初就已经出现了，当时有一批思想前卫的艺术家受到电影的启发，在电影特效的影响下，将声音与光效引入

奥兰多环球影城冒险岛

1∶1还原电影场景的侏罗纪公园

设计创作中。再到之后3D电影的诞生，沉浸式体验设计也初具雏形。随着信息技术的发展，"沉浸式"被应用于各行各业。《2020中国沉浸产业发展白皮书》显示，2019年中国沉浸产业总产值达48.2亿元，在餐厅、展览、酒店这些场景中都能看到沉浸式体验设计。

1975年，美国心理学家米哈里·契克森米哈赖（Mihaly Csikszentmihalyi）提出"心流理论"。心流，即将个人的注意力完全专注在一件事情上所产生的感觉。心流的产生，会让人们内心活动变得十分丰富，不由自主地激动起来，甚至达到忘我的境界。沉浸式体验就是将心流通过五感体验，借助声音、画面、环境等其他外在因素以及光、电等手段，让体验者进入全身心投入的忘我状态，仿佛置身于所模拟的世界，从而获得逼真的心理体验，留下深刻的记忆。

随着"沉浸式"这一概念的普及，沉浸式体验已经逐渐被应用于各种场景中。譬如，沉浸式戏剧就是一个典型的场景。沉浸式戏剧让观众接触到舞台与演员，并且拥有与演员相同的即兴表演的时间，在这样自由灵活的表演环境下，观众仿佛置身于剧情当中，成为戏剧的一部分。并且，沉浸式剧场环境也较传统戏剧场地面貌一新，前者更加真实立体，艺术家们通过改造其中的建筑、服装、道具等，再配合光、电等特效，使剧场空间多元化，戏剧欣赏感受更加丰富、深刻。2000年成立的英国知名戏剧团Punchdrunk最先将沉浸式体验与戏剧相融合，在美国纽约上演的沉浸式戏剧《不眠之夜》，就是他们对沉浸式戏剧探索的成功案例。《不眠之夜》不仅掀起了西方的沉浸式热潮，2016年引入上海，目前还在上演。

沉浸式展览利用多媒体互动投影技术，不仅能够营造更加生动立体的观赏氛围，还能通过数字摄像头、遥控器、红外线感应灯等多种采集工具捕捉观众的动作，实现互动，构建静中有动、人-物共存的三维沉浸式空间。沉浸式展览代表性的应用，有4D动感影院、球幕投影、体感互动翻书、滑轨电视等。其中，"宫里过大年"数字沉浸式展览，融汇了故宫历史及院藏文物中蕴藏的春节元素，运用数字投影、虚拟影像、互动捕捉等方式，实现春节文化与观众的

沉浸式戏剧《不眠之夜》

互动，传统文化元素与当代艺术设计交织，组成全新的文化体验空间，观众可以感受新鲜有趣的浓浓年味。

 沉浸式主题餐厅通过360°全息投影技术的应用，能够让整个房间内呈现5D立体景象，让顾客可以身临其境地坐在深林、雪山、海底用餐，还有鸟语花香、风声海浪做伴。例如，日本SAGAYA牛肉餐厅是Teamlab的新艺术装置，沉浸式空间内仅容纳8位客人，提供最适宜的体验氛围。通过光影与餐具等手段实现虚拟与现实的互动，顾客在品味日本美食的同时，也可以获得亦真亦幻的艺术体

沉浸式展览：故宫博物院"宫里过大年"数字沉浸体验展之"冰嬉乐园"主题（故宫博物院官网，https://www.dpm.org.cn/show/248567.html）

解构：
科幻电影中的建筑创想

沉浸式主题餐厅：日本SAGAYA牛肉餐厅

验，踏上一场享用佳肴的奇妙之旅。

　　沉浸式主题乐园在沉浸式体验的应用方面相对深入和普及。其使用激光投影、超大全息幕等，结合创意及后期制作，带给游客震撼生动的游玩体验。主题公园运营商往往通过挖掘IP资源，丰富沉浸式体验的内容，融合VR/AR等技术，营造虚拟的沉浸世界。著名的法国狂人国主题乐园，其前身创立于1977年，以一场演艺秀起家，并不断发展至今，其主要通过丰富且优质的演艺项目和凸显主题文化元素的场景营造文化沉浸感。在演艺活动方面，将法国

沉浸式主题乐园：法国狂人国主题乐园

的历史、人文和民间故事等元素融入演艺项目中，同时将多元化舞台技术、新科技元素植入，项目具有极强的互动感和参与感。此外，还有沉浸式景区、沉浸式文旅综合体和沉浸式文旅小镇等沉浸式应用场景。

沉浸式体验与建筑立面、室内空间、户外景观等相结合，让沉寂的建筑焕发生机。如故宫的"紫禁城上元之夜"，作为"紫禁城里过大年"系列展览活动的延续，为庆祝元宵节特开故宫夜场，举办了声势浩大的声光秀，午门、雁翅楼、太和门等华灯齐放，三百个红灯笼列阵千米城墙，《千里江山图》《清明上河图》投映金色琉璃瓦。2018年捷克国家博物馆，为庆祝捷克斯洛伐克100周年和建馆200周年，举办了一场建筑3D投影秀，各式建筑群被斑斓灯光点亮，3D投影技术让这座古老的建筑摇身一变，成为了结合独特艺术、现代技术和城市空间的枢纽。

那如果将沉浸式体验融入建筑本身，又会产生怎样的效果呢？全面屏建筑"MSG Sphere"位于美国沙漠边陲的拉斯维加斯，是世界上最大的球形沉浸式体验中心，它将在国际上大放异彩。这座新地标由麦迪逊广场花园娱乐公司（MSG）和拉斯维加斯金沙公司合作建造，它不仅会改变拉斯维加斯的天际线，而且会重塑现场沉浸式娱乐行业。

沉浸式体验与建筑立面相结合案例

解构：
科幻电影中的建筑创想

MSG Sphere耗资18 亿美元（约116亿元人民币），高112m，拥有 17500个座位，所有座位都接入高速互联网，并配备世界上最大、分辨率最高的 LED 屏幕，其分辨率可达19000 × 13500像素，观众在150m外都可以看到清晰的影像。建成后将可以提供沉浸式体验、艺术展览、音乐会、颁奖典礼、产品发布、体育赛事、驻留计划、家庭表演等各种类型的活动。

为了呈现出沉浸式娱乐体验效果，MSG从视觉、听觉、触觉、嗅觉等多个方面打造MSG Sphere。视觉系统方面，场馆内有一块15793m²的LED屏幕，显示面积是IMAX的40多倍，MSG采用10台8K摄像机捕获 360° 全景视频，获得超高清的画面；听觉系统方面，MSG采用最先进的波束成形技术，也被称为自适应声学系统，可以将音频引导到会场的任意区域；触觉系统方面，MSG定制了触觉地

球形沉浸式体验中心"MSG Sphere"外部效果图

 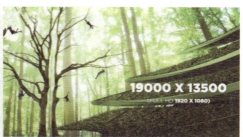

球形沉浸式体验中心"MSG Sphere"内部构造图

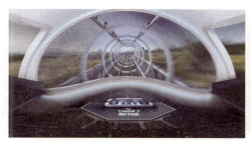

球形沉浸式体验中心"MSG Sphere"视听触嗅系统

板,可以根据不同音符产生振动,或者其他物理反馈;嗅觉系统方面,MSG采用智能嗅觉系统,可以让观众闻到不同的气味。MSG Sphere真正做到了从视觉、听觉、触觉、嗅觉等多个维度,为观众带来全方位的奇妙体验。

"沉浸式"近两年成为新闻媒体中的高频词,不论是剧本杀、密室、VR等不断涌现的创新型体验业态,还是科技创投圈火热的"元宇宙","沉浸式"都是其中的核心要素。在内需增长的大背景下,消费者的需求更加多元化,由"内容、科技、空间"驱动的沉浸式体验场景逐渐丰富,以密室、剧本杀、新媒体展览、XR等为代表的新型沉浸式体验娱乐方式正在全球刮起一阵体验经济的新风。

在2021年全球沉浸式产业峰会上,NEXT SCENE创始人范哲(Muso Fan)指出,沉浸式理念在全球蔓延,其背后的逻辑在于新叙事和新技术带来的交互模式升级。传统内容创作的界面和叙事都依赖二维平面,人与信息存在距离,而"沉浸式"是二维平面叙事向三维空间叙事的升级,是人们在自我意识和交互需求增强后,内容向空间化延展的必然结果,这一趋势将会改变内容供给端,从而衍生出符合这个时代的新的内容形式。在此影响下,互联

解构：
科幻电影中的建筑创想

网也在向下一个更加沉浸的"元宇宙"阶段迈进。因而，未来的沉浸式内容和随之而来的新型商业模式，将会是内容、科技、空间多领域融合的结果，这对内容创作者、空间运营方都带来了新的挑战和机遇。

目前，沉浸式体验已经为拉动实体经济和推动消费升级做出重要贡献，前景远大，作为一个将技术、艺术、娱乐与商业重新整合的新兴产业，代表了未来产业升级的方向。伴随着科学技术的发展，沉浸式体验极大可能在不久的将来大范围地融入建筑本身，创造艺术与科技的新纪元。

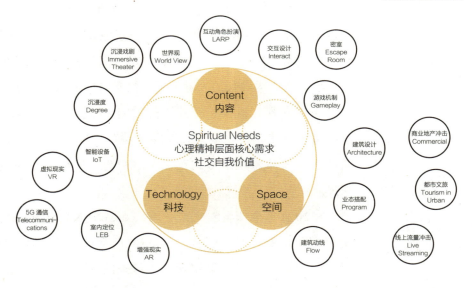

沉浸式内涵示意图

《雪国列车》最后一班列车
——独立建筑生态系统

影片《雪国列车》讲述了气候异变让大部分人类灭亡，在一列没有终点、沿着铁轨一直行驶下去的列车上，载着地球上幸存的人们，"雪国列车"成了他们最后的归宿，却也是最后的牢笼，末节车厢的底层人民为了生存与尊严向列车前部的权力阶层奋起反抗。

雪国列车内部的整体空间被划分成若干个小空间，车厢从尾到头依次为：底层人居住区、监狱、军队驻扎区、底层人食物加工区、戒备隔离区、水源储备区、温室种植区、海盐生态区、肉类储存区、学校、商店、美容院、游泳池、桑拿休闲区、娱乐区、发动机舱等。而这些被划分出的空间，展示了资本主义制度下的社会阶级状况，个体阶级地位已经通过车厢区域符号化，"头等厢""经济厢"等既是空间区域划分，又是个体阶级象征。并且，这种"资源递进式"空间结构也彰显了生存状态与思维模式上的大相径庭。

电影中号称"永动机"的雪国列车

解构：
科幻电影中的建筑创想

电影中不甘压迫、奋力反抗的底层人们

《雪国列车》是一部较为典型的反乌托邦电影。"反乌托邦"，是乌托邦的反义词，字面意思是"不好的地方"，它是一种人心惶惶的假想社会，是一种极端恶劣的社会形态，与理想社会（乌托邦）相反。反乌托邦常常表征为反人类、极权政府、生态灾难或其他社会性的灾难性衰败。反乌托邦出现在许多虚构作品中，用以警醒人们关注现实世界中的有关道德伦理、科学技术、环境、政治、经济等方面的问题，放任这些问题就可能演化出反乌托邦。其他典型的反乌托邦科幻电影，除了前面介绍的《银翼杀手》系列，还有《移动迷宫》《饥饿游戏》《未来水世界》等。

影片《移动迷宫》将背景设定在地球被太阳闪焰症影响的末世下，病毒让感染者变成丧尸，人类面临危机，处于一个没有病毒侵扰的林间空地。影片借助大尺度简化形

电影《移动迷宫》中高耸的混凝土墙和密布的钢板

第四章 科幻电影中的未来地球建筑

体,突出角色在大环境中的渺小,实现了戏剧化的冲突效果。这既是一种最基本的建筑设计手法,也是科幻电影场景构建的惯用技法。影片中有着高耸的混凝土墙,四四方方的生存区域,黑暗潮湿的迷宫走道,没有多余的装饰和细节铺陈,纯粹借助建筑体量的庞大,形成一种令人窒息的压迫感。

影片《饥饿游戏》将背景设定在未来世界的北美洲,在一次大战中北美洲被摧毁,幸存的人们在废墟之上建立了新国度。在空间设计上,《饥饿游戏》通过尺度宏大的

电影《饥饿游戏》中的混凝土建筑群

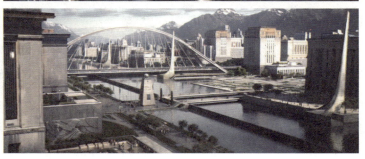

097

解构：
科幻电影中的建筑创想

广场和带有粗野主义意象的混凝土建筑来体现原始的权力。影片也为人们展示了全景敞视建筑的特定具象：环形室内、蓝色基调、光线明亮充足、人员按部就班、机器运作有序，像极了正常运转的国家机器。

在《饥饿游戏2：星火燎原》中，国会场景和选手的培训中心在万豪马奎斯酒店拍摄。其位于佐治亚州亚特兰大市第265桃树中心大道，拥有巨大的中庭（曾经是世界上最大的中庭）和美丽的玻璃电梯，人行天桥把中庭与大堂、亚特兰大桃树中心建筑群中的办公楼和其他功能设施连接在一起。该酒店以奢华和独具未来感的装饰而闻名，有很多电影在这里取景。

影片《未来水世界》将背景设定在2500年，由于温室效应等原因，南北极冰川大量消融，地球变成了一片汪洋，人们只能在水上生存，建起了水上浮岛。《未来水世界》描绘了一个人类文明濒于崩溃的反乌托邦……

电影《饥饿游戏2：星火燎原》中新的培训中心大楼内部中庭

电影《未来水世界》中的海上浮岛与游轮

反乌托邦科幻电影往往通过特定的、夸张的故事结构，描绘了科技泛滥与精神空洞的矛盾，社会表面和平稳定与暗流涌动、大厦将倾的矛盾，阶级极权制度与自由民主觉醒的矛盾，从而警醒人们关注现实世界中环境、政治、经济、宗教、心理学、道德伦理、科学技术等方面的问题，如果这些问题被忽视，有可能出现反乌托邦的状况。而反乌托邦科幻电影中的建筑，为电影的故事结构铺陈构筑了精妙绝伦、特征鲜明的叙事空间，让人感觉绕梁三日、其味无穷。

《生化危机》蜂巢实验室
——人与地下城

《生化危机》是该系列电影的第一部，由保罗·安德森（Paul Anderson）执导。影片讲述了保护伞公司的秘密实验室"蜂巢"里，超级计算机红后突然失控成为人类的巨大威胁，科研人员感染T病毒后死而复生变为丧尸，一个突击小队执行拯救行动的故事。

影片中，保护伞公司总部位于日本东京，在美国、法国、英国等地设有分支机构。浣熊市表面上隶属于美国，实则是保护伞公司为掩护地下研究设施，为蜂巢工作人员生活而建造的人工城镇。浣熊市有着保护伞公司的大量机密，所以可以推断，浣熊市的设计和施工是由保护伞公司自己完成的，理由有三：第一，保护伞公司是一个涉足多种行业的巨无霸型集团，基础设施建设行业也应有涉足；第二，保护伞公司的核心机密不可告人，核心研究设施的

解构：
科幻电影中的建筑创想

建设肯定不可能假手旁人；第三，浣熊市周边地形复杂，三面环山，仅有一面通向外界，这种半封锁的环境，符合保护伞公司建立隐秘研究设施的要求。

蜂巢是保护伞公司设在浣熊市的一个生化武器研究中心。从蜂巢的3D结构图可以看出，其全部结构都位于地下深处，埋深为2200英尺（约671m），是典型的深埋地下工程。就目前的科技水平而言，人们虽有在地下空间建造这样一个建筑的能力，但是成本和收益不成正比。中国首个极深地下实验室——中国锦屏地下实验室，2010年12月12日在四川雅砻江锦屏水电站揭牌并投入使用，实验室垂直岩石覆盖达2400m，是世界岩石覆盖最深的实验室。它的建成标志着中国已经拥有了世界一流的洁净的低辐射研究平台，能够自主开展像暗物质探测这样的国际最前沿的基础研究课题。

对地下空间的利用贯穿人类历史，人类历史可以说就是一部地下工程的发展史。据史料考证，几十万年前的北京猿人等早期人类已开始利用天然溶洞等地下空间作为栖身之所。远在旧石器时代早期，五氏之首、华夏第一人文始祖有巢氏发明了地下墓穴，拓宽了人类对地下空间的应用领域。黄土窑洞是我国历代人民在长期的生产生活实

电影《生化危机》中的蜂巢实验室

第四章 科幻电影中的未来地球建筑

践中所形成的智慧结晶，起源于古人脱离巢居仿兽穴居时期，最早可追溯到距今五千多年的龙山文化时期。被称为世界第八大奇迹，建成于公元前208年的秦始皇陵，是我国历史上最大的地下墓穴工程；魏晋时期，凿崖造石窟寺庙之风遍及各地；隋唐时期，黄土窑洞大量应用于官府粮仓。

随着以蒸汽机的使用为代表的工业革命的出现，地下

浣熊市地图

101

解构：
科幻电影中的建筑创想

工程迅速发展。英国于1843年建成泰晤士河隧道，1863年建成世界上第一条地下铁道，1875年建成伦敦下水道系统；日本于1932年建成世界上第一条地下街。世界各国广泛重视城市地下空间的开发与综合利用，修建了大量的地下铁路、地下公路、地下停车场、地下存储库、地下文娱体育设施和地下管线等地下建筑群体，缓解了城市用地紧张的问题，满足了城市现代化建设的需要。

地下工程是指深入地面以下，为开发利用地下空间资源所建造的地下土木工程。地下工程按使用功能可分为地下交通工程、地下市政管道工程、地下工业建筑工程、地下民用建筑工程、地下军事工程、地下仓储工程、地下娱乐体育设施工程等；按四周围岩介质可分为软土地下工程、硬土地下工程、水底地下工程等；按围岩介质的覆盖层厚度可分为浅埋地下工程、中埋地下工程、深埋地下工程；按施工方法可分为明挖法地下工程、盖挖法地下工程、矿山法地下工程、盾构法地下工程、顶管法地下工程、沉管法地下工程等。

地下空间的开发与利用，是指对地层空间进行合理

山顶洞人遗址

开发和有序利用，构筑服务于城市发展的各类市政管线和地下建筑物，形成各种功能的地下工程，以满足城市不断发展的需要。城市地下空间开发与利用几乎涉及城市功能的全部，根据功能的不同主要可分为地下交通设施、地下市政设施、地下公共空间、地下防灾设施和其他地下设施。地下交通设施，是指利用地下空间建设的各种交通设施，是解决城市交通需求的重要手段，不仅包括地下停车库等静态交通设施，也包括地下公路、地下铁路、地下人行通道等动态交通设施；地下市政设施，是城市地下空间开发与利用的重要内容，是城市基础设施的重要组成部分，包括市政管线、城市综合管廊、共同沟、地下变电站、地下污水泵房、地下污水处理厂、地下垃圾回收与处理设施等；地下公共空间，是城市地下空间开发与利用的重要方向，目前已出现的地下公共空间主要有地下商场、地下医院、地下综合体、地下图书馆、地下实验室、地下体育馆等；地下防灾设施，是城市可持续发展的重要领域，已成为城市现代化建设的重要内容，除城市人防工程外，还有如城市防洪、防震等各种防灾设施；其他地下设施，主要是指各种危险品仓库、粮库等仓储设施，同样是城市地下空间开发与利用的重要内容。

　　地下空间与地面环境相比有许多特点，如高防护性、热稳定性、易封闭性、内部环境易控性、低能耗性和其他环境特征。高防护性，是指在采取一定的防护措施后，地下空间对核武器、化学生物武器和常规武器的袭击具有相应的防护能力，对地震也具有较高的防护性；热稳定性，是指由于地下空间与围岩介质热环境的相互作用，使得地下空间与大气环境相互隔离，受大气环境的影响很小，表现出相对稳定的地下温度场，使地下空间具有"冬暖夏凉"的特点；易封闭性，是指由于地下空间为围岩介质所包围，地下空间相对比较容易封闭，对于良好的围岩介质，加以适当开发，可用于存储各类物质甚至是液体物质；内部环境易控性，是指由于地下空间与外部环境处于相对隔绝的状态，其内部环境可人为控制，如热环境、光环境、声环境、空气清洁度等，这些环境因素受外界干扰小，相对较容易控制；低能耗性，是指地下空间提供了一个长期稳定的热储存器或热收放系统，与围岩介质的相互作用，使得围岩成为热

或冷负荷的主要承担者，具有明显的低能耗特点；其他环境特征，如恒湿性、气密性和不易开拓性等，阻碍地下空间的开发与利用。

地下城作为现代地下工程的一个重要方面，人们从未对其停止过探索，著名的地下城有蒙特利尔地下城和在建的新加坡地下城。蒙特利尔地下城是世界上最大最繁华的地下"大都会"。最低气温在-30℃以下、降雪量达到2m的蒙特利尔，能被评为世界三大宜居城市，就是因为地下城的存在。蒙特利尔地下城长度达17km，总面积达400万m^2，连接10个地铁车站、2000个商店、200家饭店、40家银行、34家电影院、2所大学、2个火车站和一个长途车站。地下城实际上就是另外一个蒙特利尔。为了避免地面上的恶劣天气，每天有50万人往来于与地下城相互连接的、超过360万m^2的60座大厦中，这些大厦包括全市80%的办公区域和35%的商业区域。

新加坡作为世界上最拥挤的城市之一，其人口目前约560万，到2028年预计增长约150万人。以往新加坡主要采用高层建筑和填海造地来解决土地面积不足的问题。为了

蒙特利尔地下城

第四章 科幻电影中的未来地球建筑

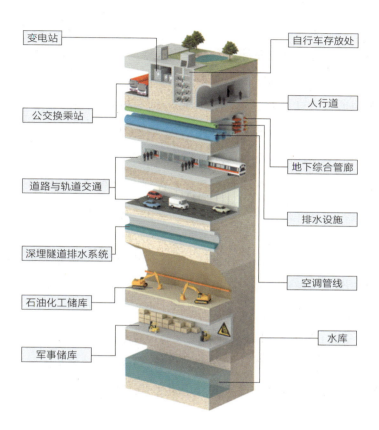

新加坡地下空间开发规划

新加坡城市地下空间开发效果图

105

解构：
科幻电影中的建筑创想

增加城市空间、促进社会经济发展，开发地下城势在必行。事实上，从20世纪80年代开始，新加坡陆续建设了大量地铁、地下商业街、地下停车场、地下管网系统、地下储存库等一系列地下工程。2019年，新加坡政府宣布了地下空间用途规划。三个园区的三维规划图被率先公布，共列出650万m^2的地下空间。新加坡官方认为，这是打造新加坡地下城市地图的第一阶段。这些区域将建设交通设施、仓储设施、工业设施、商业区等地下公共空间。

地下工程用于开辟人类生存和发展的第二空间，有着广阔的发展前景。地下工程的发展应以环境保护为第一要则，只有这样才能够真正实现造福人民的愿望。充分开发利用地下空间是城市持续发展的必然趋势，目前城市地下工程建设已进入新的发展时期。在城市总体规划中，地下空间的开发利用已经由原来的"单点建设、单一功能、单独运转"方式，转化为现在的"统一规划、多功能集成、规模化建设"新模式。因此，地下工程会给人们带来更加便利和舒适的生存环境，是支撑靓丽的现代化大都市的重要方面。

2021年12月31日，随着中国科学院合肥物质研究院等离子体物理研究所全超导托卡马克核聚变实验装置（EAST）实现1056s的长脉冲高参数等离子运行，人类向实现可控核聚变又迈进了坚实的一大步。如果能源问题能够得到解决，预计人类实现太阳系移民将很快化为现实。但太阳系其他星球的环境极为恶劣，如昼夜温差大、干旱缺水、缺少氧气、易受太空环境的影响等问题，一种可能的解决方案是在其他星球的地下空间建立永久定居点。我们无须立即改变整个星球的环境，可以投入较小成本改造部分地下空间，就能解决生产生活问题。如美剧《无垠的太空》中，人类将谷神星内部掏空，将其改造为空间站以供人类使用，可作为人类未来向太阳系其他星球移民的一个参考。

第五章 科幻电影中的外星建筑

《星际特工：千星之城》阿尔法空间站
——外星城市赞歌

影片《星际特工：千星之城》讲述了身经百战的特工韦勒瑞恩与洛瑞琳来到千星之城，穿梭于不同时空维度，完成一系列危险任务的故事。

影片中，地球附近有一个象征和平的阿尔法国际空间站，它迎来了地球不同国家的太空舱。随着时间的推移，进入空间站的国家越来越多。2150年，阿尔法空间站终于迎来了第一个外星种族。此后，各类千奇百怪的外星生物不断前来，阿尔法空间站的载荷也慢慢达到极限，空间站逐渐对地球产生威胁，人类决定让它脱离地球的引力束缚，将它推向遥远的麦哲伦星流。最终于2210年，形成了由人类主导，各星系生物共同建造的超级空间站阿尔法——千星之城。

解构：
科幻电影中的建筑创想

阿尔法空间站——千星之城

阿尔法空间站局部

　　有3236种智慧生物，近3000万"人口"汇聚在千星之城，大家使用5000余种语言，形成了能够分享彼此科技和文化的异质空间。千星之城中，纵横交错、穿梭有序的立体交通，取代了传统意义上的城市道路，使道路从城市地面中解放出来。千星之城的南部属于液态区域，生活着800多种适应液态环境的物种，主要为种植金属钴的普隆族农民；北部则是气态区域，生活着感官极其敏锐、专注于神经科学和分子层面的制造技术的阿兹莫人；东部区域辽阔，聚集着精通电子制造技术，掌控了千星之城的计算机制造业和金融业的奥姆莱人；西部区域拥有加压的大气层，900万人类以及其他物种生存于此，这里，已经持续一年经济危机；中部区域属放射性区域，为本片中的禁区。千星之城重构了传统的城市肌理，将城市空间与媒介融合，让城市景观的边界变得模糊。导演吕克·贝松（Luc

Besson）用特有的法式浪漫，勾勒出蕴含着对抗与包容、科幻与诗意的未来城市。

除了人造星球千星之城的建筑外，另外几个星球（地区）上也有一些让人印象深刻的建筑。在碧海蓝天的缪星（Planet Mül）上，阳光倾洒沙滩，如同未来的星际桃花源。在这里，建筑也有着浓厚的海洋风情，建筑与海洋环境完美地融为一体。而有着珍珠般光泽肌肤、海洋般碧蓝眼眸、靠珍珠自给自足、与世无争的缪星人，住着海螺形建筑，睡着贝壳床榻。放眼望去，蓝色的极光、耀眼的阳光、蔚蓝的大海、松软的沙滩与各式各样错落有致的海螺形建筑共同构成了一个马卡龙色系包裹的缪星世界。建筑的门窗洞口与海螺的轮廓、纹路完美融合，使外观与采光、交通等功能巧妙统一。有着原始形态城市的缪星，就像伊甸园般充满美与诗意，清新质朴的水之城是缪星人情

缪星被毁前后对比图

解构：
科幻电影中的建筑创想

感眷念所在，洋溢着灵性。

基里安（Kyrian）星球是一个只有怪石矗立的干旱沙漠，一片荒凉的地方。但这个星球让人们趋之若鹜的原因是当佩戴特制头盔后，就能看见另一个截然不同的维度：欣欣向荣的大市场、琳琅满目的商品，串联起层层叠叠的城市各大功能区，让人目不暇接。一边是绚烂的建筑背景，令人眼前一亮；一边是慌张赶路的外星生物，引发无尽遐思。场景飞速变幻，让人难以把每一秒都看得真切，一个个线索聚集在一帧帧画面中，精细入微，光怪陆离，让观众完全沉浸在这个虚拟世界中。大市场在3D效果加持下，产生了外星大裂谷的景深层次感。其内商铺林立，各色霓虹灯彻夜长明招揽顾客，照亮每一个人的面庞。流光溢彩、人声鼎沸、络绎不绝，让人联想到我国香港九龙城

碧海蓝天的缪星

基里安星球

第五章　科幻电影中的外星建筑

戴上全息头盔后见到的大市场

交易大市场外部

繁华的大市场及其概念设计图（下：Ben Mauro 绘）

解构：
科幻电影中的建筑创想

波兰巴瑟领地

寨的风貌，还有等级森严的波兰巴瑟（Bolan Bathor）领地等。

《星际特工：千星之城》原著作者克里斯坦曾说："科幻是展现现代世界大变革的理想载体，同时也是描写人类社会向现代化过渡历程的绝佳手段"。他笃信"科幻是现实的绝妙加热器"，幻想与现实之间的界限并不分明。传统时代的创意和画面呈现极度受限的时代已经一去不返，后现代的高数字化与高虚拟化的视频技术，几乎能够根据任何天马行空的创意，为观众创作出充斥着视觉奇观、视觉震撼、视觉冲击的饕餮盛宴。通过数字化技术可创作出现实中所不存在的物体，而通过虚拟化技术能模拟现实不存在物体的运动，这种数字化与虚拟化的视觉传达表现技法，已经成为创作科幻类影视的必然之选。

各类文艺作品对宇宙的畅想自古有之。战国《尸子》中书："四方上下曰宇，往古来今曰宙"。无限的时间与空间，是为宇宙，这是迄今在中国古籍中找到的最早对"时空"及时空观的描述。《星球大战》系列电影，是星际科幻电影当之无愧的经典，对未来宇宙星际的畅想令人耳目一新。"愿原力与你同在"（May the force be with you）这句台词，具有跨语言跨文化沟通的效果，这句台词

也是星战文化的代表。

《星球大战》系列电影正传分为三部，分别是1977年上映的《星球大战：新希望》、1980年上映的《星球大战：帝国反击战》与1983年上映的《星球大战：绝地归来》。死星（Death Star）是由银河帝国建造的卫星大小的具有战斗空间站作用的人造"星球"。死星的北半球，有一个漏斗形的建筑，上面装有空间站的主激光武器，原直径为120km，新正史中设定为160km，环游死星至少需要180天。大型超级激光炮和发电机所必需的系统占据了大部分内部空间。死星中心是一个超大型超物质反应室，在反应室内进行聚变反应，排列在边缘的恒星燃料瓶为聚变反应助燃。死星被分成24个区，每半球有12个区，每区都由一个"舰桥"指挥。为了更好地组织空间站上的机动力量，死星上有明确的功能划分，包括指挥、军事、安全、服务、技术等。死星上的工作人员通常位于较深的空间，并且，死星的位置是绝密信息，所以工作人员严禁与家人或朋友联系，这使死星上的生活异常艰辛。为了使死星工作人员在深空太空站上更加舒适，配备了许多公共设施，如公园、购物中心、餐馆、电影院、健身中心等。

死星拥有两个不同的重力方向。靠近表面的区域有同心甲板，其重力指向死星的核心。在同心甲板下，是内部层层叠叠的甲板，其重力指向这座太空站的南极。一条长达376km的巨型赤道堑壕将这座太空站一分为二。这条赤道堑壕建有死星上大部分主着陆坪、驱动推进器、传感器阵列和牵引波束系统。死星的表面散布着数千个炮台，拥有15000部强大的涡轮激光阵与768部牵引光束发射器，其火力比半个星际舰队还强。在死星内部有大批军队和战斗飞行器，还有各式各样的禁闭舱和审讯室。

死星在《星球大战：新希望》"雅汶战役"中被卢克炸毁，约一百万人全部遇难。银河帝国在恩多星球附近建造了规模更大、威力更惊人的死星Ⅱ号（Death Star Ⅱ）。死星Ⅱ号的直径为160km，新正史设定为200km。它没有依靠排热口排出奇高的反应堆余热，而是用一系列毫米级的散热管散热。反应堆拥有上百颗超巨星的能量，超级激光炮的火力也极其强大。这门主炮不仅能够更

解构：
科幻电影中的建筑创想

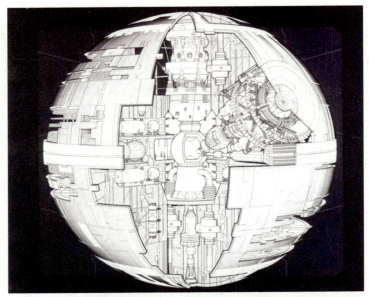

死星结构图

死星Ⅰ号被炸毁

死星Ⅰ号与死星Ⅱ号对比图

快、更准地开火,还能够进行更具破坏力的攻击。如果建成,死星Ⅱ号将拥有30000多门涡轮激光炮、7500多门激光炮、5000多门离子炮和768道牵引波束。但这项巨型工程被延误,沦为太空中的巨型烂尾工程,没有形成一个完整的球体,有大片内部结构和框架裸露在外。

不同科幻电影对未来城市的构想各有特色。《黑客帝国》和《银翼杀手》中,未来城市呈现了典型的赛博朋克式的末日废墟。在《头号玩家》中,2045年的地球正面临能源危机与生存空间紧张,美国哥伦布市用叠放的废弃集装箱和汽车组成局促的住宅建筑,反衬了虚拟游戏"绿洲"(OASIS)中超越想象的多维空间,同时也通过现实世界强调了未来城市所面对的残酷问题;吕克·贝松另一作品《第五元素》中,美国纽约市有着高大整齐的建筑和密集繁复的道路,营造了强烈的视觉压迫感,形成未来超

死星Ⅱ号及其与星战要塞距离图

解构：
科幻电影中的建筑创想

级大都市的经典形象。电影对于未来城市的表达既有将"多样"与"包容"融入城市空间与媒介的真实性、想象性与异质性的美学表征之中，也给未来城市打上诗意的烙印，就如同《星球大战》正传三部曲中的部分外星环境。

《星球大战：绝地归来》中，银河内战结束后，各个城市万人空巷、火树银花，人们用各种庆典活动表达对和平的渴望。影片结尾也能看到这几座重要城市建筑各不相似，但都高楼林立，大体上符合我们对有序城邦的想象。

其中，科洛桑（Coruscant）星球位于银河系中心，是银河系政府所在地，随后取代的帝国也在此定都，是银河系朝气蓬勃的心脏。科洛桑星球像是在阳光照射下反射出奇特银色光芒的金属球体，其名字就有"闪耀之城"的意思。各类城市景观及四通八达的城市交通网络密布星球表面，形态各异的摩天大楼向上直达大气层，向下则深深地延展到黑暗的阴影中。科洛桑星球以高耸的摩天大楼、拥挤的空中交通和远低于世界表面的内层建筑为特色，是一个被城市覆盖的星球。即使到了深夜，科洛桑仍然笼罩在

银河各城庆祝盛况图

科洛桑星球

云城

塔图因星球

纳布星球

第五章　科幻电影中的外星建筑

科洛桑星球

　　闪烁的都市霓虹与川流不息的车辆中，森林、山脉、江河湖泊，所有自然构成都因城市的占领消失了，这是一座拒绝入睡的喧嚣都市，是一座永远生机勃勃的繁华之城。科洛桑具有多样化公民与混合型文化，还是绝地圣殿和档案馆的所在地。

　　贝斯坪（Bespin）星球处于宇宙人迹罕至之处，鲜为人知。这颗气态巨星被许多卫星环绕，上空是无止境的云层，云城（Cloud City）就漂浮在贝斯坪星球色彩绚丽的柔软云层中，下方有建在曲架上的巨型反重力发动机，拥有精致美景。云城的存在不仅仅是作为一个提取宝贵的提

云城

117

解构：
科幻电影中的建筑创想

巴纳（Tibanna）气体的采矿基地，也是那些试图逃离混乱银河系的人们的避难所。虽然云城有利可图，但它规模很小，不会引起矿业协会等大机构的注意。在行政官的有力管理下日益繁荣。

塔图因（Tatooine）星球是一颗巨大的沙漠星球，围绕着一个银河系外环双星系统运动，它贫瘠荒凉的地表演化出多样化的地貌。从宇宙空间远处望去，外观呈现亮黄色，使很多人误以为它是一颗发光的恒星，直到超空间发动机的发明才使人类得以近距离接触并了解它。起初，人们难以相信这颗环境恶劣的行星能孕育出生命。但由于它在银河中的特殊位置，塔图因形成了一种稳定的气候，在水覆盖地表面积不到1%的条件下，其北半球仍然有一块相对宜居的区域，许多物种在此繁衍生息。在帝国和共和国时期，许多定居者靠建造湿润农场谋生，而太空港城市则是走私者、罪犯和其他流氓的大本营。尽管在星际之间，塔图因是以一个由犯罪头目统治的、亡命之徒的巢穴。

纳布（Naboo）星球位于银河系中间偏外侧的星域，在银河系外围边缘地带附近，距离星系中心约34000光年。虽然这颗行星距离塔图因较近，但环境与塔图因星球有天壤之别，是一颗田园诗般的星球。纳布气候温和，地表由沼

塔图因星球

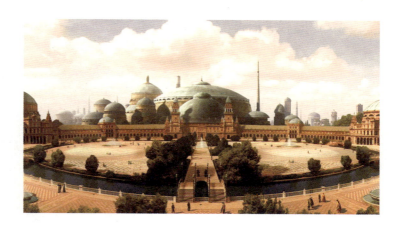

纳布星球

泽湖泊、平原旷野和苍翠山丘组成。星球上居住着爱好和平的纳布人,以及智力超群的两栖类土著刚嘎人。纳布人聚居地是河流城市,被古典建筑和绿色植物装点,而位于水下的刚嘎人定居在完美展示了奇异静水气泡技术的地方。

 宇宙中,除了地球是否还有其他文明或其他智慧生物的存在?地球旋转不息,寂寥幽邃,宇宙无边无涯,极目苍茫。在科幻电影中,我们可以尽情想象外星生物,畅想不同特征的星球,构建形态各异的城市。城市的本质不仅是物理空间和技术要素之和,还是城市中各类关系的总和,是社会的、生活的。未来城市可以是失序的,也可以是有序的;可以是暗流涌动的,还可以是生机勃勃的。人与环境的交流,丰富着未来城市的底蕴。在科幻电影中,对未来城市的表达不应一味地悲观消极,还应体现人文关怀,融入人、社会和科技的关系,深化城市意蕴,突破空间与时间的尺度,用灿烂的想象构筑光辉的未来文明。

《月球》月球基地
——外星探索历程

影片《月球》讲述了月球能源公司矿工山姆·贝尔在月球基地独自开采能源，却因遭遇事故，遇见另一个自己，进而发现公司不可告人的秘密的故事。

影片中，未来地球的能源被过度开采、极度匮乏，人类的生存环境变得越来越差，污染严重、用电受限、食物短缺等问题让人类的生存难以为继，月球能源公司建立月球基地，用机器采集月球向日面岩石中的能源，并传送回地球，满足了地球70%的能源需求。山姆是月球基地唯一一名员工，已独自在月球工作近三年，仅有一名机器人柯里相伴。日子乏味至极，山姆除了工作之外，只能雕刻、与种植的花草谈心。

山姆发现基地的电脑里存着很多个名为"山姆"的记录，记录中的他们跟山姆一样，在三年之期快到时，身

电影《月球》中的月球能源公司采矿基地

俯视基地　　　　　　　　　　　　基地内部

第五章 科幻电影中的外星建筑

体就垮了。原来,山姆一直坚信能让自己回家的"返回舱",其实是一个焚化炉——这才是所有克隆山姆最后的归宿。山姆来到焚化炉前,仔细观察,竟然发现一个密室。山姆在密室看到了大量未激活的克隆人……

同样以孤身留守荒星为背景的影片《火星救援》讲述了因一场沙尘暴,马克与团队失联独自在火星,面临飞船损毁、食物短缺等问题,最后想方设法返回地球的故事。与《月球》中的山姆不同的是,孤军奋战的马克还需解决自己的生存难题:下一次火星任务在4年后,但基地内的补给仅够他维持31天。短暂的绝望后,他利用自己身为植物学家的知识储备与现存的有限食物,在火星种植土豆,寻求一线生机。不料,一次气体泄漏冻死了全部土豆苗,栖息舱也被炸毁,马克不得不修补基地,一颗颗地数着仅剩的土豆……

在外星垦荒无疑困难重重,以上两部影片中月球与

电影《月球》中的"返回舱"

藏有大量克隆人的密室

电影《火星救援》中马克种植土豆

121

解构：
科幻电影中的建筑创想

火星基地呈现出的，无一不是冰冷的飞行器、笨重的工作车与漫山遍野的巨石沙土，无边无际的荒芜让人窒息。然而，也许有一天，在荒凉的外星建立新家园会成为人类最后的退路。科幻冒险电影《星际穿越》由克里斯托弗·诺兰（Christopher Nolan）执导，在物理学家基普·索恩（Kip Thorne）的黑洞理论之上进行改编，讲述了一组宇航员通过穿越虫洞来为人类寻找新家园的冒险故事。影片最后，女主在埃德蒙斯星上建立了新基地，从远景镜头大致可以看出，这个新基地上的"建筑"形似帐篷，可能是由于建立不久，资源有限，也可能是由于埃德蒙斯星的气候与地貌特征，只能选择轻便的帐篷式房屋方便搭建迁移。不论原因如何，这个新基地都代表着人类的新希望。

随着人类社会的发展以及科学技术的进步，人类必将不断拓展自身的生存空间，冲出地球、移民外星也将成为人类社会可持续发展的必然趋势。2002年6月，美国太空探索技术公司（SpaceX）成立，希望有朝一日能在月球和火星上建造城市。2020年5月30日15时许，搭载两名NASA宇航员的Space X龙飞船成功从佛罗里达州的肯尼迪航天中心升空，这是史上首次商业载人航天发射。

人类对地球以外的宇宙空间的好奇、想象、探索由来

电影《星际穿越》中埃德蒙斯星上建立的新基地

第五章 科幻电影中的外星建筑

已久。1865年,科幻小说之父儒勒·凡尔纳(Jules Verne)的作品《从地球到月球》,描写了美国南北战争后,大炮俱乐部主席巴比康带领成员们一起,借助由大炮发射的飞船前往月球探险的故事。由小说改编的电影《月球旅行记》不仅开创了科幻电影的先河,还使得电影上升为展示想象力的平台和提供娱乐的工具。这部小说把凡尔纳讲究科学考证的精神展现得淋漓尽致,尽管乘坐炮弹去月球的方式用现在的眼光来看十分荒唐,但一些细节让人对这位"科学时代的预言家"肃然起敬:小说中飞船的发射地点,和"阿波罗11号"的发射地点都在美国佛罗里达州的卡纳维拉尔角;登月人数与"阿波罗11号"同为3人;小说中飞船速度约为10973m/s,"阿波罗11号"是10830m/s……有人说,人类的文明从仰望星空开始,从这刹那的无意凝视,人类开始震撼于星空的浩瀚无垠,开始好奇衣食住行之外的事情。《三体》作者刘慈欣在他的中篇科幻小说《朝闻道》中,借"排险者"之口这样说道:"如果说那个原始

电影《月球旅行记》中的飞船

解构：
科幻电影中的建筑创想

人对宇宙的几分钟凝视是看到了一颗宝石，其后你们所谓的整个人类文明，不过是弯腰去拾它罢了。"于是，人类不再茹毛饮血，开始直立行走，拿起了工具，点燃了火把，最终，将照亮整个宇宙。

我国是世界上天文学起步最早、发展最快的国家之一。天文观测方面，可以追溯到好几千年以前对太阳、月亮、行星、彗星、新星、恒星、日食与月食、太阳黑子、日珥以及流星雨都有着丰富的记载，是欧洲文艺复兴之前，天文现象最精确的观测者和记录的最好保存者。在观天仪器的研制和管理方面，我国率先发明了日晷、黄道经纬仪、赤道经纬仪、浑天仪等。在修订历法方面，古代中国人根据太阳、月球及地球运转的周期制定了年、月、日，从而形成了世界上最早的历法之一，其中考虑月亮朔望、四季变更的阴阳合历一直沿用至今。郭守敬1280年编制的《授时历》，和精度相近的欧洲格里高利历（公历）相比，早了300多年。

月球是地球唯一的天然卫星，俗称为月或月亮，古时又称为太阴、玄兔、婵娟、玉盘。"海上生明月，天涯共此时"，明月自古以来就寄托了中华民族的思念与乡愁，探索月球更是人类的夙愿。月面巡视探测器，俗称月球车，是一种能够在月球表面行驶并完成月球探测、考察、收集和分析样品等复杂任务的专用车辆。1969年7月20日，美国"阿波罗11号"飞船安全着陆月球，宇航员阿姆斯特朗在月球上首次留下人类足迹，"这是我个人的一小步，但却是全人类的一大步"。1970年11月17日，苏联"月球17号"探测器载着"月球车1号"在月面雨海着陆，成为人类历史上首辆成功在月球运行的遥控月球车。1971年7月，美国"阿波罗15号"搭载"巡行者1号"登陆月球，是人类历史上首辆载人月球车。

"玉兔号"是中国首辆月球车，它和着陆器共同组成"嫦娥三号"探测器。"玉兔号"月球车设计质量140kg，以太阳能为能源，能耐受月球表面真空、强辐射、−180~150℃极限温度等极端环境。它具备20°爬坡、20cm越障能力，并配备有全景相机、红外成像光谱仪、测月雷达、粒子激发X射线谱仪等科学探测仪器。"玉兔号"原计划服役3个月，实际服役972天，超期服役2年多。

通过"玉兔号"我国在月球上留下第一个足迹,意义深远。

2018年12月8日,我国发射"嫦娥四号",其搭载的月球车"玉兔二号"重约140kg,是全球重量最小的月球车。2019年1月3日22时22分,"玉兔二号"与"嫦娥四号"着陆器完成分离,驶抵月球背面,首次实现月背着陆,成为中国航天事业发展的又一座里程碑。截至2020年2月19日,"嫦娥四号"着陆器和探测器已在月球背面工作412天,"玉兔二号"月球车累计安全行走378.45m,成为人类历史上在月面工作时间最长的月球车。

2020年12月17日凌晨"嫦娥五号"返回器携带月球样品在内蒙古四子王旗预定区域安全着陆。这标志着人类自苏联1976年的"月球24号"无人探测任务以来,首次获得新的月壤样品。2021年2月22日,编号 GB93484号藏品月壤运抵中国国家博物馆。2021年12月25日上午,"嫦娥五号"备份存储样品交接仪式,在毛泽东主席的故乡湖南省韶山市举行。国家航天局向湖南大学交接月球样品备份证书,标志着探月工程月球样品备份存储韶山基地正式启用。

火星,是离太阳第4近的行星,为太阳系八大行星中4颗类地行星之一,据《尚书·舜典》记载,我国古代称其为"荧惑星"。有大量证据表明火星地表下有液态水,与地球距离较近且磁场条件适宜探测,目前火星是除地球之外人类研究程度最高的行星,火星探测史也几乎贯穿人类整个航天史。电影《火星救援》中,马克找到了之前任务遗弃的"火星探路者号"和"旅居者号"火星车。"火星探路者号"为马克和地球建立了通信,"旅居者号"则被改装成了机械宠物。影片中的"火星探路者号"相当强大,不仅能翻山越岭,还能装载各种大型器具,应对各种突发状况,甚至还可以外接帐篷,以扩大内部空间。然而,现实中的"火星探路者号"(Mars Pathfinder,MPF)功能没有电影中这么强大。

截至目前,人类航天史上有12台探测器成功着陆火星,6辆火星车成功着陆火星并探索火星表面,分别是美国的"旅居者号""勇气号""机遇号""好奇号""毅力号"和中国的"祝融号"。

中国首辆火星车"祝融号",为"天问一号"任务火星车,高1.85m,重240kg左右,设计寿命为3个火星月(约92个地球日),于2020年7月23日12时41

解构：
科幻电影中的建筑创想

电影《火星救援》中的"火星探路者号"

分，在中国文昌航天发射场，由"长征五号"遥四运载火箭发射升空。2021年4月24日，经过全球征名、层层遴选，它被命名为"祝融号"，寓意火神祝融登陆火星，点燃我国星际探测的火种，指引人类对浩瀚星空、宇宙未知的继续探索和自我超越。"祝融号"的功能主要包括在火星上开展地表成分、物质类型分布、地质结构以及火星气象环境等探测工作。

除了探测车，航天服也是人类探索太空必不可少的工具，被人们称作"微型宇宙飞船"。航天服，包括关节、手套、头盔、氧气系统、水循环系统、散热系统、通信系统、电子系统等，常见的航天服主要分为舱内航天服和舱外航天服两种。研发难度最大的是舱外航天服，它十分重要，可以保障宇航员在太空中的生命安全，用来应对真空、高低温、太阳辐射等危险环境。乘坐"神舟七号"的航天员翟志刚进行我国首次太空漫步时，身穿的就是中国第一代飞天舱外航天服，重120kg，高2m，可重复使用最

少5次，成本约3000万元。"天和"核心舱使用的是中国第二代飞天舱外航天服，重130kg，成本约3000万元。它采用更先进的技术、轻量化设计，镂空多余部件，仅需5分钟就能穿戴完毕，使用简便性大大提升。同时，它可以根据宇航员的不同身高，从1.6m到1.8m调节高度，在重要关节部位采用气密轴承，使得四肢伸展性更好，穿戴后行动更灵活。

1998年年末，16国联合建造的国际空间站核心舱发射升空，正式投入使用。当时，中国航天部门曾对国际空间站项目提出申请，无奈遭到美国等西方国家压制，拒绝了该申请。这种情况下，中国人想在航天事业上有所成就，只能自力更生。如果说"神舟五号"任务是搏击太空，那么"神舟七号"任务，就是中国航天人正式征服太空的开始。

1970年，我们奏响"东方红"

2021年，我们送上"祝融号"

"嫦娥"奔月，"鹊桥"相连

"玉兔"登广寒，"北斗"照夜行

"天宫"空间站，"天问"探行星

"神舟"直上九万里，"悟空"在天探暗明

有一种气象卫星，"风云"变幻，有一种通信卫星，"烽火"狼烟

太阳探测卫星"夸父"逐日，全球通信系统"鸿雁"传书

火星探测卫星和量子试验卫星，是"萤火"和"墨子"

首颗太阳星系外行星及其母恒星，是"望舒"和"羲和"

……

星移斗转，春华秋实。中国航天事业从一无所有，到取得举世瞩目的成就，靠的是所有航天人砥砺拼搏、赓续传承，从而汇聚成的新时代中国昂扬奋进之洪流。中华文化源远流长、博大精深，华夏情怀亘古不变、从一而终。中华民族是何其浪漫的民族，自我们第一次仰望星空开始，脚踏实地，从未停止过想象宇宙光景、探索无垠未知。把浪漫洒向太空，让神话照进现实——这就是中国航天人送给全世界最好的礼物。

解构：
科幻电影中的建筑创想

《安德的游戏》蚁巢建筑
——仿生建筑智慧

电影《安德的游戏》根据奥森·卡德（Orson Card）的小说改编，由导演加文·胡德（Gavin Hood）执导。影片讲述了为防止外星虫人的攻击，人类成立国际舰队，实施先发制人策略，选拔年轻精英来担任舰队指挥官，一个名叫安德·维京的小男孩成为重点培养对象，并最终成长为领导力极强的指挥官的故事。

影片中，安德推测虫人试图通过脑波游戏来跟人类对话，为了探求真相，他只身前往爱神星基地之外，凭着脑波游戏中的记忆，来到了游戏场景里的废墟，找到了奄奄一息的虫人王后和仅存的王后虫卵。最终，为了弥补自己犯下的罪过，安德决定带着虫卵，踏上了寻找虫人新家园的征途。

虫人的建筑让人眼前一亮，首先，这些充满流线型设计感、富于有机械质感的虫人建筑，与人类金属质感、机械组装的建筑形成鲜明对比。人类建筑发展正在经历着凸显工业力量与科技霓虹灯的阶段，但是近年来人们无视环境、盲目自信的审美趋势越发明显。其次，这些具有木质纹理和生物巢穴质感的虫人建筑，跟我们所熟悉的白蚁巢穴非常相似。

电影《安德的游戏》中的爱神星虫人建筑外观与基地内景

第五章 科幻电影中的外星建筑

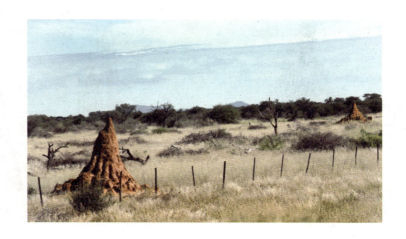

非洲公路边的蚁巢

事实上，蚁巢的结构及其通风恒温原理，很早就引起了人们的关注。鲁斯彻尔和儒勒是最早研究大白蚁巢穴内外温度的人，他们的研究结果表明，蚁巢内的温度保持在30℃左右，每天上下浮动不超过3℃，平均年浮动不超过1℃。在巢穴内部，通常生活着200万只白蚁居民，蚁巢的总重量有20kg，白蚁和蚁巢中的真菌都需要足够的氧气，这就要求蚁巢要有良好的通风系统，以保证获取足够的氧气，并排出多余的二氧化碳。不同种类白蚁的通风系统需要构建不同的模型来进行解释。其中，一个经典的模型是"烟囱效应"模型，因为冷空气重、热空气轻，燃烧的炉火产生的热空气从烟囱向上升，而富含氧气的新鲜空气则从火炉底部被抽入炉内，使炉火烧得更旺。白蚁巢穴核心便是"炉火"的能量来源，菌圃产生的热量促进整个蚁巢的通风换气。蚁巢内外温差越大，蚁巢建得越高，通风降温效果就越好。形成这种通风模型的条件，是蚁巢顶部有烟囱，底部有进气口。所以，整个蚁巢可以看成一个设计精妙的控温的可"呼吸"建筑。历经亿万年"蚁类文明"的白蚁，是天生的杰出建筑师让人们不得不叹服。

129

解构:
科幻电影中的建筑创想

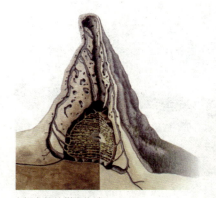

土栖白蚁的巢穴构造　　　　　勇猛大白蚁"教堂式"蚁巢内部的空气流动模式图

　　借鉴蚁巢这一精妙的控温和呼吸器官的基本原理,人们进行了一系列蚁巢仿生建筑的研究与实践。位于津巴布韦首都哈拉雷的东门购物与办公中心(Eastgate Shopping and Office Centre),是世界上最典型的模仿白蚁巢穴、使用自然通风冷却技术的建筑之一。哈拉雷地处热带,但气候温和,日温差为10~14℃,建筑设计师米克·皮尔斯(Mick Pearce)完全摒弃了玻璃幕墙包裹密封空间的模式,使用白蚁巢仿生学思路实现建筑。东门中心有两栋平行的单体楼,由玻璃顶中庭连接。两栋楼分别设立空气输入与排出的通道。中庭设有玻璃天桥,最小限度地影响采光,并起到遮阴降温、改变视觉效果的作用。通过底部的风机抽取凉爽空气送至各层地板下的通风空腔,并由墙脚的风口输送至各个房间。建筑物内空气变热后,热空气通过天花板排风口被吸入中央内层的排风井,最终由屋顶的两排烟囱抽至室外,完成空气循环。通过屋顶48个烟囱产生的压强差,又有助于底层冷空气进入空气循环,大大节省了能源,并取得调节空气质量、调节室内温度、减少

疾病传染等效果。源于白蚁巢穴仿生设计的东门中心，在夏季室外气温30℃以上的情况下，室内温度还能维持在24~25℃之间，达到理想舒适的环境。有效减少空调等设施费用，还能节省350万美元的投资及10%~15%的运营费用，效益惊人，是极为成功的建筑仿生学应用案例。在此之后，白蚁的建筑智慧又被应用于澳大利亚绿色建筑示范项目墨尔本新市政厅、马耳他啤酒厂，以及著名华人建筑师崔悦君设计的美国旧金山"终极塔楼"等。

 仿生建筑是模仿某些生物及其建造物的结构和形态，从而获得所期望的优良性能的建筑。仿生建筑并不是单纯地还原生物某种特性，而是利用动植物乃至自然生态的规律，结合建筑功能需求所创造的适应新环境的建筑物。它无疑是饱含生命力的，也是可持续发展的，更是一种新的科研趋向。人类从蒙昧走向文明，就是不断地模仿自然、适应自然并改造自然的过程，人们无时无刻都被自然界启蒙而有所得。曾经，古人模仿动物栖身于巢穴山洞，《礼记》中也载："昔者先王未有宫室，冬则居营窟，夏则居

津巴布韦东门购物与办公中心

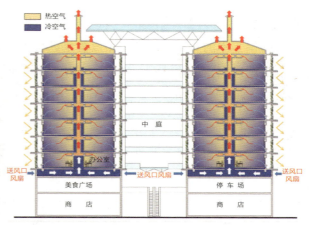

东门中心建筑布局及通风示意图

解构：
科幻电影中的建筑创想

樽巢"。继而社会体制、文化、宗教与习俗等发生演变，人类建造出土、木、石等各类建筑物；后来，受飞鸟与鱼类特质的启迪，人类发明了飞机与潜艇，将探索领域扩展到天空与海洋……

新陈代谢是生物体和环境交换物质与能量的关键功能，是生命的重要特征。早在20世纪60年代，建筑界就引用过生物新陈代谢的概念。1960年，日本建筑设计师丹下健三受当时生物学思想"中枢脊髓+替换肢体"的影响，在日本东京创立新陈代谢派（Metabolism），其概念核心是"破而后立"，意即"破坏，就是循环"。除了生物学上的意义，建筑的新陈代谢也体现出了吐故纳新的思想，同时，迎合了建筑师希望城市具有持续生长及自我更新能力的理念。新陈代谢派成员在当时提出了许多具有创造性的构想，如东京计划1960（丹下健三）、海上城市（菊竹清训）、Helix计划（黑川纪章）等。

日本中银集团社长渡边酉藏在参观完1970年大阪世博会由黑川纪章设计的Takara Beautilion展馆后，马上委托他设计中银大楼，即中银胶囊塔。中银胶囊塔以 "商务人士在市中心的第二个居所"为定位，在寸土寸金的银座地区建造仅约10m²的迷你公寓，在20世纪70年代无疑是个冒险之举。好在市场反响热烈，140个胶囊公寓短时间内销售一空。

中银胶囊塔曾是那个时代先锋理念与先进技术的代名词。它共有139个胶囊舱体和2个核心筒，位于中央的深色混凝土核心筒是建筑的脊髓（轴心），内部设有机电管道与楼梯电梯。核心筒四周嵌入的胶囊舱则类似可替换的肢体，为住户提供基本的起居功能。中银胶囊塔的宏大愿景是让建筑承载时间。根据黑川的最初设想，该建筑在保持核心筒基本不变的前提下，每25年更换一次胶囊舱体，让建筑可以"新陈代谢"。胶囊舱体在工厂预制，每个舱体仅靠4枚高强螺栓固定在核心筒上，施工现场基本只承担组装任务。舱体内嵌必需的家具，方寸之间，一应俱全。其外部的圆形窗户容易让人想到太空舱，而内部家具的硬朗线条描绘出如同科幻电影般的未来感。但事与愿违，实际使用过程中，中银胶囊塔出现了漏雨、管道老化、结构失稳、石棉泄漏等问题。由于设计缺陷，胶囊舱体无法真正实现更换。在2007年，部分业主就考虑拆除中银胶囊

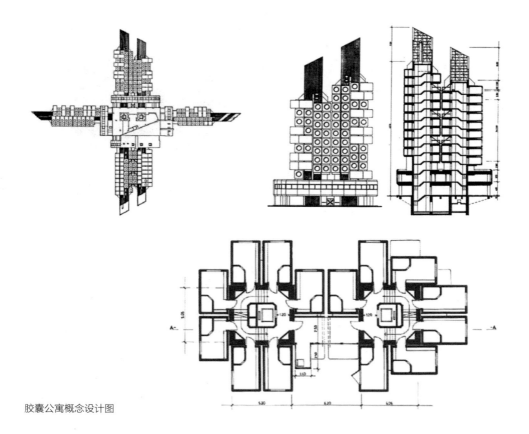

胶囊公寓概念设计图

塔；历经漫长的多方交涉，2022年4月12日，中银胶囊塔开始被拆除。

仿生建筑的不断完善将是人类适应自然、改造自然，实现和谐之美的重要途径。随着工业化的迅猛发展，自然生态环境沦为了科技勃兴的代价，人类的创造性也被大大束缚。因此，建筑师要善于类比，观察自然、学习自然，从自然界中的有益因素获得创作灵感，服务于现代建筑。

第六章 科幻电影中的太空建筑

《2001太空漫游》"发现一号"飞船
——漫游银河

影片《2001太空漫游》被誉为"现代科幻电影技术的里程碑"。讲述了人类为了寻找黑石根源开展了一项木星登陆计划,在"发现一号"飞船上,除了飞行员大卫和弗兰克之外,还有3名处在冬眠状态的宇航员和一台具有人工智能可掌控整个飞船的电脑"哈尔9000"。哈尔在航行中出现错乱,导致弗兰克和三名冬眠人员相继丧命,只留下大卫和这台电脑作战。

作为科幻电影,《2001太空漫游》无疑是开创性的,它是电影史上首部以不可知论角度探讨未来的电影,却又给人类对宇宙的思考留下了希望。它是人类第一次在科幻电影里思考自身在宇宙面前的渺小和无力,并将这种深奥的观点无比真实地呈现了出来。影片在精神层面也颇具启发性,它讨论了"人类从哪里来,到哪里去"这样的终极

问题，从人类个体的进化追溯到宇宙苍穹的面貌，从生命演化的本质再追溯到生命最终的归宿。

影片中，大卫驾驶飞船探索太空的经历借鉴了尼采的哲学思想。尼采在《查拉图斯特拉如是说》中指出，人只不过是我们进化过程中过渡的桥梁，最终是要进化成超人。这需要经历三个阶段：一是骆驼，它身背责任，朝着某个绿洲前进，对应电影中大卫驾驶"发现一号"前往木星执行任务；二是狮子，它开始向传统挑战，想要打破身上的枷锁，赢得独立，对应电影中哈尔想取得控制权，以及大卫破坏哈尔的中枢，摆脱机器的控制；最后是孩子，在尼采看来，孩子纯真无邪、自由快乐，代表着新生，象征着希望，他摆脱了骆驼的责任、狮子的枷锁，能以赤子之心面对世界，因而可以更好地认识自己、认识世界。于是，大卫从依赖到反抗，最后进化成了尼采笔下的超人，他凝视着远方的地球。而在未来，因为超人的存在，也意味着无限可能。尼采的精神核心是成为超人后，摆脱视角和责任的束缚，从而认清宇宙的本质。宇宙的本质，是远超出人类想象的，这和影片最后展现宇宙的广袤和令人敬畏的处理不谋而合。库布里克真正理解了尼采的思想内核，他重新唤醒了尼采的疑虑：未来真的可以预测吗？科学真的是万能的吗？人类从哪里来，又要到哪里去呢？

在影片镜头由非洲大地转向茫茫太空时，出现了4艘太空飞船，其中环形飞船和流线型飞船异常亮眼。这部电影中的环形飞船是同型鼻祖，在后来的电影中也多有这种设计，例如《星际穿越》《流浪地球》等科幻电影，环形飞船的设计是为了制造类似于地球的重力环境，利用旋转产生离心力来模拟重力。到目前为止，关于合理的太空飞船外形设计并没有统一的认识，但在电影中出现了流线型的运输飞船，这种流线型设计类似于后来的航天飞机。流线型飞船的设计，更多是设计风格和审美的发展，从之前笨重的模块化造型转变为现代流线型简约风格，通过粗糙和光洁的对比来表达不同的审美情趣。

为了展示具有不同的飞船，电影制作团队往往需要下很大工夫。为此，导演斯坦利·库布里克（Stanley Kubrick）请来了曾经担任过《阿拉伯的劳伦斯》的艺术指导安东尼·马斯特斯（Anthony Masters），他与美国国家航空航天局

解构：
科幻电影中的建筑创想

电影《2001太空漫游》中的太空飞船

（NASA）的专家团队一起，把"发现一号"设计为一个分成两半的环形离心机。库布里克甚至在摄影棚里搭起了一个完整的"发现一号"。飞船内部全部由二战期间德国战斗机使用的塑料板材构成，外部则用木材和聚苯板构建，飞船内部高12m，以求有足够的空间拍摄宇航员处于失重状态下的漂浮运动。这艘"发现一号"的搭建，耗时6个月，耗费75万美元。

影片对太空漫游的诸多器物、意象，以及美学风格至今都在影响着科幻电影的创作，甚至我们的现实生活。飞船的形状、运作的方式、飞船内部的生活场景、太空旅行的衣食住行等物质性的话题成了主体内容，物质需求在增多，生活场景在扩大，于是《2001太空漫游》被打造成了一个未来生活展。影片中，宇航员在太空船内生活起居，他们能在匀速旋转的舱体内跑步锻炼，用餐时能通过平板电脑和地球上的同事视频通话，闲暇时能与人工智能

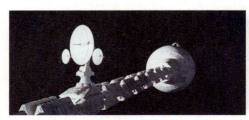
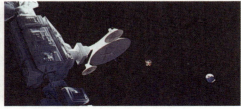

电影《2001太空漫游》中的"发现一号"太空船

下棋聊天，这些都能让他们在浩瀚的太空中不那么孤独、乏味。

除了审美情趣的考量之外，中网载线（CNET）按照速度、体型、机组人员能力、大规模杀伤性武器威力以及在作品中的重要程度为标准，评选出了《星际迷航：探索号》上映之前的《星际迷航》系列作品中最强大的26种星舰，包括巨型太空飞行器V'Ger、博格方块（Borg cube）、8472种族生物战舰、克瑞尼姆时空舰和"纳兰达号"采矿船等。

巨型太空飞行器威者（V'Ger）：威者出现在《星际迷航：无限太空》中，可被视为Nomad探测器的加强版。它被一个机械文明捕获并进行了改装，它的使命是收集来自太空的资料并传回地球，它摧毁了克林贡"猛禽号"飞船和联盟空间站。像这样的庞然大物几乎无法被击败，只能与其巧妙周旋。实际上，它的真身是美国在20世纪末发射的"旅行者六号"（Voyager VI）探测器。

博格方块（Borg cube）：博格方块是博格人用来进行

《2001太空漫游》太空船布景工作照

电影《2001太空漫游》中宇航员在太空船内生活

解构：
科幻电影中的建筑创想

对外侵略的神秘星舰，经常被视为堪比《星球大战》中终极武器"死星"的强大武器。但两者的攻击方式有着天壤之别，"死星"只会将你摧毁，而博格方块却会将你"切片"，以更好地窃取你的技术灵魂。

8472种族生物战舰（Species 8472）：这些战舰都由有机物组成，但它们全副武装，且经过大幅强化，在《星际迷航：航海家号》中，这些战舰的使命就是摧毁一切，需要星际联盟与博格人联合起来，才能与之抗衡。

克瑞尼姆时空舰（Krenim）：在《星际迷航：航海家号》中，这种飞船的威胁非常大，它具有改变时间的力量，甚至能够抹杀整个物种。

"纳兰达号采矿船"（Narada）：在《星际迷航》（2009）电影中，拥有时间旅行能力的"纳兰达号"穿越到23世纪中叶，摧毁了联邦星舰"开尔文号"（USS

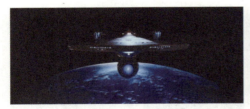
电影《星际迷航：无限太空》中的巨型太空飞行器威者

电影《星际迷航：第一类接触》中的博格方块

剧集《星际迷航：航海家号（S4E1）》中的8472种族生物战舰

剧集《星际迷航：航海家号（S4E8）》中的克瑞尼姆时空舰

Kevin），并杀死了舰长柯尔克的父亲。这致使历史被改变，甚至瓦肯人所在的整颗行星都被摧毁。

除了《星际迷航》系列作品的太空飞船，电影《阿凡达》中的"创业之星号"（ISV Venture Star）可以说是所有曾出现在电影中的、技术参数描述最完备的一艘飞船。创业之星号舰体长达1.6km，拥有一个264m长的巨大反应堆，反应堆由一台核聚变星际巡航发动机和两台反物质湮灭能动力发动机组成，其体积的99.5%为核反应舱室，余下0.5%为反物质湮灭舱室，该舱室提供了超过95%的星际航行动力。所使用的反物质燃料为氢和反氢，当氢和反氢聚集在一起、互相湮灭，可产生巨大的能量，并且，排气系统排出的等离子气体比焊接电弧亮1亿倍，尾气长达30多公里，使它能以70%的光速航行。另外，"创业之星号"还拥

电影《星际迷航》（2009）中的"纳兰达号"采矿船

电影《阿凡达》中的"创业之星号"飞船

解构：
科幻电影中的建筑创想

有光子帆，它的厚度只有几十个分子厚，却能极其有效地反射电磁波，在航行过程中能迅速调整角度，以帮助舰体加速或减速。

同样，帝国I级歼星舰（Imperial I-class Star Destroyer）这艘庞然大物在《星球大战：新希望》中一出现便给观众留下了难以磨灭的印象。帝国I级歼星舰是帝国级歼星舰的衍生型号，作为主力舰服役于银河帝国海军，它拥有强悍的火力配置，并且搭载了数量庞大的帝国冲锋队士兵、穿

电影《星球大战：新希望》中的帝国I级歼星舰

帝国I级歼星舰技术图

梭机以及TIE战斗机。该舰外表呈匕首形，全长约1600m，相比之下，它的前辈——银河共和国的猎兵级歼星舰只有1155m。由于军队在涂装上偏好冷色调，因此帝国I级的外壳一般会被漆成亚光灰色，而猎兵级则会漆上红色标记以彰显外交豁免权。帝国I级歼星舰额定人员超过37000人，其中包括9235名军官和27850名士兵。另外，战斗时每艘船上一般还会搭载9700名帝国冲锋队士兵。其腹部的机库可以容纳数量庞大的装备，包括72架TIE/ln太空优势星际战斗机、8架拉姆达级T-4a穿梭机、20台AT-AT步行机、30台AT-ST或AT-DP步行机，以及15辆帝国运兵艇。这一特点令帝国I级歼星舰在战时能快速投放大量地面部队，帮助银河帝国占据优势。

　　星空浩瀚无比，探索永无止境。将目光瞄向太阳系、银河系和宇宙空间，开发和利用地外天体的资源，最终实现人类移民深空，将是人类今后迈出的必然一步。只要神秘的外太空星际版图还留有空白，人类探寻未知的脚步就不会停止。随着现实科技的进步，人类的想象也在不断丰富，科幻电影中所构造的高科技宇宙飞船也一定会随之不断进化升级。努力攀登，矢志奋斗，人类将更好地探索、拥抱这深邃宇宙。

《普罗米修斯》"普罗米修斯号"飞船
——寻根溯源

　　电影《普罗米修斯》是由雷德利·斯科特（Ridley Scott）执导的科幻冒险电影。该片是《异形》系列电影的

解构：
科幻电影中的建筑创想

前传，讲述了一个考察团队在地球上发现了人类起源的线索后，踏上太空之旅，在外星通过殊死搏斗来探寻人类起源的终极谜题。

宇宙飞船是《普罗米修斯》空间叙事的重要内容，对影片的观赏与故事情节推动起到了巨大的作用。工程师飞船是由超现实主义画家汉斯·吉格尔（Hans Giger）设计的，它传承了汉斯别具一格的审美情趣，即把质地坚硬、充满金属感的机械和线条柔美、富有生命气息的人类器官二者精巧结合，从而造就了一种冷峻金属和生理器官边界模糊、水乳交融的独特审美体验。《异形》中工程师飞船仅展示了其"C"形的两个端部，而《普罗米修斯》里展现了飞船全貌，与中国文物"玉猪龙"略有几分相似。本片中的工程师飞船与经典科幻电影《2001太空漫游》中的飞船相比，尽管后者具有超前的想象力和纯净简练的金属质感，但是仍然给人一种熟悉感，这是属于地球人自己的"高科技"；而前者飞船的廊道和驾驶舱的装饰显得厚重繁复，飞船的入口和操作台都表露了一种极具生命气息的

电影《异形》中的工程师飞船

电影《普罗米修斯》中的工程师飞船

工程师飞船设计概念图（汉斯·吉格尔 绘）

生殖崇拜，像是注入了生命活力的流线型有机体，充满了浓重的生化气息与异世感，这是"外星人"工程师特有的生化科技与审美。

影片通过特写，展现了工程师飞船的驾驶舱结构和工作原理，给出了从1979年《异形1》开始、在此后30多年里被后续导演完全忽略的工程师文明更多细节的描述。影片中，用来开启全息影像的鸡蛋形橡胶状按键上，附着一层游移的蓝绿色光芒；影像动态展示时，其内有许多大小不一的飞虫似的微粒，组成了由无数个星球构成的浩瀚星系，每个星球都沿着既定轨道运行；由这些微粒组成的星球，看起来像是具有一定质量的实体，可以被移动和控制。

"普罗米修斯号"飞船作为电影中"普罗米修斯"计划的实施载体，是一艘让人印象深刻的飞船。"普罗米修斯"计划是人类第一次进行恒星际的、耗资巨大的探险活动，"普罗米修斯号"应该是当时人类最先进的星际

电影《普罗米修斯》中的驾驶舱全息投影

电影《普罗米修斯号》"普罗米修斯号"（左）与电影《萤火虫》"冲出宁静号"（右）的比较

解构：
科幻电影中的建筑创想

飞船，具有超光速恒星际航行的能力。根据LV-223行星与地球之间34光年的距离、飞船2年多的航行时间，可以推断，飞船的航行速度可达十几倍光速。据说，"普罗米修斯号"的设计风格，借鉴了太空西部电影《萤火虫》中的"冲出宁静号"，都具有西部电影中"奔腾的马"的形象，展现了一种不畏艰险、开疆拓土的气质。尽管二者在设计思路上或许有一些相近的地方，但是"普罗米修斯号"更具有独特的高科技感。作为一艘重型科考飞船，"普罗米修斯号"主要动力来自4个矢量混合核动力推进器，这使得飞船能够在恒星际和大气层内飞行且垂直起降。飞船配置了1个具有独立维生系统且能自动导航着陆的逃生舱、8个机组人员弹射舱、5辆中型探测车、2辆重矿提取车和4辆轻便追踪敞篷车。据韦兰德公司介绍，逃生舱中的自动手术台系人类第一个完全自动化的诊断和手术平台Medpod 720i，于2061年9月2日研制完成。

与充满生命和奇幻气息的工程师飞船驾驶舱相比，"普罗米修斯号"的驾驶舱体现了人类电子与机械科技的酷炫之美。具体比较如下：

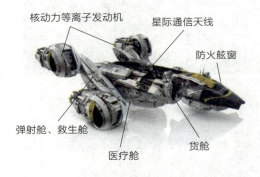

"普罗米修斯号"飞船的整体功能结构图

全自动手术台

144

首先，"普罗米修斯号"的驾驶舱位于飞船的最前方，而工程师飞船驾驶舱位置不明确。有人认为，恒星际飞船的驾驶舱应该位于最安全的船体中，但我们认为，当人类科技发展到拥有十几倍光速、恒星际航行的阶段时，对应的材料工程、机械工程和结构工程等都有了长足的进步，为了凸显领导地位，驾驶舱可以放置于飞船前部，而不用考虑安全问题。

其次，"普罗米修斯号"驾驶舱拥有超大舷窗设计，而工程师飞船驾驶舱采用全封闭式设计，未见明显舷窗。有人认为，出于安全考虑，恒星际飞船应尽量避免在船体上开洞，并且目测功能对于恒星际飞行而言没有必要——以人类的视力，在恒星际广袤的空间尺度下，等你看到什么时，早已是十万八千里之外了。但是，我们认为，不论是不是为了满足电影酷炫的视觉风格需要，在科技水平足够发达的情况下，人类可以不用考虑透明舷窗的安全问题，而且，如果能够通过肉眼观赏舷窗外的宇宙美景，何乐而不为呢？

再次，"普罗米修斯号"操作台采用按键或者触屏按键、平面全息屏幕、操作杆等方式进行航行操作，而工程师飞船采用生化式按钮、全息星图、驾驶座等方式进行航行操作。"普罗米修斯号"驾驶员采用舰长坐在全息指挥屏幕前或者站在指挥台前指挥、2名驾驶员坐着操作的方

工程师飞船操控台
（左：电影《异形》，
右：电影《普罗米修斯》）

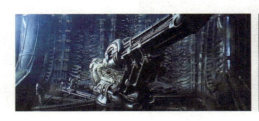

解构：
科幻电影中的建筑创想

式进行驾驶；而工程师飞船采用1名工程师坐在激活操作平台前激活飞船后、再坐在炮台式驾驶座操作的方式进行驾驶。显然，"普罗米修斯号"进行颠簸的大气层内飞行时，舰长不系安全带，还站在指挥台前，主要是为了炫酷的视觉展现。

最后，在《普罗米修斯》两艘飞船的"碰撞试验"中，"普罗米修斯号"几乎灰飞烟灭，但是工程师飞船从空中坠落后，外表看起来没有损坏，这也许是人类与上千年前的工程师科技差异的一个重要方面。

因此，可以看出工程师文明整体的科技水平、审美倾向与人类文明有明显的区别，人类科技以机械、电子为主，仪表外观炫目、简约，而工程师科技以生物化学为主，设备具有金属质感和生命灵动气质。

作为《普罗米修斯》续集，《异形：契约》中的"契约号"太空移民飞船值得我们关注。故事发生在《普罗米修斯》主体故事10年后的2104年，"契约号"飞船搭载了2000名休眠的移民和1000多个人类胚胎，前往银河系另一端的欧米伽六号行星，建立新的家园。这艘飞船长约1000m，拥有15名船员，配置太阳帆充电板，设有货舱、休眠舱，货舱内有大量的工程机械。据推测，飞船由核聚

电影《异形：契约》中的"契约号"飞船外观及其太阳帆充电板

电影《异形：契约》中的"契约号"飞船休眠舱概貌

变动力推进器驱动。其导航系统是人工智能"母亲"，航行中其他船员都处于休眠状态，只留下生化人沃尔特维持飞船运转和进行紧急情况处理。影片中，在太阳帆充电板展开充电时，遇到了附近恒星中微子爆发，引起了高能冲击波，导致了充电板缆线断裂、能量过载，牺牲了46名移民、16个人类胚胎和1名船员（舰长）。飞船的驾驶舱位于前端，和"普罗米修斯号"一样有着巨大而又炫酷的舷窗。作为一艘移民飞船，影片展示了"契约号"飞船中移民休眠舱的情形，像一个个挂着的白色蚕蛹，而人类胚胎全部收纳在抽屉式的冷冻箱中。

《异形》系列电影从科幻惊悚电影拓展为探讨人类起源等话题的宇宙哲学电影，为人类起源提供了一条工程师造人的思路。不论是西方的普罗米修斯启迪文明，还是东方的女娲造人，人类在求索自身起源的旅途中，往往是在不断地发展当前科技和文明水平，铺陈开来的是去往未来的宏伟篇章。

解构：
科幻电影中的建筑创想

《太空旅客》"阿瓦隆号"飞船
——逐梦太空

　　《太空旅客》是由美国哥伦比亚电影公司出品的科幻爱情电影，由莫腾·泰杜姆（Morten Tyldum）执导。该片讲述了5000名太空旅客乘坐"阿瓦隆号"飞船，前往另一个星球建立新家园，不料在途中遭遇意外，旅客们面对飞船即将崩溃的冒险故事。

　　影片中，吉姆是"阿瓦隆号"飞船上的一位普通旅客，他在飞船前往太空移民地家园2号的长达120年的旅途中，意外从冷冻睡眠中提前醒来。吉姆发现自己有可能要在这艘巨大的飞船上独自度过90年，他尝试重新入睡，却以失败告终，绝望中的吉姆孤注一掷，唤醒了一名同行的女乘客奥罗拉，两人相处期间产生了爱情的火花。当飞船的操作系统瘫痪之时，他们面临着更大的问题，受到威胁的不仅是他们自己和同行的旅伴的生命，还有航行本身……

　　阿瓦隆（Avalon）源于威尔士极乐世界，是凯尔特神话里"远离尘世的理想乡"。"阿瓦隆号"飞船采用了异

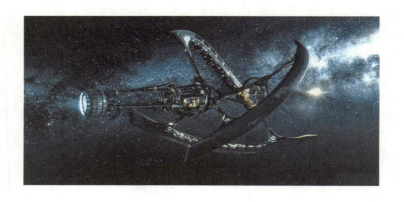

电影《太空旅客》中的"阿瓦隆号"飞船

化的环形结构，包括三个旋转"叶片"，它们通过离心力模拟重力，中央核心带的零重力电梯可以连接三个不同的叶片。每个叶片对应着船上的不同生活区域，包括休眠舱、中央广场和酒吧等。以目前的科技水平来看，这样的结构十分脆弱，飞船的重力分布不均衡，连接部位在120年的旋转中必然会受损，可能发生疲劳破坏，也可能发生极大的变形。考虑到飞船能够以1/2的光速飞行，基础物理和材料科学的发展是"阿瓦隆号"飞船能够被制造出来的重要保证。

"阿瓦隆号"飞船的能量来源是核聚变，所采用的推进器是离子推进器。离子推进器的优点是高效，缺点是推力很低，必须通过长时间的加速才能达到1/2光速，当飞行距离过半以后，飞船需要调过头来通过尾部向前来长时间的减速才能到达目标星系。并且，考虑到飞船需要在宇宙中航行120年，航程约60光年，航线虽经过事前规划，飞船在航行途中遇到星际尘埃和陨石也不可避免。护盾的重要性无与伦比，影片情节就是基于护盾失效，导致陨石击穿位于飞船尾部的反应堆控制计算机所展开的。

"阿瓦隆号"飞船堪称太空版的"泰坦尼克号"，一个在海里，一个在太空，均给人以奢华、精致、梦幻的感觉。造型精巧的"阿瓦隆号"在浩瀚的星海中旋转飞行，其独特的外观，让人不禁好奇飞船的内部设计。随着电影片段的推进，"阿瓦隆号"内部展现出的一重又一重极具未来感的设计，更是令人叹为观止。飞船内部有电影院、中央大厅、瞭望台和设备室等。总的来说，"阿瓦隆号"有七大设计亮点。

中央大厅，设计十分精美，抬头就能看到浩瀚的星空，配合各种环形、弧形的建筑外观，给人一种超现代的未来感受。这里是通向其他功能区域的重要场所，如娱乐区、篮球场、游泳池、餐厅、酒吧、酒店套房等。

休眠舱，是电影的重要场景之一。在外太空远距离和长时间的航行，会让太空旅客遭受宇宙辐射、肌肉萎缩等，并面临食品、水以及氧气的供给问题。休眠舱使太空旅客在健康状态下长期熟睡，可以解决很多重要的问题。从电影中看，休眠系统可能没有采用把人体的代谢完全停止的超低温技术，心脏跳动减慢，使得代谢水平降低为正常水平的十分之一，120年后旅客的身体会衰老

解构：
科幻电影中的建筑创想

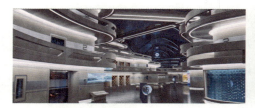

电影《太空旅客》中的中央大厅

电影《太空旅客》中的瞭望台

电影《太空旅客》中的游泳池

电影《太空旅客》中的休眠舱

电影《流浪地球》中的休眠舱

电影《异形》中的休眠舱

电影《异形：契约》中的休眠舱

12岁。休眠时仍需要消耗少量氧气和能量，可以通过直接向血管注入营养液予以补充。在科幻电影如《流浪地球》《异形》《异形：契约》中，宇航员使用休眠舱已经屡见不鲜，而电影《太空旅客》中的休眠舱设计相较而言更加

150

前卫。

瞭望台，位于"阿瓦隆号"飞船的最前端。它的建筑特点在于运用了多种圆形及椭圆形的设计，打造出贴合太空的未来感和科技感。全自动观景设计，可以全方位欣赏宇宙星河，打造出一流的视觉效果，让人目不暇接。瞭望台中的"禅主题"花园和"流星雨"的独特设计，可以使人感受到来自地球母星的美妙。但是，当主角独自置身于此，观众很容易体会到他的孤独和困境，渲染了"离乡背井，星际移民"的心境。

游泳池，整体上简洁大气，独特的设计非常引人注目。游泳池的一端是巨大的球面玻璃，玻璃之外是浩瀚的宇宙星河，在这里游泳会给人以在银河中遨游的独特体验。影片中飞船失重时，巨大的水球包裹着女主角，极具太空科幻色彩，是全片中最有震撼力的场景之一。像胚胎一样的水球悬浮在空中，透视着窗外的星空，令人感觉一切都是那么的脆弱，却又异常美丽而动人心魄。

餐厅，占据了飞船的一大片空间，包括可供5000人同时就餐的现代化餐厅，以及风格各异的特色餐厅，让旅客们可以享受到来自世界各地的顶级美食，并有人工智能机器人为顾客提供周到的服务。如日本餐厅，从就餐环境到食物种类，无一不给人一种日本独有的风味，让客人们犹如置身日本。

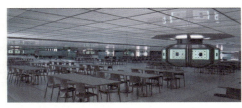

电影《太空旅客》中的餐厅

电影《太空旅客》中的日本餐厅

解构：
科幻电影中的建筑创想

电影《太空旅客》中的维也纳套房

电影《太空旅客》中的医疗舱

 维也纳套房，是"阿瓦隆号"飞船上最奢华的套间之一，仅供黄金级旅客使用。套房整体呈流线型，采用两层LOFT公寓式设计，下层为会客室，上层为卧室，大量运用金色及白色打造出奢华感、未来感与科技感。房间内各种生活设施一应俱全，几何图案的点缀简约别致，浩瀚的星空抬眼可见，容易被忽略的楼梯部分也经过精心的设计，简洁却又灵气十足。

 医疗舱，就像一个小型医院或紧急护理中心，然而医生却是机器人。医疗是完全自动化的，封闭式器械扫描、检测、治疗甚至实施手术。完成所有这一切的设备称为HSI430 AUTODOC。诊断之后，医疗舱可以自动开出药物。

 总之，"阿瓦隆号"飞船的科技提供着无微不至的服务。智能机器人、便捷交通工具、全息投影和显示屏等无处不在，尤其是，它们充分借鉴了现实的科技发展路径，有着强大的科研成果支撑。"阿瓦隆号"不仅拥有出色的远航能力，还是设施齐全的超级太空豪华游轮，电影院、购物中心、健身房、篮球场、游泳池等生活设施一应俱全。布满古典艺术风格装饰的酒吧中，酒保机器人提供从调制美酒、倾听吐槽到指点迷津的一切服务。旅客可以登上瞭望台，博览宇宙洪荒的壮丽美景，也可以前往通信中心，给远在其他星球的亲朋好友致以问候。

地球不过是浩瀚宇宙中的一粒尘埃，有限的资源承载不了人类文明的长远发展。现在，我们也正在经历一个伟大的时代，也许此时正是第二次大航海时代的漫漫前夜。第一次大航海后，我们让地球变成地球村；而第二次大航海，我们的目光一定是投向浩瀚的宇宙，因为无边无垠的宇宙还有着太多的未知在等着好奇和乐于求知的我们去探索和发现。随着航天科技的发展，人类必将踏上漫漫征途，奔向辽阔的星辰大海。如果第二次大航海的征程正式起航，我们究竟需要穿越多少未知和岁月才能到达宇宙的遥远彼岸呢？又会诞生多少伟大的史诗故事呢？

第七章 科幻电影中的虚拟建筑

《异次元骇客》虚拟建筑
——迈入元宇宙

《异次元骇客》，改编自史上第一部虚拟现实小说《三重模拟》，讲述了创造出虚拟世界的富勒突然死亡，其好友兼合伙人霍尔却成了头号嫌疑犯，霍尔为了查明真相往返于现实和虚拟世界的故事。

影片中，富勒拥有一家价值两亿美元的公司，这家公司用计算机构建出了虚拟世界，其中一个蓝本就是1937年的洛杉矶。他们以自己为原型设计了生活在虚拟世界中的角色。他们可以用计算机将人的意识转移到虚拟世界对应的角色中，身体留在现实世界，意识在虚拟世界畅游，而对应的角色并没有这段记忆。但是，虚拟世界中的酒保私自打开了真实世界中富勒带到虚拟世界中的信，按照信中所说，他驾着车开往一个方向，竟然找到了"世界尽头"，被吓得魂不附体。虚拟世界中的霍尔按照酒保说的

方法，开车一路向前，最终，错综交织的绿色模型线条映入眼帘，他也到达了世界的尽头……

电影中出现的纵横交错的绿色模型线是虚拟世界的边缘，通过运行计算机程序得到，而计算机程序是由编码构成。编码是信息从一种形式或格式转换为另一种形式的过程，简单来讲就是语言的翻译过程，一般编码过程中形成的另一种形式或格式的信息也称为编码或代码。计算机编程语言是指用于人与计算机之间通信的语言，是人与计算机之间传递信息的媒介，因为它是用来进行程序设计的，所以又称程序设计语言或者编程语言。计算机是现代一种用于高速计算的电子计算机器，可以进行数值计算，又可以进行逻辑计算，还具有存储记忆功能，是能够按照程序运行，自动、高速处理海量数据的现代化智能电子设备。网络由若干节点和连接这些节点的链路构成，表示诸多对象及其相互联系。互联网是一种把许多网络都连接在一起的国际性网络，是最高层次的骨干网络。互联网是网络，计算机是终端，只有网络没有计算机，网络不能工作；只有计算机没有网络，计算机无法和其他计算机联系。网络和计算机只有同时存在，各司其职，才能创造最大效益。

互联网始于1969年的美国，作为20世纪最伟大的发

电影《异次元骇客》中虚拟世界的尽头

明之一，深刻地变革了人类的生产生活方式。互联网经历了从"+互联网"到"互联网+"的变化过程。表面上看，这只是一个前后顺序的不同，实质上则是互联网由"工具类的客体"，变成了"驱动型的主体"，例如，"互联网+建筑""互联网+制造""互联网+医疗""互联网+教育""互联网+交通""互联网+美食""互联网+旅游""互联网+文化"……环顾我们的周边，人类生活的方方面面都与互联网息息相关，互联网已然由诞生之初的"客"，反"客"为"主"，成为像水、电、煤、气、交通一样的人类生产生活不可或缺的基础。依托于互联网这种新型的基础设施，人类的生产生活方式正在进行着一系列翻天覆地的变革。伴随着"互联网+"与传统产业的深度融合，以及大数据、云计算、人工智能和物联网等"泛互联网"技术的持续发展，人类社会进入了信息化、智能化时代，并推动互联网由"消费互联网"的"上半场"向"产业互联网"和"价值互联网"的"下半场"进发，构筑了全新的"互联网生态系统"。

当下，互联网、虚拟现实和人工智能等技术与社会各领域发生着深度融合，个体在与智能虚拟技术装置的高度互嵌中被卷入虚实互生的赛博空间，全时在线数字虚拟世界重塑着时间、空间与社会形态，并逐渐呈现出独立于现实世界的趋势。"元宇宙"（Metaverse）概念在此情境下诞生。"元宇宙"意为"超越宇宙"，是互联网技术的未来形态。"元宇宙"一词最早出现于尼尔·斯蒂芬森（Neal Stephenson）1992年出版的小说《雪崩》，在小说中，人类通过数字替身，在一个虚拟世界中生活。当前，社会文化语境中的"元宇宙"，整合着各行各业的前沿技术，呈现出鲜明的"跨媒介"特征，在交融共生中构造"全息沉浸式互联网"，也被称为"完全实现的数字世界"，是与现实世界平行的虚拟空间，是超越人们当下社会生活的模拟世界。

元宇宙是升级版的虚拟世界，但又与虚拟世界存在显著区别，体现在技术和人文的构建上。在技术构建上，元宇宙的交融性要求构建元宇宙必须具有强大的、智能化的硬件和软件；在人文构建上，元宇宙的文明性要求构建元宇宙必须具有强大的交融基础。元宇宙拥有完整运行的社会和经济系统，现实中的

人能以"数字替身"形式进入虚拟时空，人们可以使用虚拟现实（VR）头戴设备、增强现实（AR）眼镜、智能手机应用或其他设备在这里会面、工作和娱乐。用户在"元宇宙"中进行娱乐、社交、消费、内容创作等活动，某种意义上说，元宇宙是全身心都能感知沉浸的互联网。并且在元宇宙中，人们的数字替身实现人与人、人与环境的交流，形成虚拟社会，虚拟文明也随之发展；虚拟文明具有政治、经济和文化体系；虚拟文明的不断演化也会反哺元宇宙相关的技术发展，指明未来技术的发展趋势和方向。

元宇宙的发展进程离与近年来一系列数字技术在近年来的集合式爆发息息相关，包括以5G/6G为代表的信息传输革命、以Web3.0为代表的互联网革命、以算法和机器学习为代表的人工智能革命、以VR及AR等为代表的硬件技术革命，还有以大数据、云计算为代表的数据采集和处理、以区块链为代表的分布式治理等。

元宇宙的演化进程在业界有一个基本共识。元宇宙1.0，目前已经在游戏中实现，是在游戏平台上模拟或创造性建构现实生活中的部分场景，使现实生活中的人在数字场景中，完成相应社会活动的阶段。元宇宙2.0，是借助VR显示设备及其他体感装备进入到数字三维世界的全真互联阶段。元宇宙3.0，是人类在虚拟世界中实现数字孪生或数字原生的想象阶段。元宇宙4.0，是融入人工智能等技术，实现虚拟世界对现实世界的反向影响和渗透的阶段，此时，现实人类有可能在生理学消亡后，通过各种虚实融合的技术，在数字世界中实现数字永生。

2021年3月，"元宇宙第一股"Roblox上市当天股价暴涨54.4%，"元宇宙"进入大众视野；5月，脸书（Facebook）创始人兼首席执行官马克·扎克伯格（Mark Zuckerberg）表示脸书将在5年内转变为一个元宇宙公司，这一概念被引爆；自从脸书母公司2021年10月正式宣布改名"元"（Meta），全力进军元宇宙赛道后，元宇宙概念迅速成为全球热点。

除了各大互联网巨头纷纷宣布入场元宇宙之外，元宇宙链游内的虚拟土地价格不断攀升，突破新高，成为热点话题。自2021年11月起，元宇宙平台上的

解构：
科幻电影中的建筑创想

虚拟土地和虚拟房产项目交易开始爆发。据数据站DappRadar显示，在11月22日到28日的一周内，四个最主要的元宇宙房地产交易平台的总交易额接近1.06亿美元。2021年11月23日，某知名歌手在推特上宣布，自己买了Decentraland平台上的三块虚拟土地，花了约12万美元（约合人民币78.3万元）。2021年12月8日，《福布斯》报道，香港房地产巨头新世界发展首席执行官郑志刚宣布，他已在元宇宙游戏The Sandbox中花费约500万美元，收购了其中最大的一块数字土地，要将其打造成一个创新中心，展示大湾区新创业企业的商业成功。The Sandbox是一款基于以太坊区块链的沙盒游戏，是目前元宇宙应用的主要形式之一。玩家可以在其中设计创造各种游戏场景和环节，该游戏独特之处在于，它设计了10万块"土地"的大地图，玩家只有拥有游戏中的土地，才能打造自己设计的场景和环节，并开放出来让其他玩家一起体验、互动。玩家还可以在游戏中制作各种资产，比如车、房，也可以在游戏中进行资产的交易、变现。

虚拟房地产并不是一个新概念，为什么在元宇宙世界中变得火热？这其实和非同质化代币（Non-Fungible Token，NFT）的出现紧密结合在一起。NFT是区块链的一种衍生概念。每一个NFT都具有特定的时间戳，同时，又拥有可追溯、难以篡改等特性。所以将数字资产绑定在NFT上，使其"区块链"化，就能解决数字资产所有权的问题。这样，通过NFT，元宇宙里的房地产真正有了"房地产证"，使虚拟房地产具有现实价值与潜在升值空间。例如，资本在元宇宙世界中买断稀缺性商业土地，进行地产前期商业布局和市场开发，从而抢占"核心地段"等稀缺资源。用户可以在元宇宙中进行租赁或转让，实现价值变现。

元宇宙这把火也"烧"到了著名旅游城市湖南省张家界。2021年11月18日上午，张家界元宇宙研究融合发展研讨会暨张家界元宇宙研究中心挂牌仪式，在武陵源区大数据中心吴家峪门票站举行，张家界自此成为全国首个设立元宇宙研究中心的景区。张家界元宇宙研究中心，主要开展旅游与元宇宙融合的研究和探索，践行产学研用，以"技术创新"驱动"应用创新"和"产业创新"，培育旅游产业新的产品形态、生产方式和消费模式。搭乘元宇宙的浪

潮,许多旅游景区可为游客提供更加精彩的旅游体验、更加丰富的旅游产品、更加舒适的旅游环境。

元宇宙将实现现实世界和虚拟世界的连接革命,进而成为超越现实世界的、更高维度的新型世界,给人们描绘和构造了未来社会的愿景形态。同时,对于元宇宙这类充满不确定性、有一定风险性的新事物,一方面,在积极制定行业标准、加快完善市场机制、建立健全监管体系等方面下好"先手棋";另一方面,倡导不同学科和领域积极探索、充分讨论、全面评估、科学预判,为促进数字转型、消费升级和智慧社会建设发挥积极作用。

《黑客帝国》矩阵世界
——家在哪?你又在哪?

影片《黑客帝国》讲述了机器人发明了"母体"系统（矩阵）,把母体与人类的大脑连通,为人类打造了一个真实梦境继而统治人类。一名年轻的网络黑客尼奥对这个看似正常的世界产生怀疑,他结识了崔妮蒂和莫菲斯,以莫菲斯为首领的反抗组织为解救人类,走上抗争矩阵世界征途的故事。

培养舱局部

培养舱全貌

解构：
科幻电影中的建筑创想

　　影片中，一直处于矩阵世界的尼奥回到了真实世界，从一堆黏糊糊的液体中醒来，发现自己躺在培养舱里，身上遍布各种管线。实际上，培养舱内部略细的线插在沉睡其中的人体身上，以获取生物电和热量，外部粗细不一的线更加密集，用来传递收集的能源。他挣脱了管线，目光所及之处是无穷无尽的培养舱。这数不尽的培养舱排列整齐，排列状态如玉米粒在玉米芯上，培养舱呈红色透明状态，外形犹如船只的一半，培养舱上部由类似薄膜材质的东西密封。魂惊魄惕的尼奥被冲进下水道，莫菲斯的飞船迅速把他救起，然后在他身上插满不同规格的针进行恢复。复健完成后，莫菲斯带他见识矩阵世界的本质。尼奥刚躺下，一个插头便插入他的后脑勺，惊慌错乱的他失声尖叫，随后，他来到一个白色空间，转瞬之间，又身处黑色沙漠之中，尼奥并不明白这是怎么回事，一脸茫然。

　　莫菲斯给尼奥解释虚拟世界与真实世界。原来，20世纪末的世界，只是神经交互模拟系统的一部分，即母体系统。21世纪早期某时，全人类都同时举行盛大庆典，欢庆人类的创举——AI的诞生。这个AI让机器人种群不断繁衍壮大，最终发生了人机大战。当时，机器人十分依赖太阳能，人们认为离开太阳能，机器人将无法生存。于是，人们就用浓雾把天空遮盖住，切断了太阳能。人体发出的生物电超120V，产生的体温超过25000单位。不料，机器人用聚变的方式，从人体获得了取之不尽的能源。机器人把人体放在培养舱里，将死者液化来饲养活人。但人是有精神意识的物种，为了让人能够接受这种安排，机器人发明了"母体"系统。机器人把母体与人类大脑连通，让他们一直活在"真实世界"里。这样，母体就打造了一个超级梦境。人类眼中的"真实生活"，无非是一堆二进制代码。特工是母体系统的一种程序，为机器人服务，就像电脑系统里的杀毒软件。由于尼奥他们想破坏系统，就像是系统里的病毒，会被特工追杀。

　　影片中，AI为了控制人类觉醒，用电脑代码构建了一个虚拟世界，也称为矩阵世界。然后，把所有人类的意识通过管线等传输到这个虚拟世界，目的就是让人类的意识永远停留在这个虚拟环境中，相信这个环境就是真实的世界。

这样，人类的意识就不会回到肉体上，培养舱中的人类就不会觉醒，人类就变成了给机器世界充电的"电池"，从而彻底地为AI提供它所需要的能源，AI就这样实现了对人类精神和物理上的双重控制。

那么，意识和肉体的分离是如何实现的呢？

感知功能是生命的基本要素，人是通过感觉器官获得的视觉、听觉、嗅觉、味觉、触觉等来感知世界的。人类身上各种感知器官接收到外界信号，对神经网络形成刺激，就转换为感觉信号，传输到人类意识中心——大脑，经过大脑中各种"处理器"处理，就形成了我们的认知。从人的感知和认知过程来看，真正的认知并不是我们看到、听到、触摸到直接的东西，而是通过神经将感知信号传输到大脑，大脑意识进行整合加工后得到的一种判断或认知。也就是说，人类不需要真的看到、听到、闻到、触摸到，只要大脑接收到这类刺激就能够得出同样的判断和认知。"缸中之脑"也因此而诞生。美国逻辑学家、科学

缸中之脑

解构:
科幻电影中的建筑创想

哲学家希拉里·普特南（Hilary Putnam）1981年在《理性、真理与历史》一书中提出了"缸中之脑"假想。内容是这样的，如果将一个大脑泡在一个充满了某种营养液的缸里保持其存活，并将脑神经末梢连接在计算机上，然后通过计算机输入各种源代码向这个大脑传递信息，让其有各种感受，那么这个大脑就会认为自己是生活在真实的世界。也就是说，人脑接收到什么信息和刺激，就得出什么判断和认知，分辨不出这个信息是来源于真实世界还是虚拟源代码。

关于人类未来的思考，常常以科幻作品的形式呈现给大众，对于虚拟世界的描述也早就有各类作者给出了充分的想象。广义的虚拟世界（Virtual Space）包括文艺作品里的虚拟世界，甚至是我们的梦境。而描述以计算机模拟为主要手段的虚拟世界有一个更为恰当的表达——赛博空间（Cyber Space）。对于这种数字化模拟的虚拟社会，《黑客帝国》给出了更直观而且更激进的阐释。影片中的世界真正打通了虚拟和现实的边界，在美好的虚拟世界和残酷的现实世界中，主人公却选择了后者。因为所谓的美好世界都是计算机通过连接器，以电信号的形式传递给大脑，从而实现了各种各样的知觉和意识，但这种虚拟世界只是用来囚禁灵魂的工具。也就是说，数字化虚拟的人、物及其联系与发展，在网络空间构建了区别于现实的数字化世界——虚拟世界。

何谓虚拟世界呢？虚拟世界是相对于现实世界而言，由人通过计算机技术、互联网技术、卫星技术和人类意识潜能的开发等创造的一个人工世界，它独立于现实世界，但又酷似现实世界。

那么，虚拟世界与现实世界有什么关系呢？

为了回答这个问题，下面先说明虚拟与现实的关系。首先，虚拟是对现实的反映。虚拟不是脱离现实的纯粹虚构或幻想，而是在现实基础上对现实的再现。虚拟事物是数字化技术对现实事物的"描述"，并且这种描述与传统的语言、文字等方式相比较，更具直观性与多维性。其次，虚拟又是对现实的超越。某些"可能"的目标或事件没有成为"现实"，但在虚拟空间中，这些"可能"的目标或事件能轻易成为"现实"，这就是虚拟对现实的超越。再次，虚拟与现实又是迥然不同的。虚拟与现实中的事物都是形式和内容的辩证

统一，但虚拟事物与现实事物具有不同的表现形式。现实事物的形式可以让人直接感受，而虚拟事物的形式需要通过现实载体让人间接感受。

和虚拟与现实的关系相似，虚拟世界不仅以现实世界为基础，而且实现了对现实世界的超越。第一，虚拟世界以计算机、信息化技术为前提。虚拟世界以现实世界的技术条件、硬件设施及其发展为基础，在多样化现实需求的呼唤中孕育，随着现实技术的提高而不断发展。第二，虚拟世界的"内容"是现实世界的虚拟表现，虚拟世界中的一切事物都是数字化、信息化技术对现实事物的模拟与推演。第三，虚拟世界之所以是一个"世界"，最主要的是人能在其中活动。人利用技术创造了虚拟世界，制定了其中的规则并对其进行维护，人作为掌控者活动于其中；人可以参与其中的政治生活，也可以进行经济文化活动，在某种意义上，如同"生活"在现实世界中一样。第四，虚拟世界体验的实现依赖于人的现实经验。虚拟世界以人在现实实践中经验积累的视觉、触觉、味觉、嗅觉等各种感官经验为基础，采用数字化形式进行延伸。第五，虚拟对现实的超越，为虚拟世界对现实世界超越奠定了基础。一定程度上，物在这里随人所欲，人在这里无所不能，时间与空间既能被延伸又能被压缩。但这一切都不是主观臆造的无因之果，而是依托于现实基础，又实现了对现实世界的超越。

虚拟世界是如何产生的呢？

起源：龙与地下城（Dungeons & Dragons）。20世纪70~80年代，电子街机游戏蓬勃发展，期间诞生了一款对后世虚拟世界发展影响深远的游戏，龙与地下城。这是近代桌上角色扮演游戏（TRPG）的开山鼻祖，催生了一代又一代角色扮演游戏（RPG）。游戏虽然简单，但是已经有了虚拟世界的诸多重要元素，聊天、角色、身份、任务等。玩家身处一个虚拟设定中，可以选择各自阵营并组成团队，通过互动来完成一系列的任务。可以认为这是时下火热的剧本杀的原型。在现实中无法实现的故事，却可以通过虚拟的方式来体验，一场数小时的游戏，便可以满足每个人心中的冒险梦想。这就是虚拟世界的雏形。

第一阶段：基于文本的网络泥巴（Multi-User Dungeon / Multi-User Dimension /

Multi-User Domain，MUD）。进入20世纪70年代之后，随着计算机技术的逐渐积累，在硬件层面，集成电路的快速发展使得计算机体积越来越小，电脑不再是实验室里的巨型怪物，普通人也可以拥有属于自己的电脑，这让数字游戏的普及有了依托。在软件层面，网络技术的诞生，第一次让不同位置的玩家有了在同一个虚拟世界中共同竞技的可能，玩家之间的互动从面对面的变成了虚拟的方式。这两点是后续虚拟世界发展的底层基础。1978年，罗伊·特鲁布肖（Roy Trubshaw）写下了一段简短的程序，并纪念性地命名为MUD，而后还演变出了多用户共享幻觉（Multi-User Shared Hallucinations，MUSH）的分支。自此，数字化虚拟世界的帷幕正式拉开。这是一个纯文本化的世界，玩家通过输入命令、生成文本来完成一系列虚拟行为，通过网络和其他玩家完成实时互动，去升级角色、完成任务、探索世界，这是最早的真正意义上的实时多人交互网络游戏。

第二阶段：基于图形页面交互的网络游戏。随着计算机技术的进一步发展，玩家对于游戏体验的需求，促进了图形游戏取代文本游戏的进程，多彩的视觉画面带来的感受，比需要自行想象的文本直观形象，MUD类游戏也因此逐渐退出历史舞台，成为小众的消遣。最早进行图形化尝试的虚拟世界项目是栖息地（Habitat）。栖息地更像一个由玩家自发驱动的虚拟社区，没有统治者，没有复杂的规则和机制，只有堪比真实的世界观和一个个独立的"世界公民"。制作方并不限制玩家的行为，而是提供了各种可能的选择，基于这种脱胎于现实却又更加自由的设定，世界的发展更多地取决于玩家的想象力和创造力。这也决定了后来虚拟世界的发展方向，从此开始，虚拟世界和网络游戏渐渐产生了区别。

第三阶段：3D世界。20世纪90年代中期，随着计算机图形学和算力取得了长足的进步，虚拟世界也进一步发展起来。1994年，南加利福尼亚的罗恩·布里维奇（Ron Britvich）创建了网络世界（Web World），这是第一个能让数万人聊天、建造、旅行的2.5D开放式世界。1995年，世界公司（Worlds Inc.）开启了第一个全3D的虚拟世界，没有主角，所有玩家都是真实的人，共同推动这个

世界的发展。同年，阿尔法世界（Alpha World）将其3D网页浏览器的名字重命名为活跃世界（Active Worlds），这是一款基于《雪崩》世界观的虚拟世界，并迅速成为最重要的3D社交平台，吸引了成千上万的用户，平台规模呈指数级增长。1996年，《直播！旅行者》（Onlive! Traveler）上线，成了第一款支持语音聊天以及可以听音辨位的虚拟世界游戏，虚拟与现实的差距变得越来越小。

第四阶段：虚拟经济系统的发展。虚拟世界在向现实世界模拟的路上，总是从两个维度上逐步趋近，一个是物理上的维度，从文本到图形再到3D，我们把真实世界的物理规则同步到虚拟世界当中；另一个是社会上的维度，我们把真人之间的社交关系也移植进来，试图建立更广阔的社交网络。这时，只有视觉层面的技术建设显得过于单薄，虚拟世界需要引入更多的现实社会机制，虚拟经济系统也应运而生。在虚拟世界当中，玩家的精力和时间也是有限的，他们必须在收集资源、学习技能和娱乐活动等诸多任务中做出取舍，而资源是稀缺且必要的，因此如同真实社会一样，交易行为产生了。玩家不仅可以在游戏里收获快乐，还可以使用内嵌的3D建模工具，运用适当的技巧创造虚拟建筑、风景、交通工具、家具、机器等虚拟资产，这些资产不仅可以自己使用，还可以用于交换、出售，这也是各种虚拟经济活动的主要来源。例如，第二人生（Second life）允许用户在虚拟世界当中创建一些虚拟服装和配件等物品以及建筑，并可以通过内部世界中的虚拟货币被买卖，该虚拟货币可根据汇率的浮动兑换美元。

第五阶段：走向去中心化的虚拟世界。从2007年开始至今，虚拟世界向着去中心化的方向逐渐发展，元宇宙也渐渐有了清晰的轮廓……

元宇宙发展过程中，虚拟世界与现实世界的互动交融，使得人类生活虚拟与现实的界限越来越模糊。现在，人们即使足不出户也可以进行学习、消费、娱乐、社交等活动；城市空间已然出现了功能共享的趋势，共享汽车、共享办公室等共享服务平台的广泛应用，使得个人与公共空间的界限在渐渐地走向模糊；虚拟空间的介入，使人们的生产生活不再单一地依赖现实的物质空间，现实与虚拟的界限亦在消失；现实与虚拟之间的相互影响、作用，使得现实的物

质空间在新时代呈现出多元、多义、流动、混沌的状态。

当前，虚拟世界与现实世界深度交融、界限模糊，尤其是网络游戏世界具有丰富多彩的体验，以及相似但又独立于现实世界的三观体系，在某些情况下往往会使某些人沉迷其中，主要有以下几种原因：首先，无形的同辈社交压力。如今，网络游戏已然成为人们学习、工作之余讨论的热门话题。尤其是部分未成年人不得不承受着来自同辈群体的社交压力，这种社交压力进而诱使他们主动或被动成为"游戏世界"中的一员。其次，难以抵挡虚拟世界的"魔力"。在游戏产业高度发展的现在，行为学家、心理学家、顶级美工、软件工程师等组成的专业团队参与并精心打磨游戏的每一个环节、每一个关卡，会给玩家很多及时的反馈与奖励，使其兴奋、有成就感、心甘情愿熬夜、沉迷其中不能自拔，甚至自甘堕落。再次，填充现实缺失的"存在获得感"。虚拟世界具有形象性、新奇性、操控性、实战性、刺激性等特点，也具有模仿现实世界又独立于现实世界的价值体系，玩家通过大量时间或者金钱的投入，可以在虚拟世界中获得类似于现实世界的社会地位、功名成就、货币物质等，这些存在获得感尤其对于现实生活不如意的某些玩家显得弥足珍贵，因此，网络游戏成为很多人获得成就感、存在感和价值感最为便捷、快速和经济的途径。最后，逃避现实的压力和情绪。一些人会借助网络游戏逃避现实生活中的压力和情绪，如不善于社会交际、生活状态困苦、学习工作不顺所造成的孤独、压抑等负面情绪。

《黑客帝国》给我们展现了人类沉醉于"母体"系统营造的虚拟世界，却几乎没有注意到自己囚困于现实世界的培养舱中的故事。我们必须承认，"网络化生存"就是我们今天的生存状况。可以说，我们从一个"海内存知己，天涯若比邻"的世界，第一次来到了一个"海内存知己，比邻若天涯"的世界。从今往后，由于虚拟世界的打扰，我们永远在场，而又永远缺场，用句时髦的话来说就是"我们永远生活在别处"。虚拟世界对于我们的生活，应该是锦上添花，还是最终归宿？如果有一天，有人问你："你家在哪？"甚至有人问你："你在哪？"你会怎么回答呢？

《盗梦空间》梦境空间
—— 层层造梦，何以为家？

影片《盗梦空间》讲述了造梦师柯布带领亚瑟、阿德妮等人组成盗梦团队，进入他人梦境，从他人的潜意识中盗取机密，并重塑他人梦境的故事。

建筑空间叙事对观影体验有着极大的影响。影片的美术设计盖·迪亚斯（Guy Dyas）采用多种手段，将导演克里斯托弗·诺兰（Christopher Nolan）擅长的迷幻色彩和遐想空间发挥到了极致，形成了梦境风格化的电影场景，打通了现实与梦境的桥梁，营造了一种异世感，但也提醒了我们梦境的不真实性。

影片巧妙利用各种摄影技巧，将梦境空间与现实空间联系在一起。当柯布为阿德妮教学时，展现了爆破的城市，这一幕也成为大多数观众印象最深刻的镜头之一。高速摄影展示出正常人眼视觉难以观察到的客观世界的细微变化，创造出一种视觉运动的形式。街头两面镜子的对立使用，增强了画面的纵深感，在空间造型设计上有明显强化多层梦境的意图。

影片利用粗犷的超现实主义勾勒机械的工业气息，

电影露天咖啡馆的爆破场景

两面镜子的对立使用

解构：
科幻电影中的建筑创想

打破影像中梦境与现实的距离感，强调梦境与现实难以分割。诺兰秉承着对建筑美学的强烈兴趣，打造出工业时代城市的冷酷风貌。如在柯布的灵泊中，柯布与妻子建造了各式各样的建筑，既有高楼大厦也有童年的小屋，这里没有其他人，呈现出柯布内心世界钢铁森林般的冰冷触感。

影片利用传统建筑风格营造视觉反差，使观众与影片场景产生距离感，符合影片造梦的意境。在影片"梦空间的崩塌"这一场景中，迪亚斯选择了一个弥漫着浓郁东方气质的日本城堡建筑。在这个场景中，无论从建筑空间格局、装饰纹样还是陈设家具来看，无疑都是传统的。但矩阵式排列的灯饰和横竖相间的现代建筑结构，表现出现代建筑与人的疏离关系。

影片利用反物理规律场景构建出奇特的梦境空间，表现梦境的非现实性。前哨者亚瑟与防卫者战斗的场景，诺兰采用无重力特技，将走廊的透视和封闭感展现出来，随着两人从地面打到天花板，镜头不停旋转，呈现出无重力的奇观，吸引了许多观众的眼球。为了实现这一效果，迪亚斯真实搭建了特殊的倾斜酒吧和滚动长廊，所有镜头均为镜前特技拍摄，同时也向电影《2001太空漫游》致敬。翻转在天空中的建筑、彭罗斯阶梯等，像莫比乌斯环、克莱因瓶一样，这种似乎只存在于更高维度空间的建筑，也

潜意识层高楼大厦

展现了梦境独有的不真实性。

梦是什么？很长时间以来，人们一直试图探寻梦的本质。现代医学研究证明，梦是人的一种心理活动，是睡眠时产生的各种感觉的集合。睡眠是梦境产生的必要条件。影片中，"盗梦团队"使用与镇静剂相似的药物，使人进入梦境，从而实施"意念植入"。精神分析学派认为，梦的本质是做梦者的潜意识，因而梦并不是自由的，而是个体的本能冲动和欲望的体现。在飞机上，"药剂师"多喝了几杯鸡尾酒，因此以他为"梦主"的第一层梦境大雨倾盆；柯布对妻子的死亡一直无法释怀，所以在他的所有梦境中，总会遭到妻子的破坏。

精神分析学派创始人西格蒙德·弗洛伊德（Sigmund Freud）认为："梦是一种被压抑或被抑制的愿望，是伪装过的满足。"茉儿和丈夫柯布十分恩爱，渴望长相厮守、白头偕老，在他们共同建造的梦境中充分地实现了这种"满足"。但当她回到现实，由于柯布以前的"意念植入"，她分不清梦境和现实，误把现实当作一场梦，内心

无重力打斗场景

翻转的城市场景

彭罗斯阶梯——无尽之阶

解构：
科幻电影中的建筑创想

深处的惶恐、不安、孤独和悲哀导致她精神失常，最终只能通过自杀来满足自己的心愿。

潜意识也称无意识。精神分析学派认为，潜意识是处于意识之下、受到抑制的且没有被人意识到的一种心理活动，它代表着人内心中最深层、最根本、最原始、最隐秘的本能。因此，潜意识被认为是人类行为的原始驱动力，主要由人的原始冲动、各种本能及欲望组成。一般情况下，由于潜意识的原始性和野蛮性与人类的社会理性不兼容，潜意识被强制地压抑在意识阈之下，只能在暗中活动。同时，潜意识必须直接或间接地得到满足，在人类心灵的深处支配着人的心理和行为活动，是人的所有动机和意图最直接的源泉。

一方面，潜意识能够激发人的潜力。影片中，柯布的潜意识中存留着儿女们的背影，他急切想回到孩子身边，这是他内心深处最真挚的渴望，也是他所有行为最直接的动机。因此，当听说齐藤能够让他免于起诉，重返家园，柯布毫不犹豫地接受了任务。这种渴望激发他克服重重阻力。现实生活中，人类的许多行为都是潜意识的真实反映，如果想改变个人的看法，激发或者改变他的潜意识是可行途径之一。因此，在"盗梦团队"的诱导下，费舍尔发现自己的潜意识中封存着一个玩具风车，这是他父亲亲手所制，他感受到父爱。一直以来，父亲表面上对他冷嘲热讽，实际上是想激发他的斗志，开创属于他自己的事业。借助这种潜意识，柯布才成功地给费舍尔植入了"拆分公司"的意念，最终完成任务。

另一方面，潜意识也可以成为一股强大的阻力。出于对妻子自杀的愧疚，不论柯布怎么努力控制，还是摆脱不了她的身影。在梦境中，妻子总是频频出现破坏他的行动，所以他不得不寻找另外的"造梦者"来规避妻子的攻击。妻子是柯布心中的爱恋、痛苦、固执和迷茫的象征，可能使他迷失在潜意识的混沌中。

基于潜意识理论，精神分析学派将人格结构分为三个部分——"本我"（id）、"自我"（ego）和"超我"（superego）。"本我"是潜意识（无意识）的，处于最底层，遵循"快乐原则"，基本上由性本能组成；"自我"代

表着人类的理性，受外部环境的影响，遵循"现实原则"，满足本能的要求；"超我"则代表着社会的伦理道德，是人格在道义层面的体现，遵循"至善原则"，压制本能的冲动。由于"本我"与"超我"通常相互矛盾，"自我"就成为沟通二者之间的桥梁，只有三者相和谐共处，才能实现人格的健康发展，否则就会走向崩溃的边缘。

柯布的妻子就是一个典型代表，她心中极度渴望在没有任何外界干扰的情况下和丈夫白头偕老。在梦境中，"本我"得到了彻底地释放和满足。但在现实中，各种责任、义务产生的压力，致使她的"超我"与"本我"激烈冲突，"自我"已无法有效调节，此时她所谓的"爱"，是病态的，让人压抑和窒息。同时，她自己也精神失常、人格崩溃，以致死亡。面对这种状况，柯布背负了深重的负罪感，这主要是"超我"对"本我"的惩罚。他不得不把压抑的情感释放出来，通过"自我"寻找替代品，以期"超我"的原谅，同时对"本我"进行补偿。最终，柯布认清了现实，精神上得到了自我救赎。影片结尾，他回到了儿女身边，此时区别现实和梦境的"旋转陀螺"停与不停，对他已经无关紧要。

在东方文化中，同样有许多对梦妙趣横生的描述，例如庄子的蝴蝶梦、沈既济的黄粱梦和李公佐的南柯梦等。庄子在《齐物论》中言："昔者庄周梦为蝴蝶，栩栩然蝴蝶也，自喻适志与！不知周也。俄然觉，则蘧（qú）蘧然周也。不知周之梦为蝴蝶与，蝴蝶之梦为周与？周与蝴蝶则必有分矣，此之谓物化。"一方面，庄子"不知蝴蝶是我，还是我是蝴蝶"的梦境，这正真实地反映了他的潜意识——天、地、人应该是和谐统一的，这种和谐统一也即人与自然的和谐统一。由此可知，庄子渴望与自然融为一体，与万物和谐共生，即达到"天人合一"的状态。另一方面，尽管文中首先描述了庄周梦蝶和蝶梦庄周之间的疑惑，但是最后又明确地表示庄周与蝶的区别。这表明，庄子的朴素辩证唯物主义不是机械唯物主义。他既强调事物的辩证统一，也强调事物的发展，遵循着"否定之否定"规律，事物看似相同的状态，往往在经历自我否定与扬弃之后，会达到一个更高的境界，这就是他所阐述的"物化"。

解构：
科幻电影中的建筑创想

庄周梦蝶图（范曾 绘）

　　Architect一词，译为建筑师、架构师，影片中的"造梦师"就扮演了这样一个重要的角色，造梦师的造梦过程是影片扣人心弦的情节之一。由于梦境是"潜意识"的映射，打造梦境建筑，实际上就是构建"潜意识空间"的过程。前文提及的利用反物理规律场景构建出奇特的梦境空间，以表现梦境的非现实性，这其中还包含着影片的"架构师"诺兰对梦境的哲学思考。一方面，诺兰利用不合理、不可能、不存在的超现实建筑模型来模糊梦境的边界。因为梦境本身就是异于现实的，为了使构建的梦境更加"真实"，所以使用反物理规律的场景来构建就显得相对合理；另一方面，诺兰深信在梦境中是存在悖论的。悖论"虚拟"美学的特征之一，在虚拟世界中，"不可能"也能成为"可能"，这种美学特征，正是诺兰在造梦过程中屡试不爽的手法，为观众带来视觉上的美感和哲学上的思考。

诺兰反复使用蒙太奇手法，打造一个令人叹为观止的"潜意识空间"：繁复多变的人格映射、独具匠心的建筑奇观、层层叠叠的梦境布局、复杂缜密的逻辑演算，使影片充满了非凡的艺术魅力。《盗梦空间》重新定义了科幻电影哲学的边界，赋予了电影在意识感知上的美感。影片对哲学、心理学、建筑学等学科的整合和诠释开创了科幻片的先河，对梦与现实的思考和探寻也引人深思。

梦给我们提供了一个营造形态各异、丰富多彩的建筑的途径，让我们可以在其中欢歌笑语、痛心疾首、情深义重、云淡风轻、铁马冰河、惊慌失措……不论我们对过往生活有多么留恋、多么遗憾，不论我们前方路途有多么坦荡、多么崎岖，梦始终是我们停泊休憩的港湾，你不必讶异，更无须欢喜——心所向之，就是我们的家园。

猜想未来建筑

后记

行文至此,我们从科幻电影的视角,探讨了过去、现在和未来建筑的建筑功能、建筑技术与建筑艺术,但意犹未尽的是,我们对于未来建筑的发展趋势与可能实现的技术路径似乎仍不够清晰。回顾人类建筑发展史,概览当前人类建筑现状,我们有必要在本书的末尾增加一小节,一个关于未来建筑猜想的小节。

建筑是服务于人类的,那么,人类未来的去向和生活状态决定了未来建筑的趋势。针对人类未来的不同去向和不同生活状态,我们可以从建筑功能、建筑技术与建筑艺术三个方面作以下猜想。

一、海洋建筑

未来,人类生活区域可能从陆地、近海海面进一步扩大到中远海海面,甚至浅海和深海。这些区域主要面临着潮汐、风与风暴、海浪与海啸、地震、腐蚀介质等作用,以及海底高压、海洋生态保护等问题。

海洋建筑在结构安全、适用和耐久性方面,需要解决潮汐、风与风暴、海浪与海啸、地震、海底高压等作用下的结构安全、适用问题,同时还要解决氯离子、硫酸根离子等腐蚀介质所导致的耐久性问题。未来,我们需要建筑师、

土木工程师（结构工程、材料工程、工程管理等专业）等与海洋工程师、造船工程师、海洋气象学家、生态学家等深入合作，为海洋建筑的安全、适用和耐久性提供保障。例如，通过监测统计得到潮汐、风、海浪等海洋气象信息，指导海洋建筑土木工程师建立海洋荷载资料，结合海洋生态环境信息，进而优化未来海洋建筑的规划选址；深海建筑需要土木工程师与海洋学家、流体力学工程师等紧密合作，共同减少深海中的高压强和洋流等对海洋建筑的不利影响。

海洋建筑在人类生活需求方面，主要涉及空气、水、食物、光环境和热湿环境等因素。浅海、深海建筑随着建筑进入海面以下的深度增加，所获得的自然光照越来越少，且压力越来越大，空气质量、热湿环境等条件也逐渐变化。尤其是深海建筑，需要较为发达的生命保障系统来维持人类活动。如果建筑直接封闭于海面以下，有效的通风、供暖、湿度调节系统是必需的，而为了获得有利于身心健康的光照，智能化高效光照设施也必不可少。随着海洋建筑规模及其建筑技术的发展，海洋农场、海洋牧场也将进一步为海洋建筑中的人类提供更丰富的食物和生活用品。

海洋建筑在能源供应方面，除了采用邻近陆上电力供应，进一步发展和应用太阳能、海洋风能、潮汐能等可再生能源，还可以采用海水盐度差、海底地热能等发电。

海洋建筑，尤其是大型深海建筑作为一个封闭空间，在交通运输方面，其开发设计需要考虑大型海洋建筑内部水平与竖向不同空间部位之间、多个海洋建筑如居住建筑、商业建筑与海洋牧场、农场建筑之间的人和物的交通运输，从而建设高效、方便、快捷的海洋建筑客运、货运体系。

海洋建筑在紧急救援方面，由于其深入海面以下建筑的内部结构比地上建筑更复杂，且具有空间封闭、自然空气补给困难、出入通道少、人员密集、自然采光困难等特征，需要参考城市地下建筑，设置紧急救助中心或者消防控制中心，合理设计消防通道、有效组织消防重点区域空间与结构布置等，重点考虑火灾、地震、海啸、海洋异物撞击和恐怖袭击、大面积渗漏等突发紧急事故的救援系统设计与建造维护。并且应该经常组织其中的居民、工作人员等联合

救助中心，进行灾害紧急救援演练。

海洋建筑在建筑艺术方面，需要重点考虑与当地生态环境的协调。海面以下部分的造型，应该避免或者减少对周围生态环境的不利影响。同时，为了减小海风风暴、海浪海啸和洋流的影响，应该基于流体力学、风工程、海洋工程等知识，进行流线型外形设计。并且，需要考虑空间封闭、自然采光困难等因素，充分利用高强度透明玻璃，使外围结构与装饰层具有良好的通透性，将周围自然景观、自然采光最大可能地纳入海洋建筑中。

二、地下空间建筑

地下空间建筑是解决城市人口、环境、资源三大危机的重要措施和医治城市综合征、实现城市可持续发展的重要途径。未来，人类将逐步由浅层地下空间建筑、中层地下空间建筑，向深层地下空间建筑发展，从而建设人工环境与自然环境协调的、在应对地表恶劣气候等方面具有独特优势的立体化地下城市。同时，建设地下空间建筑，主要面临地质条件复杂、高地应力、高温、天然采光不良、空间封闭、空气品质较差、渗漏与腐蚀介质作用等问题。

地下空间建筑在结构安全、适用和耐久性方面，需要解决溶洞、地下河流、断层、地质不均匀、高地应力等复杂地质条件下的结构安全、适用问题，同时也要解决腐蚀介质所导致的耐久性问题。未来，我们需要建筑师、土木工程师（岩土工程、地下空间工程、结构工程、材料工程、工程管理等专业）等与地球物理学家、地质学家等深入合作，为地下空间建筑的安全、适用和耐久性提供保障。例如，通过地球物理学家、地质学家、地质工程师等勘察分析，综合考虑生态环境、地质水土、溶洞、断层等特殊地质、地下综合管网和地表建筑等因素，提供规划与设计原始资料，从而指导建筑师和土木工程师进行地下空间建筑的选址、设计、建造等工作。

地下空间建筑在人类生活需求方面，主要涉及空气、光环境、热湿环境和食物等因素。当人们较长时间处于地下空间建筑中，往往会出现地下空间综合征，主要是因为地下空间为封闭环境、采光条件和空气质量相对较差、没有窗

户进行室内室外空间"转换"等。因此，在未来深层地下空间建筑中，应该构建自动调节空气成分、比例、温度、湿度以及压强的智能化自动化生命保障系统，为其提供清新空气与适宜的季节性热湿环境等；应该建立光环境智慧控制系统，提供充足的人工光源，以保证人们的生产、生活，并在公共区模拟地表自然光、城市路灯等灯光的昼夜周期变化，形成昼夜时间感；同时，应该通过有效的室内室外分区设计，提供空间层次感，有效实现空间"转换"，从而，避免或减少地下空间综合征。另外，基于城市立体农场，在深层地下空间建筑中种植果蔬，不仅可以为人们提供食物补给，还可以提供良好的农庄休闲环境。

地下空间建筑在能源供应方面，除了采用邻近地上电力供应，还可以采用地热能等能源。

在交通运输方面，地下空间建筑，与大型深海建筑类似，其开发设计需要考虑地下空间建筑内部水平与竖向不同空间部位之间、多个地下空间建筑如地下市政工程系统、住宅、商场、酒店等建筑之间人和物的交通运输。地上地下客流运输一般采用垂直电梯系统与楼体系统，而货物运输往往通过地下物流系统及其区域配送中心来进行地上与地下城之间的货物配送，从而建设高效、方便、快捷的地下空间建筑客运、货运体系。

地下空间建筑在紧急救援方面，可以参考海洋建筑，重点考虑火灾、岩爆、地震、高温地热水渗漏、岩浆渗漏、恐怖袭击等突发紧急事故的救援系统设计与建设维护。

地下空间建筑在建筑艺术方面需要考虑空间封闭、自然采光困难等因素。通过有效的室内室外分区设计，提供空间层次感，有效实现空间"转换"，避免或减少地下空间综合征，对于狭窄空间，应利用平面镜、透明玻璃等方式延伸视觉空间。并且，应充分利用地下城市立体农场、立体绿植等方式扩展地下空间的自然感与生态美感，形成各种仿地上建筑景观。

三、太空建筑

本书中，太空建筑是指地球或者其他星球大气层以外的空间站或者飞船。

其中，飞船包括大气层行星着陆式、非大气层行星着陆式与非着陆式飞船。未来，人类将逐步由少数几个地球空间站向多个地球空间站，以及外星空间站、宇宙飞船等方向发展。同时，建设太空建筑主要面临失重或者重力（加速度）不均匀、陨石等太空碎片撞击、宇宙辐射、电磁效应、天然采光不良、低温、水、氧气、能源供应、紧急救援等问题。

太空建筑在结构安全、适用和耐久性方面，需要解决自转重力或者重力（加速度）不均匀、陨石等太空碎片撞击、电磁效应、低温、真空等太空条件下的结构安全、适用问题，同时也要解决宇宙辐射、低温等所导致的耐久性问题。未来，我们需要建筑师、土木工程师（结构工程、材料工程、工程管理等专业）等与天文学家、航空航天工程师、天体物理学家、天体大气学家、机械工程师等深入合作，为太空建筑的安全、适用和耐久性提供保障。例如，将建筑学、土木工程理论应用于空间站、载人飞船的设计中，可以为其提供具有重要意义的人居环境、结构方案的设计与建造技术等参考；通过天文学家、航空航天工程师与机械工程师合作，研发智能遥感探测系统，监测可能撞击太空建筑的陨石、小行星、星际尘埃、太空垃圾等太空碎片的轨迹，并提前通过太空清扫装置对其进行推离、收集清理等。

太空建筑在人类生活需求方面，主要涉及氧气（空气）、水、光环境、热湿环境和食物等因素。太空建筑中需要构建具有制造氧气、并通过与其他气体按一定比例混合后形成空气的设备或系统，对于小型或者前期太空建筑，氧气可以通过电解水来产生，而对于大型太空建筑，可以通过建立完善的生态循环系统来产生。从地球运送水到太空建筑，不是解决人类中长期太空生存的有效方式，就近开采收集其他星球的水资源尤为重要，而回收并循环利用水、节约用水也是必不可少的途径。由于距太阳等恒星远近不一、被行星等天体遮挡的时间不等，应该采用高强度透光玻璃来设计建造太空建筑的外围结构与装饰层，并且该外围结构与装饰层应该具有阻挡宇宙辐射、较好的保温隔热能力，以保障人类的身体健康。同时，还可以建立液体管道式温度智能控制调节系统，进行太空建筑的温度调节。另外，人类在海洋建筑、地下空间建筑方面的

智能化自动化生命保障系统、光环境智慧控制系统、立体农场等技术，也能够为太空建筑的设计与建造提供借鉴。建立一整套绿色可持续的人类太空生活系统，是太空建筑发展的必然方向。

在能源供应方面，对于距离恒星较近的太空建筑，主要采用太阳能板进行太阳能吸收与转化供能，而对于距离恒星较远，或者受到其他天体遮挡、光照较弱的太空建筑，主要通过发展与利用核聚变等技术来供能。

在交通运输方面，太空建筑的内部交通运输，与大型深海建筑、地下空间建筑类似，可以采用电梯系统，也可以构建太空列车等客运、货运体系。而对于太空建筑之间、太空建筑与其他建筑之间的交通运输，需要在建筑相应部位建立气闸进出港、气闸舱等港闸空间，方便人们进行气压调节，完成进出港。

太空建筑在紧急救援方面，可以参考海洋建筑、地下空间建筑等进行设计建造，需要注意的是，为了满足紧急救援需求，建立紧急运输体系，配备足够的逃生气闸舱、太空逃生艇等，尤为重要。

太空建筑在建筑艺术方面，需要考虑是否在大气层星球着陆、是否制造向心力（模拟重力）等因素。如果太空建筑需要在大气层星球着陆，其外形应设计成流线型，以满足空气流体力学需求；如果需要人造重力，其外形一般会设计成环状或圆筒状，以沿着环中心或者筒中心，产生模拟重力的向心力。

四、外星建筑

本书中，外星建筑是指地球以外其他天然或者人造星球的地上建筑。其他天然星球包括适宜人类居住的星球和不太适宜人类居住的星球，而人造星球是由人类设计建造的，具有一定的特殊性。未来，随着人类星际航行能力和建筑技术的提高，人类将逐步由月球、火星等目前关注和探测的外星，向更远的其他适宜人类居住的星球移民，向不适宜人类居住但是拥有大量可开采资源的星球移民，并终将成为多星球化智慧生物。同时，建造外星建筑，主要面临重力与地球不同，地震、暴风、低温、宇宙辐射等恶劣气候，天然采光不良，水、

解构：
科幻电影中的建筑创想

氧气、能源供应，以及紧急救援等问题。

外星建筑在结构安全、适用和耐久性方面，需要解决外星重力与地球重力不同、地震、暴风、低温等恶劣气候下的结构安全、适用问题，同时也要解决腐蚀介质、宇宙辐射、低温等所导致的耐久性问题。未来，我们需要建筑师、土木工程师（结构工程、材料工程、工程管理等专业）等与天文学家、天体物理学家、天体气候学家、软件工程师、机械工程师等深入合作，为外星建筑的安全、适用和耐久性提供保障。例如，通过天体物理学家、气候学家对外星进行星球物理、气候学等信息进行考察与统计分析，获得星球有关重力、气候，尤其是恶劣天气的统计结果，指导建筑师、土木工程师进行该星球的建筑选址与设计建造。当外星重力小于地球重力时，需要建筑师结合重力测试结果，合理进行建筑空间尺寸设计，以满足人们更大的活动空间需求。早期外星建筑，一般是通过地球或者临近星球、太空建筑等处的飞船运抵，需要建筑师、土木工程师与软件工程师、机械工程师等合作，来进行诸如折叠结构、充气结构等建筑结构的设计、模拟与拼装控制等工作。

外星建筑在人类生活需求方面，主要涉及氧气（空气）、水、光环境、热湿环境和食物等因素。一般情况下，人类生存所需的空气和水资源是选择一个移民星球的必备条件，但是，考虑到矿物资源型星球的矿产开采需求，空气和水不一定是移民这类星球的条件。对于具有不可供人类直接呼吸的空气的星球，需要对空气进行过滤，并对相关成分按照一定比例重新混合，以改善空气，或者通过在建筑内构建生态循环系统来产生适宜的空气；对于没有氧气或者氧气过于稀薄的星球，可以在所建造的封闭建筑空间内，参考太空建筑中空气制造方式来提供空气。对于没有水资源的矿物资源型星球，与太空建筑类似，从地球运送水到太空建筑，不是解决人类中、长期外星生存的有效方式，就近开采收集其他星球的水资源尤为重要，而回收并循环利用水、节约用水也是必不可少的途径。由于距太阳等恒星远近不一、被行星等天体遮挡的时间不等，应该采用高强度透光玻璃来设计建造外星建筑的外围结构与装饰层，并且该外围结构与装饰层应该具有阻挡宇宙辐射、较好的保温隔热能力，以保障人

类的身体健康。例如，月球上可以选择在两极建造移民基地，从而获得最多的太阳光照。同时，还可以建立液体管道式温度智能控制调节系统，进行外星建筑的温度调节。并且，人类在海洋建筑、地下空间建筑方面的智能化自动化生命保障系统、光环境智慧控制系统、立体农场等技术，也能够为外星建筑的设计与建造提供借鉴。建立一整套绿色可持续的人类外星生活系统，是外星建筑发展的必然方向。

外星建筑在能源供应方面，对于有大气层的外星，可以采用风力发电来提供能源；对于拥有活火山的外星，可以采用地热供能；对于距离恒星较近的外星建筑，可以采用太阳能板进行太阳能吸收与转化供能，而对于距离恒星较远，或者受到其他天体遮挡、光照较弱的外星建筑，可以通过发展与利用核聚变等技术来供能。

在交通运输方面，对于不适宜人类居住的星球，其建筑的内部交通运输，与大型深海建筑、地下空间建筑等类似，而对于外星建筑之间、外星建筑与太空建筑等其他建筑之间的交通运输，参考太空建筑，需要在建筑相应部位建立气闸进出港、气闸舱等港闸空间，方便人们进行气压调节，完成进出港。

外星建筑在紧急救援方面，对于不适宜人类居住的外星，可以参考海洋建筑、地下空间建筑等进行设计建造。值得注意的是，为了满足紧急救援需求，应建立紧急运输体系，并配备足够的逃生气闸舱、太空逃生火箭、飞船、逃生艇等。

外星建筑在建筑艺术方面，需要考虑重力大小对建筑尺寸的影响等因素。如果其重力远小于地球重力，为了保证人们的正常活动空间，需要结合人体学与人体运动学进行建筑空间及其功能的设计。可以预计的是，其建筑尺寸将远大于地球建筑，从而形成一种更广阔更巨大的建筑形式。如果外星上已有智慧生物，或者跟人类生存需求相近的生物，人类可以参考其建筑经验，发展相关仿生建筑，从而构建具有外星异域特色的建筑体系。如果外星具有易于利用且性能良好的建筑材料，人类也可以使用其建造与外星环境协

调一致、完美融合的建筑。对于具有坚硬稳固岩层、冰层的外星，可以通过挖掘其地下空间，建造人类生产生活空间，发展类似地球地下空间建筑的建筑形式。

人造星球有以下几种情况：通过推动其他星球进入预定轨道的人造星球、通过采集天体物质聚集形成的人造星球、通过空间站等方式建筑的人造星球等。首先，需要对人造星球进行选址，即应该选择与恒星距离合适的位置，该位置拥有适宜的阳光辐射量，以满足植物生长、人类生产生活所需的光照、温度等，拥有适宜的公转、自转周期，即基本接近地球的周期。其次，需要对星球的建设目标进行规划，即选择、聚集或者建造一个具有坚硬地表或空间结构的星球，它拥有或者易于产生适合呼吸的空气，拥有或者易于获得液态水，并且能够通过自身质量、自转或者局部转动等方式，产生接近1个g的重力加速度等。再次，人类所建造的质量较大的人造星球，往往会对其所在的天体系统（如太阳系）产生相应的引力等影响，需要天体物理学家提前对相关影响进行分析与模拟，以避免天体系统失去平衡，进而危及人造星球与人类。最后，通过空间站等方式建筑的人造星球，往往脱胎于空间站，但是由于其规模与功能远远超过空间站，因而具有星球的特征：居住人口数量庞大，如超过百万；外围结构尺寸巨大，如超过地球直径的1/1000，甚至1/10；拥有围绕恒星公转的稳定轨道；拥有接近地球的重力；拥有可呼吸的空气、大量的液态水、适宜的温度等。

五、虚拟世界（建筑）

随着计算机、互联网、信息化、大数据、人工智能等技术的不断发展，不论是虚拟世界，还是元宇宙，都越来越成为人们不可或缺的生活工作空间。未来，不论人类是在地球上生息繁衍，还是飞越太空进行星际移民，虚拟世界都是人们的一个重要建筑空间。同时，虚拟世界（建筑），主要面临计算机硬件发展、人机交互等终端设备的研发、大数据与人工智能等软件算法的开发、能源供应、虚拟法律制度制定、虚拟道德伦理体系完善等问题。

虚拟世界不存在由于地震、海啸、腐蚀等导致的建筑结构安全、适用和耐久性问题，但是虚拟世界的发展，依赖于处理器硬件、高效软件算法、高效信息交互方式、快捷人机互动终端，以及持续能源供应等方面的发展。随着芯片技术不断发展，虚拟世界的硬件核心，不断升级更新，已经进入到了光子处理器阶段。高效的软件算法在相关硬件的配合下，提供越来越丰富的平台，即使在硬件相对滞后的情况下，也能够给人们带来更前卫、更愉悦的体验感。互联网、信息化相关技术的发展，让全世界人人互联、万物互联、实时共享，极大地推动了虚拟世界的发展。虚拟世界的高级阶段——元宇宙，主要特征之一是人机互动，而在未来，人类与虚拟世界的互动终端形式，决定了虚拟世界和元宇宙的发展广度与深度。比特币"挖矿"让人们最直接地了解到能源供应对虚拟世界的影响，事实上，如果没有外部电源等能源的供应，整个虚拟世界将停止运转；持续稳定的能源供应，是虚拟世界发展的前提条件。

虚拟世界在人类生活需求方面，不提供直接的氧气（空气）、水和食物等，也不直接产生光环境、热湿环境等环境条件。

虚拟世界在能源供应方面，需要现实世界对其进行能源供应。根据刘慈欣在《三体》中提出的"文明不断增长和扩张，但宇宙中的物质总量保持不变"，尽管宇宙中的物质总量未必保持不变，但我们几乎可以断言，稳定运行的一定宇宙区域内的能量是有限的，虚拟世界的繁荣需要强大的算力、依赖于外部世界的能量供应，探索外太空，尽力获取人类的最大总能量，将是虚拟世界持续发展的前提和保证。同时，根据虚拟世界相关规则，如果为了模拟真实世界的白昼黑夜、季节限电等，虚拟世界的局部建筑就有可能存在能源供应方面的问题。

在交通运输、紧急救援方面，虚拟世界可以制定相关规则，来控制其中的客运货运流量、救援能力等，但是，整体而言，相关规则还有待完善。

虚拟世界在建筑艺术方面，不需要考虑任何外部荷载作用、自身承载力、建造成本、建筑工期等现实世界中的约束条件，可以自由发挥艺术审美等人文精神需求。首先，由于虚拟世界数据复制与生成的便捷性，作为以视觉为主导

的虚拟建筑，应该构建一整套建筑设计专利保护制度与执行机构，保护虚拟建筑设计者的知识产权。其次，通过虚拟建筑所表达的建筑艺术风格、人文精神，可以是丰富多彩、百花齐放的，同时，禁止宣传反人类、反社会等纳粹主义、恐怖主义等反动思想的建筑，倡导爱党爱国、发扬传统、积极向上等审美情趣的建筑。最后，应充分利用人类积累起来的建筑学知识，合理利用虚拟光影、尺寸、空间、材质等建筑经验，建造符合人类需求的虚拟建筑。

畅想建筑，歌颂美，铸造传奇，在路上！

<div style="text-align:right">2022年5月</div>

参考文献

[1] 时文忠. 传统建筑的文化特色与学校建筑布局规划[J]. 美与时代（城市版），2015（6）：26-28.

[2] 黄景添. 基于地域特色的广州大型商业建筑入口空间设计研究[D]. 广州：华南理工大学，2013.

[3] 令狐若明. 古埃及的建筑形式及其对后世的影响[J]. 史学集刊，2000（1）：36；55-58.

[4] 章迎尔. 符号理论与建筑的符号性[J]. 同济大学学报（社会科学版），2000（2）：6-15；31.

[5] 路秉杰. 雷峰塔创建记——关于吴越王钱俶所书雷峰塔跋记的解读[J]. 同济大学学报（社会科学版），2000（2）：1-5.

[6] 李毓芳，孙福喜，王自力，等. 西安市阿房宫遗址的考古新发现[J]. 考古，2004（4）：3-6.

[7] 郭黛姮. 关于文物建筑遗迹保护与重建的思考[J]. 建筑学报，2006（6）：21-24.

[8] 周予希. 浅谈宋式斗拱特征——以同期辽代天津蓟县独乐寺观音阁与山西应县佛宫寺释迦木塔为例[J]. 大众文艺，2010（24）：55-56.

[9] 梁思成. 图像中国建筑史[M]. 北京：生活·读书·新知三联书店，2011.

[10] 梁变凤. 技艺载道，道艺合一[D]. 太原：山西大学，2012.

[11] 陈桦. 时空交错的记忆：现代主义与古典主义建筑的并置魅影——以卢浮宫与玻璃金字塔为例[J]. 美术教育研究，2012（12）：162.

[12] 成丽. 中国营造学社古建筑测绘研究学术成就综述[J]. 沈阳建筑大学学报（社会科学版），2012，14（4）：348-352.

[13] 高天宜. 一座独居深山幽谷中的古建瑰宝——梁思成林徽因发现佛光寺[J]. 文物世界，2013，（2）：72-73.

[14] 刘圆. "穿越"题材影视剧研究[D]. 重庆：重庆大学，2013.

[15] 刘康. 超级英雄电影：由对立构筑起的当代神话[J]. 当代电影，2013（10）：158-164.

[16] 何继善. 中国古代工程建筑特色与管理思想[J]. 中国工程科学，2013，15（10）：4-9.

[17] 傅熹年，钟晓青. 中国古代建筑工程管理和建筑等级制度研究[J]. 建设科技，2014（Z1）：26-28.

[18] 戴孝军. 中国古塔及其审美文化特征[D]. 济南：山东大学，2014.

[19] 徐公芳. 中西建筑文化[M]. 北京：科学出版社，2014.

［20］郑俊巍，王孟钧.中国工程管理的历史演进［J］.科技管理研究，2014，34（23）：245-250.

［21］潘谷西.中国建筑史［M］.北京：中国建筑工业出版社，2015.

［22］邓波."塔"之意义的现象学解读——以西安大雁塔为例［J］.人文杂志，2015（4）：8-18.

［23］霍普金斯.建筑风格导读［M］.韩翔宇，译.北京：北京美术摄影出版社，2017.

［24］王瑞胜，陈有亮，陈诚.我国现代木结构建筑发展战略研究［J］.林产工业，2019，56（9）：1-5.

［25］卢倩，刘梦雨.中国营造学社学术活动年表考略［J］.中国建筑史论汇刊，2019（2）：231-268.

［26］加津斯基.看得见的建筑奇迹：探索全球50座伟大建筑的秘密［M］.舒丽苹，译.北京：机械工业出版社，2020.

［27］周明.斗拱结构的演变及研究进展［J］.城市建筑，2020，17（26）：32-34；40.

［28］库什纳.未来建筑的100种可能［M］.靳婷婷，译.北京：中信出版社，2020.

［29］中国营造学社纪念馆.梁思成及营造学社同仁古建筑测绘工作照［J］.建筑史学刊，2021，2（2）：156-176.

［30］茅史琴，胡悦.古建筑中的造型设计美学——以西安大雁塔为例［J］.美与时代（城市版），2021（9）：7-8.

［31］徐婧瑜.斗拱的设计特点及其对当代设计的影响研究［J］.陶瓷研究，2021，36（2）：76-78.

［32］《未来"城市-建筑"设计理论与探索实践》课题组.未来"城市-建筑"设计理论与探索实践［M］.北京：中国建筑工业出版社，2021.

［33］巴黎城市地标——埃菲尔铁塔［J］.青岛画报，2021（4）：26-29.

［34］孙松.保护海洋健康 携手共促海洋可持续发展［J］.科学新闻，2021，23（4）：31-33.

［35］无言.纯粹的建筑语言——清水混凝土［J］.新材料新装饰，2004（8）：26-30.

［36］盛勇，陈艾荣.从埃菲尔铁塔看结构艺术的表现［J］.结构工程师，2005（1）：1-5.

［37］高钰琛，韩青，李鑫，等.从埃菲尔铁塔现象看建筑与科学、艺术之间的关系［J］.建筑学报，2010（S2）：176-179.

［38］王中.有关智能建筑结构和发展的探讨［J］.山西建筑，2006（7）：41-42.

［39］苏磊，曹计栓，冯仕章.装配式钢结构住宅标准化设计与应用［J］.施工技术（中英文），2021，50（22）：125-129.

［40］张海姣，李娟，王栋民.混凝土企业清洁绿色生产技改措施［J］.商品混凝土，2015（12）：3.

［41］宋玉鑫.框架-剪力墙结构现浇板裂缝研究［D］.沈阳：沈阳建筑大学，2011.

［42］黄伟，张丽，王平，等.建筑用钢筋的应用发展研究［J］.建筑技术，2010，41（3）：242-245.

［43］刘杰．对建筑工程中钢骨混凝土结构的探讨［J］．黑龙江科技信息，2010（17）：220.

［44］周密．多元化美学视域下的钢结构建筑建造表达研究［D］．哈尔滨：东北林业大学，2016.

［45］英子．法国巴黎埃菲尔铁塔［J］．世界文化，2012（12）：56；61.

［46］张鼎，杨阳，王俊龙．奋斗者号坐底海洋深处［J］．知识就是力量，2021（1）：6-9.

［47］熊庠楠．古根海姆博物馆：建筑造型、展览空间和抽象艺术的融合［J］．装饰，2018（8）：30-35.

［48］李建群．纪念碑雕塑与时代精神——以西方美术史为例［J］．美术，2021（9）：12-16；21.

［49］王燕萍．蛟龙号：吹响中华民族进军深海的号角［J］．党史文汇，2019（12）：20-26.

［50］丁成章．历史上采用新型建筑结构的世界博览会场馆［J］．世界建筑导报，2018，33（3）：57-59.

［51］王龙．两个女王的成败——慈禧与维多利亚［J］．国学，2010（2）：20-24；1.

［52］鸣鸾曲．罗马大角斗场［J］．世界文化，2012（3）：56-57.

［53］李春秀．浅析钢结构及其发展［J］．科技创新与应用，2016（5）：264.

［54］晁阳．清水混凝土之美［J］．建筑与文化，2011（5）：18-23.

［55］何延召，褚军，董春源．清水镜面混凝土在鹿华工程中的应用［J］．中国高新技术企业，2010（34）：153-154.

［56］杨华．谈谈钢骨混凝土结构的特点［J］．有色金属设计，2004，（2）：21-23.

［57］莫知．潜艇风云500年［J］．海洋世界，2010（10）：15-27.

［58］王蕾．拥抱蓝色海洋 珍爱生命之源——纪念第十一个世界海洋日［J］．国土资源，2019（6）：4-7.

［59］刘峰，崔维成，李向阳．中国首台深海载人潜水器——蛟龙号［J］．中国科学：地球科学，2010，40（12）：1617-1620.

［60］朱文博．BIM技术在上海中心大厦中的传承与创新［J］．建筑科技，2020，4（4）：71-72.

［61］王璐．高层玻璃幕墙建筑的风格演变［J］．中外建筑，2010（11）：76-80.

［62］李杰，张云龙，丛晓辉，等．钢-混凝土组合梁的研究现状与展望［J］．吉林建筑大学学报，2016，33（6）：19-24.

［63］刘少才．悉尼歌剧院 南太平洋上不沉的风帆［J］．中国房地信息，2008（11）：66-69.

［64］汪达尊，傅涛．建筑的巨人结构的侏儒——从悉尼歌剧院谈起［J］．建筑工人，2000（7）：42-43.

［65］陈剑秋．建筑形态中"面"的建构研究［D］．重庆：重庆大学，2007.

［66］陈健斌．悉尼歌剧院解读［J］．北京建筑工程学院学报，2008，24（4）：13-17.

［67］蒋诗经．天堂的微笑［J］．意林：原创版，2009（1）：60.

［68］赵莹莹．钢筋混凝土壳体结构弹性理论分析［J］．价值工程，2011，30（3）：2.

[69] 张黎明.从女性视角解读《地心引力》中的莱恩·斯通形象[J].兰州教育学院学报,2017,33(9):3.

[70] 郁馨.苏联/俄罗斯航天器交会对接故障[J].国际太空,2011(5):11.

[71] 谢鹏敏.基于空间充放电效应的航天器功率传输结构电场特性研究[D].北京:北京交通大学,2016.

[72] 飞天梦圆——中国载人航天工程[J].军事文摘,2016(22):24-33.

[73] 何慧东.世界载人航天60年发展成就及未来展望[J].国际太空,2021(4):4-10.

[74] 薛建阳.钢与混凝土组合结构[M].武汉:华中科技大学出版社,2007.

[75] 刘伯权.土木工程概论[M].武汉:武汉大学出版社,2014.

[76] 马翔宇,赵登文.《银翼杀手》:赛博空间的多重文化因子[J].名作欣赏,2022(3):159-162.

[77] 李洵.赛博朋克电影中的城市景观设计研究[D].武汉:武汉纺织大学,2019.

[78] 孙雅萌.黑暗冷雨中的"赛博格"——《银翼杀手》系列科幻片的后人类哲思[J].戏剧之家,2021(22):152-153.

[79] 范冬雨.赛博朋克电影中城市意象的视觉传播研究[D].沈阳:辽宁大学,2021.

[80] 陈冠峰.电影《银翼杀手》中的建筑设计[J].设计,2012(22):76-78.

[81] 李晓宇.刍议未来城市中的空间正义和泛建筑学[J].建筑与文化,2019(12):3.

[82] 高舒妤.沉浸式体验的应用及发展[J].艺海,2022(1):55-58.

[83] 新华网.北京故宫:"宫里过大年"数字沉浸体验展开幕[EB/OL].(2019-01-23)[2019-01-23].http://m.xinhuanet.com/2019-01/23/c_1210045770_4.htm

[84] 周恒宇.剧本杀:沉浸式体验开启经济新业态[N].陕西日报,2021-09-28(16).

[85] 熊玓.全息投影技术与动画艺术的融合应用[J].参花(下),2021(9):120-121.

[86] 张树武.人工智能及智能化影像之技术与应用[J].演艺科技,2019(1):80-85.

[87] 陶嘉玮.电影《雪国列车》的隐喻性解读[J].贵州大学学报(艺术版),2014(6):75-78.

[88] 聂晶.密闭空间电影的叙事研究[D].南京:南京艺术学院,2018.

[89] 果金凤.社会阶层的空间建构与复杂人性的具象呈现——以《雪国列车》《寄生虫》《饥饿站台》为例[J].沈阳工程学院学报(社会科学版),2021(17):94-99.

[90] 仝广辉.全景敞视:西方反乌托邦电影的一种建筑学形象[J].传播力研究.2018(2):11-12.

[91] 王敏.城市发展对地下空间的需求研究[D].上海:同济大学,2006.

[92] 杨绪祥.基于能量释放率的地下工程稳定性研究[D].昆明:昆明理工大学,2011.

[93] 周晨.地下空间在住宅区建筑中的设计实践[D].西安:西安建筑科技大学,2015.

[94] 环球网.新加坡向地下探索城市空间[EB/OL].(2019-03-29)[2019-03-29].https://baijiahao.baidu.com/s?id=1629298682646496922.

［95］汪星晨．地下工程中常见不良工程地质问题及地质灾害防治重点分析［J］．科技创新与应用，2021，11（33）：4.

［96］张芝霞．城市地下空间开发控制性详细规划研究［D］．杭州：浙江大学，2007．

［97］刘春静．人文纪念园地下空间设计研究——以西安港务区陆港纪念园为例［D］．西安：西安建筑科技大学．

［98］郭陕云．我国隧道和地下工程技术的发展与展望［J］．现代隧道技术，2018（A02）：1-14.

［99］刘先觉．仿生建筑文化的新趋向［J］．世界建筑，1996（4）：55-59．

［100］玉兔号月球车［J］．科学家，2016，4（18）：35.

［101］卢波，范嵬娜．国外月球车及火星车技术发展综述［C］//中国空间科学学会空间探测专业委员会第十八次学术会议论文集（上册）．北京：中国空间科学学会，2005：69-75.

［102］陈冠峰．电影中的建筑及其与现实建筑设计之间的关系［D］．北京：北京服装学院，2012.

［103］贾丹．浅析"新陈代谢"下的建筑与环境艺术［J］．建筑设计管理，2012，29（9）：49-51.

［104］魏巍峰．《星际特工：千星之城》中呈现奇观的视觉传达技巧［J］．电影评介，2017（17）：107-109.

［105］刘晓希．空间与媒介：电影艺术中未来城市的诗意性表达［J］．当代电影，2018（9）：116-119.

［106］刘永亮．后人类语境下科幻电影美学的三个批判维度［J］．北京电影学院学报，2019（1）：28-35.

［107］贾阳，孙泽洲，郑昀，等．星球车技术发展综述［J］．深空探测学报（中英文），2020，7（5）：419-427.

［108］冉浩．白蚁城堡：神奇的建筑帝国［J］．百科知识，2021（23）：36-44.

［109］彭敏．电影《普罗米修斯》中的理想与现实［J］．电影文学，2013（18）：95-96.

［110］佚名．《太空旅客》（2016）［J］．时代邮刊，2017（6）：1.

［111］李明珠，吴家明．炒房团攻占元宇宙　有人2739万买入虚拟土地［N］．证券时报，2021-12-03（A02）．

［112］汤俏俏．计算机辅助翻译工具在项目中的应用分析——以SDL trados为例［J］．智库时代，2019（50）：128-129.

［113］侯宪利．"互联网+"对人类生存方式的变革［D］．哈尔滨：黑龙江大学，2020.

［114］袁园，杨永忠．走向元宇宙：一种新型数字经济的机理与逻辑［J］．深圳大学学报（人文社会科学版），2022，39（1）：84-94.

［115］喻国明，耿晓梦．元宇宙：媒介化社会的未来生态图景［J］．新疆师范大学学报（哲学社会科学版），2022，43（3）：110-118；2.

[116] 彭茜，张晓茹.科技巨头跑步入场 "元宇宙"火在哪里［N］.新华每日电讯，2021-10-28（9）.

[117] 高慧琳，郑保章.人工智能语境下对"缸中之脑"假说的哲学诠释［J］.科学技术哲学研究，2018，35（5）：58-63.

[118] 倪海宁.虚拟世界与人的发展［D］.芜湖：安徽师范大学，2010.

[119] 倪海宁.虚拟世界与现实世界的关系及其本质特征［J］.安庆师范学院学报（社会科学版），2011，30（6）：17-20.

[120] 逄锦华.元宇宙房产，又一轮炒作？［N］.环球时报，2021-12-16（15）.

[121] 张杨.元宇宙房地产，真能炒吗［N］.解放日报，2021-12-18（6）.

[122] 王君晖.元宇宙来袭：数字货币助力虚拟世界价值交换［N］.证券时报，2021-08-28（A02）.

[123] 张丹青.谈建筑空间观念在电影场景设计中的体现［J］.中国艺术，2021（2）：48-59.

[124] 弗洛伊德.精神分析引论［M］.高觉敏，译.北京：商务印书馆，1984.

[125] 瓦尼埃.精神分析学导论［M］.怀宇，译.天津：天津人民出版社，2008.

[126] 黄花卉.用弗洛伊德的人格三结构探析《帕梅拉》［J］.牡丹江大学学报，2011（5）：72-73.

[127] 李雪飞.精神分析视阈下的《盗梦空间》［J］.电影文学，2011（24）：112-113.

[128] 蔡静.庄周梦蝶的哲学意蕴［J］.重庆理工大学学报（社会科学），2013（27）：83-85.

[129] 秦成彬，徐瑶.以《盗梦空间》为例浅析电影中"潜意识空间"的美学特征［J］.环球首映，2019（9）：21-23.